明治・大正時代
西服&和服
繪畫技法

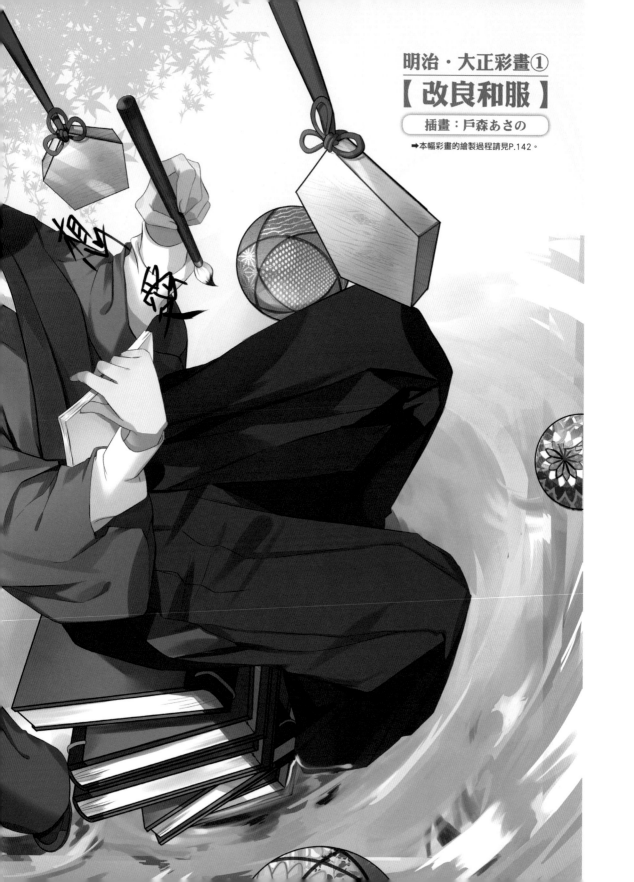

明治・大正彩畫①

【改良和服】

插畫：戶森あさの

➡本幅彩畫的繪製過程請見P.142。

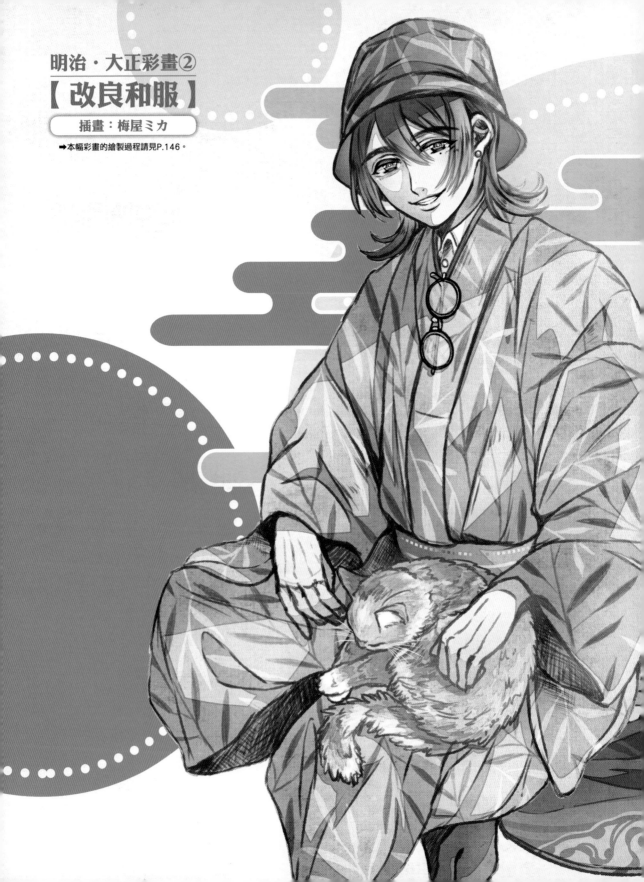

明治・大正彩畫②
【改良和服】

插畫：梅屋ミカ

➡本幅彩畫的繪製過程請見P.146。

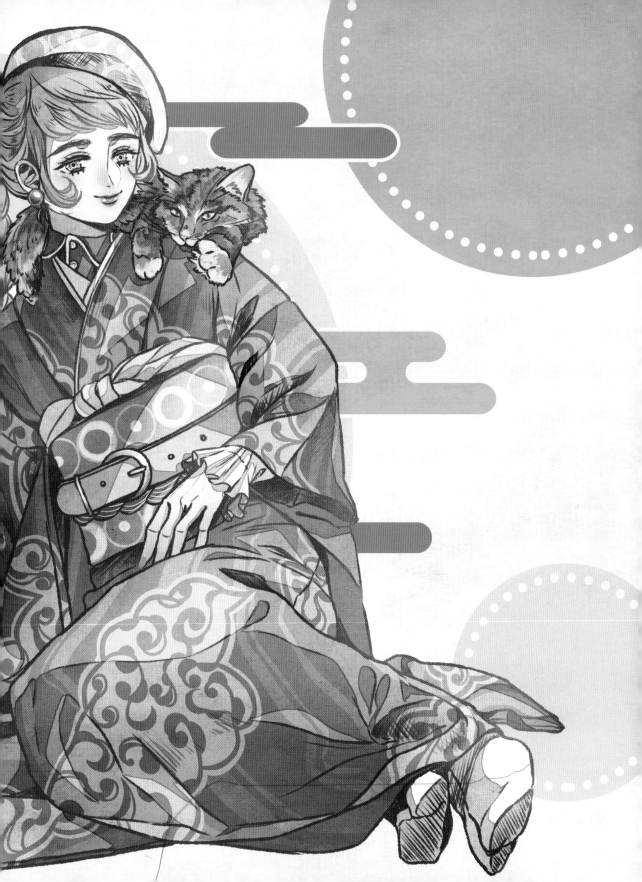

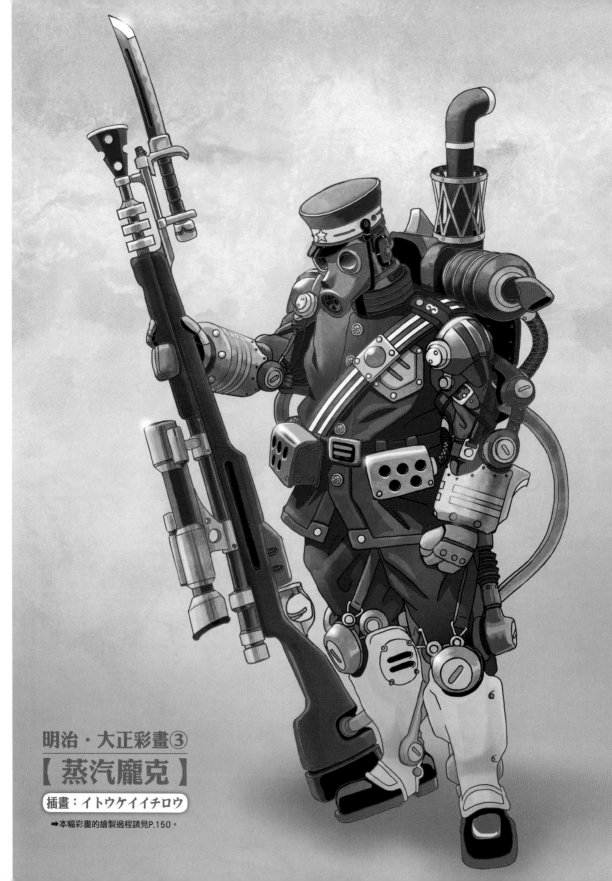

明治・大正彩畫③

【蒸汽龐克】

插畫：イトウケイイチロウ

➡本幅彩畫的繪製過程請見P.150。

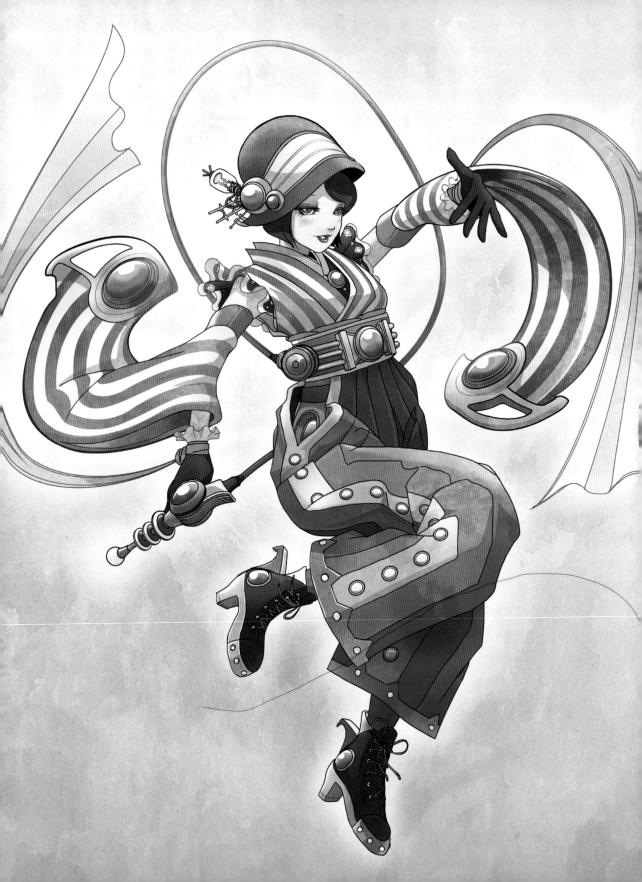

前言

西元1868年，明治元年。日本打破長年以來的鎖國時代，

朝國際社會邁出了一大步。

當時的人們儘管受到洶湧而來的西洋文化衝擊，

卻仍果敢地拚命向西方取經。

日本國內的工業化隨之展開，經濟得以快速發展，

致使貨幣流通與商業往來有了飛躍性的進展。

在某種意義上，或許也稱得上是一個日式與西式融為一體，

顯得尤為朝氣蓬勃的時代吧！

即便到了現代，明治至大正的這個時代仍是個深具魅力的年代，

依舊是小說、漫畫與動畫片等

各種虛構故事的創作舞台。

本書策畫著重提供的資料，以描繪明治‧大正時代故事時

必不可或缺的服飾為主。

網羅基於史實描繪而成並經專家鑑定的多幅插畫。

更收錄插畫家獨自改編繪製或架空世界下的單品等服飾，

藉此展示出這個時代的各種可能性。

希望大家能透過本書構築出嶄新的故事。

插畫：洋步

➡本幅彩畫的繪製過程請見P.154。

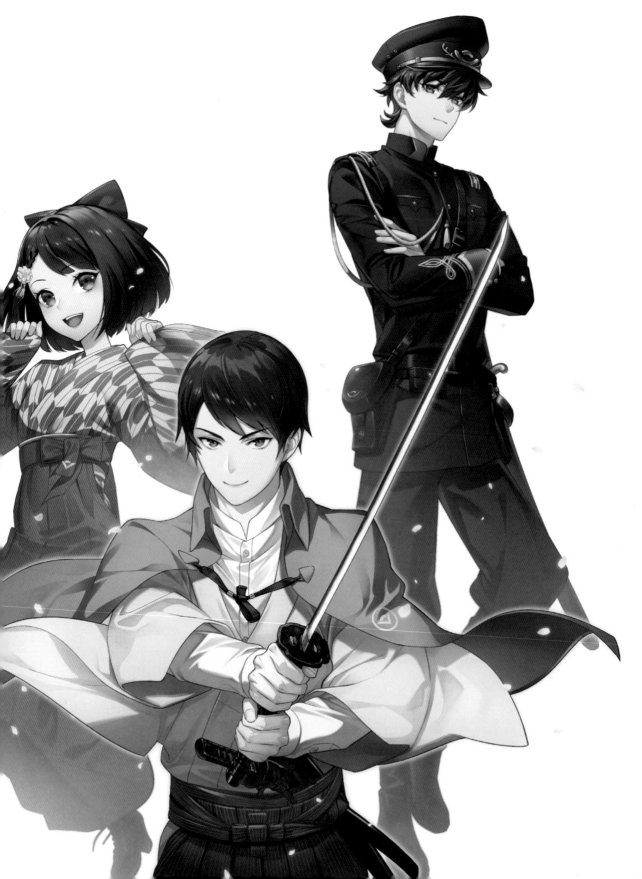

CONTENTS

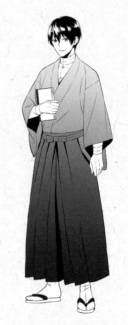

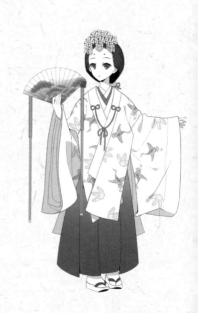

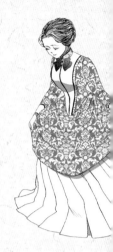

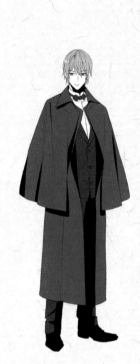

本書的使用方法

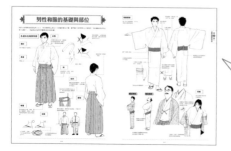

服裝的基本與部位

於此頁面解說和服與西服的服裝構造與部位。針對繁瑣複雜的和服，會特別以圖解形式進行各種介紹。而插畫旁的橘色解說文字則是插畫家自行標註的繪製重點。還請務必作為參考。

> 和服男性：P.20～；和服女性：P.44～；西服男性：P.72～；
> 西服女性：P.96～

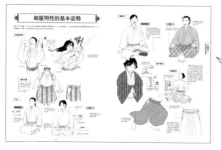

各種姿勢

網羅人物角色穿上和服與西服後的各種行為姿態及動作舉止，亦會在此針對和服多做著墨介紹。特別附上人物構圖來提示服飾下的人體呈現何種姿態。

> 和服男性：P.30～；和服女性：P.56～；西服男性：P.90～；
> 西服女性：P.97～

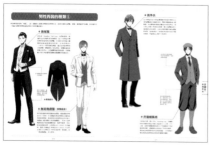

服裝種類

網羅並解說明治及大正時代隨處可見的男女和服款式。至於因社會結構改革而大量流入的西服部分則是收錄職業制服等多元化服飾。亦一同解說髮型、帽子與首飾等配件。

> 和服男性：P.26～；和服女性：P.50～；西服男性：P.74～；
> 西服女性：P.96～

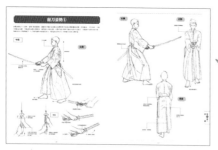

武器與動作

收錄擁有高人氣的刀劍部位細節與描繪方式、對招動作。亦詳細解說誕生於該時代的西式軍裝與武器等裝備。此外，對改編為奇幻風格與蒸汽龐克風格的武器亦略有著墨。

> 日本刀：P.118～、軍裝與武器：P.128～、架空武器：P.136～

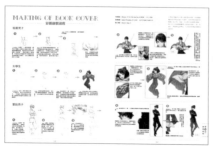

彩畫・繪製過程

由插畫家親自於此頁面解說封面與彩畫上的插畫是如何繪製而成的。亦在熟知明治・大正時代服裝的前提下公開應如何進行服裝改良的基礎草稿。

> P.140～

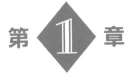

明治大正時代

從文明開化到邁入大正浪漫
蓬勃發展的時代究竟蘊含了什麼呢？

大正時代的文化與生活

為電視劇〈坂上之雲〉演繹的時代背景過後不久的短暫時期。
該段時期後來被稱為「大正浪漫」

日俄戰爭的犧牲所衍生出來的大正民主

明治後半期至大正時期，而後進入昭和初期的這段期間，各種技術漸趨發達。說得稍微誇張一點，昭和初期的都市地區除了缺少電視與網路以外，和現在的生活已經所差無幾了。例如，公車與地鐵等交通運輸工具雖少，但城市街道電車的交通網絡已十分完備。

這樣的大正時代生活，在懷舊情懷上稱為「大正浪漫」或「大正現代主義」。其中堪稱此時代前提的便是國民對人民權利的觀念變化與國家發展所帶起的技術提升及都市化。

多數人之所以覺醒了權利意識的契機，被認為是肇因於日俄戰爭的增稅以及收不回和談條約（樸茨茅斯條約）的賠償款所致。雖然明治38（1905）年9月5

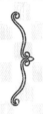

日舉行的樸茨茅斯條約反對集會演變成了日比谷縱火事件，但也可以說正是這種暴動喚醒了人們的權利意識（暴動發生也同樣在橫濱與神戶發生）。

有條件選舉（僅限年滿25歲以上並繳納15日圓以上國稅的男性擁有眾議院投票權）隨著明治14（1881）年議會政治的設立一併展開。然而在日俄戰爭對國民造成的負擔與第一次世界大戰中歐美各國越發盛行的民主運動影響下，國民參與政治的期望越發迫切，遂而於大正13（1924）年6月11日發展成但凡年滿25歲以上的男性日本國民皆擁有投票權。由於這項權利僅限男性，進而導致思想領先的女性為爭取女性參政權而在後來發起了社會運動。這種政治思想的高漲又被稱為「大正民主」。

而於大正末期至昭和初期在都市地區發光發熱的摩登男孩與摩登女孩所生存的其中一個時代背景，便存

大正15年（1926）	大正14年（1925）	大正12年（1923）	大正10年（1921）	大正9年（1920）	大正8年（1919）	大正7年（1918）	大正4年（1915）	大正3年（1914）	大正1年（1912）	大正時代	明治45年（1912）	明治43年（1910）	明治40年（1907）	明治39年（1906）	明治38年（1905）	明治37年（1904）	明治35年（1902）	明治28年（1895）	明治27年（1894）	明治23年（1890）	明治22年（1889）
大正天皇駕崩。	頒布《普通選舉法》。頒布《治安維持法》。	關東大地震。	華盛頓會議。	國際聯盟成立。簽訂凡爾賽條約。	巴黎和會。	第一次世界大戰結束。出兵西伯利亞。	大戰景氣（戰爭帶來的經濟繁榮）。	第一次世界大戰開戰。	第一次護憲運動。		明治天皇駕崩。	日韓合併。	簽訂日俄協約。頒布《刑法典》。	設立關東都督府。	於大韓帝國設立統監府。簽訂樸茨茅斯條約。第二次英日同盟。頒布《鐵路國有法》。	日俄戰爭。	締結英日同盟。	簽訂馬關條約。	中日甲午戰爭。簽訂日英通商航海條約。	第一回帝國議會。第一次眾議院議員總選舉。	東海道本線全線開通。

在於這種巨大的政治潮流之中。

一連串的經濟發展

維新之後直至太平洋戰爭爆發——日本經濟一掃昭和金融恐慌，幾乎有了一連串的擴大發展。日本的GNP（國民生產毛額。現今GDP＝國內生產毛額）在明治18（1885）年實質值335,200萬日圓，但在明治44（1911）年攀升為792,200萬日圓，直至大正14（1925）年已來到1,233,200萬日圓。除此之外，以輕工業為主體的工業也在第一次世界大戰的影響下發展起重工業。

而隨著都市化的發展，任職都市企業並以充滿知性的娛樂活動為消遣，較為富裕的上班族也隨之誕生。他們居住在近郊鐵路沿線開發的郊外型獨棟住宅，再搭乘電車到位於大都市裡的公司上班，是購買綜合雜誌的消費者，也是到新落成的劇場裡去欣賞外國戲劇與電影的觀眾。這些人便是「大正民主」的中堅分子。

相反地，明治36（1903）年的專業農家戶數已減少到不達總戶數的一半。儘管如此，農業人口的就業人數仍舊占據全體就業人口的80％（大正9〔1920〕年統計）。這意味著日本國內商品市場有所擴大，農村受到商品消費社會的影響，有很多人為了賺取現金收入而走出農村。簡而言之就是原本住在農村的人們成為了都市的勞動力。

此外，為了進口加工品與原料，再將純蠶絲線、紡織、茶葉等物品作為貨款出口到國外，從中獲得利益實現經濟發展而必須透過增加稅收來創造資金，於是都市裡的多數勞動力不得不妥協於低工資的非正規勞動條件。

雖然日本的經濟獲得發展，「大正現代主義」得以訴諸懷舊情懷，但戰前日本原本就是個在經濟和地域上都存在著極大落差的社會，並非僅限於大正時代。

明治・大正年表

明治時代

	
明治1年（1868）	戊辰戰爭。鳥羽伏見之戰。發表五條御誓文。江戶城無血開城。五稜郭之戰（箱館戰爭）。
明治2年（1869）	遷都東京。版籍奉還。
明治3年（1870）	頒布《大教宣布》詔書。
明治4年（1871）	頒布《散髮脫刀令》。《中日修好條規》。推行廢藩置縣。頒布《新貨條例》。
明治5年（1872）	設置陸軍省、海軍省並頒布《學制令》。
明治6年（1873）	頒布《徵兵令》。成立警視廳。展開自由民權運動。
明治7年（1874）	出兵台灣。
明治8年（1875）	簽訂《日朝修好條約》（江華條約）。簽訂《庫頁島、千島群島交換條約》。頒布《地租改正條例》。
明治9年（1876）	實施秩祿處分。《廢刀令》。
明治10年（1877）	西南戰爭。
明治13年（1880）	頒布召開國會敕諭。制定集會條例。
明治14年（1881）	立憲改進黨組建。
明治15年（1882）	日本銀行開張。
明治16年（1883）	鹿鳴館開業。
明治18年（1885）	組建第一次內閣，由伊藤博文擔任首任內閣總理大臣。
明治22年（1889）	頒布《大日本帝國憲法》。

撰文／樋口隆晴

明治・大正時代人們的服裝與潮流

在服裝上也迎來西洋化、近代化浪潮的明治・大正時代。其發展雖依男女、年齡層、
社會階層而有著相當大的落差，但也各有享受其穿著打扮樂趣的巧思。

 作為文明開化象徵開花結果的
貴族正裝與市民的日西合璧搭配

明治的重大事件，應該就是引進西服了吧。作為政府所主導的歐化政策中的一環，貴族階層基於某種義務開始將西服穿在身上。其象徵便是明治16（1883）年落成的鹿鳴館。男女成雙穿著西服演變為不成文規定，其中尤以貴婦穿在身上的華麗洋裝最為吸引大眾目光。當時的洋裝款式取經自時下巴黎樣式，可以說是最早即時接收西歐潮流的先例。西服雖說在上流階層蔚為普及，但終歸只是「流於表面」，大多數人還是會視場合穿衣，在家中換回穿慣的和服。

西服在這時代裡是一種十分著侈的日用品，只能從舶來品渠道入手或是從為數不多的專賣店裡訂購，市民階層最先穿到的西服便是「制服」。以幕末軍服為首開始採納西服作為職業制服。此外，東京帝國大學於明治19（1886）年指定詰襟制服作為校服。市民階層穿著的西洋化除制服以外，便是從不特別花錢的髮型開始，其次便是一些小配件。而留著短髮的男性最先關注到的就是帽子。舉例來說，身穿和服頭戴圓頂禮帽，披上斗篷大衣的日西合璧穿衣打扮便逐漸普及起來。

 歷經極盛大正浪漫時代
走在時尚尖端的
短髮洋裝摩登少女登場

絕大多數市民階層女性都是身穿和服搭配日式髮型。明治前半期雖受到江戶時代質樸簡約與「粹」美學的影響，在服裝方面以暗色調搭配條紋或碎花紋樣

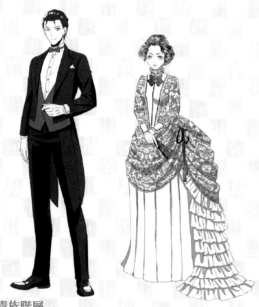

貴族階層

雖然上層階級有較多人擁有留學海外、派駐國外、異國旅遊等海外遊歷經驗，但西服終歸只是一種禮儀服飾。男性基本穿著與現今西裝無異的無彩色系款式西裝，與之相反地，女性則是以明治中期的巴斯爾裙裝為代表，穿著顏色豔麗帶有裝飾的洋裝。

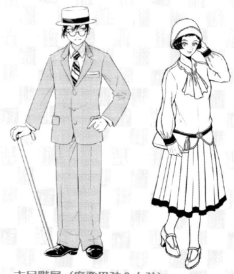

市民階層（摩登男孩＆女孩）

大正末期，身穿時髦西服的年輕人，摩登男女躍上時代舞台，在震災後煥然一新成為時髦街道的銀座等地歌頌都會生活型態。其中不乏許多中產階級職業婦女，可謂是將西服視為一種日常時尚樂在其中的市民先驅。

的樸素設計為主流，但隨著化學染料的登場，自明治後期至大正時期則漸漸改為色彩鮮豔且圖紋大而華麗的風格。此外，也引入了玫瑰這類異國花卉圖樣與新藝術風格（Art Nouveau）圖紋等，全新色系等揉合西洋元素的風格。由華美而繁複圖紋交織而成的「銘仙綢」（平織法織成的絲織品）製作而成的日常便服與時尚服飾十分受到歡迎。而髮髻在西式髮型的影響下也蔚為流行。少女之間則是憧憬行燈袴搭配靴子、頭髮繫上飄逸蝴蝶結的日西合璧女學生裝扮。

反映民主主義思想的婦人解放運動雖然提倡服裝改良，但一般女性的西化仍舊處於停滯狀態。直至關東大地震後的大正末期，摩登男女的出現才打破這種狀況，掀起新的風潮。頂著來自西歐最新流行短髮、穿著輕便洋裝搭配包鞋的摩登女郎中也有不少職業婦女，正可謂是新時代女性的象徵。根據一項留存下來的調查報告顯示，大正14（1925）年銀座地區男性穿著西服的比例為67％，至於女性則是1％。雖然理應十分摩登時尚的銀座出現了這種狀況，但摩登男女的出現可謂是一種預告了大眾文化與時尚終將在昭和時代開花結果的存在。

當時流行的日式紋樣

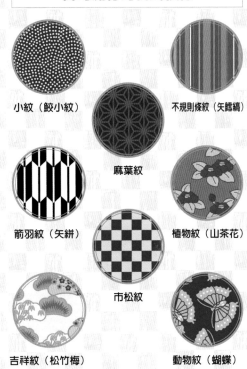

小紋（鮫小紋）　　　　不規則條紋（矢鱈縞）

麻葉紋

箭羽紋（矢絣）　　　　植物紋（山茶花）

市松紋

吉祥紋（松竹梅）　　　動物紋（蝴蝶）

出自《新裝版 素材BOOK 日本的紋樣》（マイナビ出版 2009年）

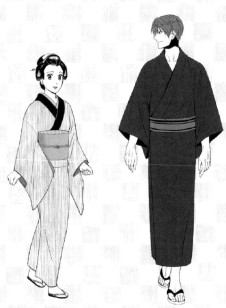

市民階層（和服）

在都市區男性普遍穿著西服的同時，在家裡一般還是穿著和服便裝（著流し）等日本服飾。另一方面，女性還是將和服作為日常便服，明治初期穿著的是樸素花色，大正時期則是以朦朧的明亮色調，充滿女性化的華麗設計最受歡迎。

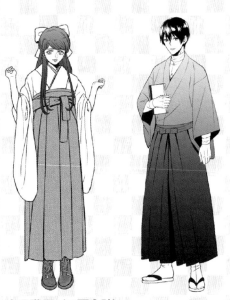

市民階層（日西合璧）

市民階層的服飾從髮型、小配件、貼身衣物等隨手可得的地方開始西化。男性以穿著襯衫搭配和服與袴的讀書人造型、和服便裝搭配平頂草帽與手杖，女性則是銘仙綢和服搭配披肩或洋傘、箭羽紋小袖和服搭配行燈袴與靴子等打扮為代表性穿著。

撰文／井伊あかり

廢刀令

象徵「一君萬民」新統治意識形態。

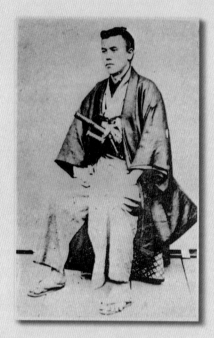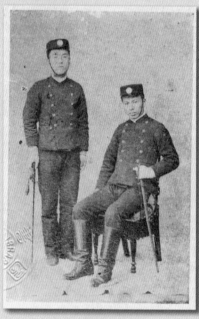

▶右為幕末志士的長州藩士。左為明治政府重要人物木戶孝允於明治2年的照片，右為明治初期巡查的照片。※轉載自國立國會圖書館網站。

　　作為明治維新原動力而有所活躍的人物幾乎都是武士階層。這些武士在江戶時代300年間總是配戴著大小兩把刀。更進一步來說，武士自誕生於平安時代以來已過了大約千年時光，是一種武裝性的存在。從世界史的角度來看，他們屬於「戰士階層」。換句話說，在身上配戴兩把刀（腰佩雙刀）可謂是一種武士身分的象徵。

　　因此，對於造就維新政府的武士階層出身志士來說，當時政府的最高官署太政官在明治9（1876）年3月28日頒布的《廢刀令》，也可說是對他們的自我否定。然而這項政策對明治政府來說卻是勢在必行的事情，因為明治政府的意識形態便是以天皇為尊的四民（士農工商）平等。這也意味著，身分制度屬於應該遭到否決的體制。《廢刀令》是自中世紀豐臣秀吉頒布《刀狩令》禁止武士以外之人佩帶作為成人象徵的佩刀以來所下達的禁刀令。如同《刀狩令》是中世紀至近世一個劃時代的改變，《廢刀令》也是近世至近代一個劃時代的轉變。

　　其中最為重要的是「以天皇為尊」這個部分。廢刀令正確來說是「除穿大禮服（宮廷服飾）與身穿軍人、警察官員等制服之人以外，不得佩刀」。出席典禮的官員、執勤中的軍人及警察獲准佩刀，這意味著他們並非國民的警察與軍隊，而是屬於天皇的警察與軍隊。明治國家為君主制國家的象徵也在《廢刀令》中彰顯出來。

撰文／樋口隆晴

第2章

身穿和服的男性

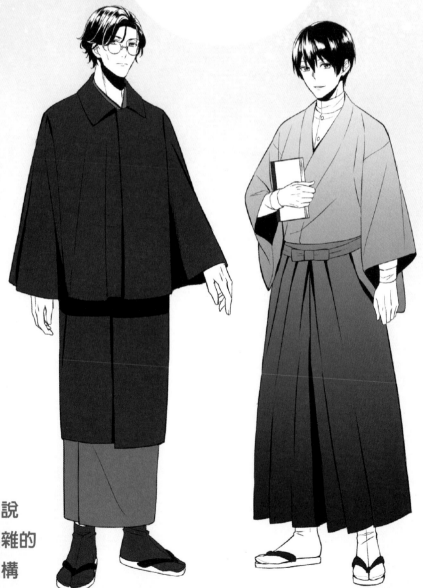

詳細解說
繁瑣複雜的
和服結構

男性和服的基礎與部位

由於日本男性的頭部比西方人大，所以整體重心落在下方會顯得較為平衡。雖然褲子畫習慣的人可能覺得「袴的繩結要畫得這麼下面嗎？」，但請謹記勿將袴與腰帶畫得高於肚臍。

各處的名稱與特徵

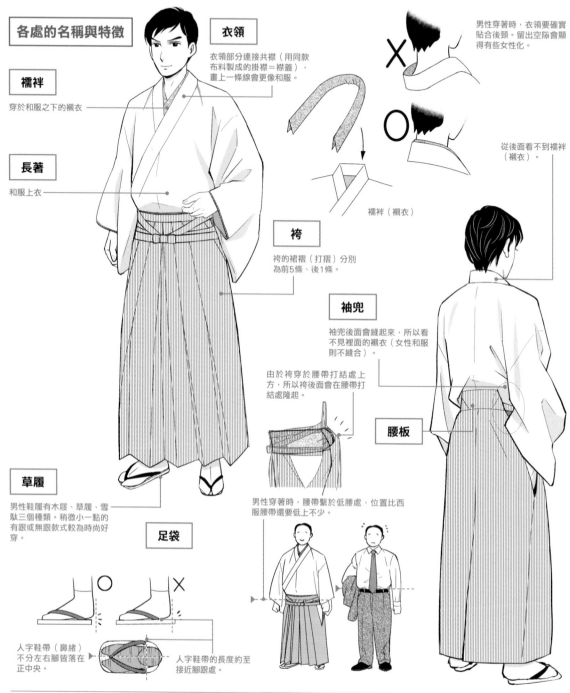

衣領

衣領部分連接共襟（用同款布料製成的掛襟＝襟蓋），畫上一條線會更像和服。

襦袢

穿於和服之下的襯衣

長著

和服上衣

袴

袴的裙褶（打摺）分別為前5條、後1條。

男性穿著時，衣領要確實貼合後頸。留出空隙會顯得有些女性化。

從後面看不到襦袢（襯衣）。

襦袢（襯衣）

袖兜

袖兜後面會縫起來，所以看不見裡面的襯衣（女性和服則不縫合）。

由於袴穿於腰帶打結處上方，所以袴後面會在腰帶打結處隆起。

腰板

草履

男性鞋履有木屐、草履、雪駄三個種類。稍微小一點的有跟或無跟款式較為時尚好穿。

足袋

男性穿著時，腰帶繫於低腰處，位置比西服腰帶還要低上不少。

人字鞋帶（鼻緒）不分左右腳皆落在正中央。

人字鞋帶的長度約至接近腳跟處。

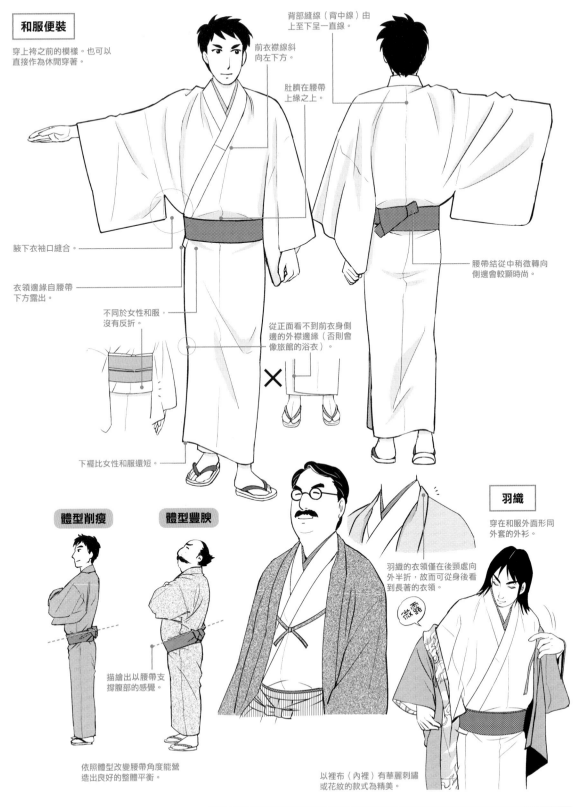

和服便裝

穿上袴之前的模樣。也可以直接作為休閒穿著。

前衣襟線斜向左下方。

背部縫線（背中線）由上至下呈一直線。

肚臍在腰帶上緣之上。

腋下衣袖口縫合。

衣領邊緣自腰帶下方露出。

不同於女性和服，沒有反折。

從正面看不到前衣身側邊的外襟邊緣（否則會像旅館的浴衣）。

腰帶結從中稍微轉向側邊會較顯時尚。

下襬比女性和服還短。

體型削瘦

體型豐腴

描繪出以腰帶支撐腹部的感覺。

依照體型改變腰帶角度能營造出良好的整體平衡。

羽織

穿在和服外面形同外套的外衫。

羽織的衣領僅在後頸處向外半折，故而可從身後看到長著的衣領。

微露

以裡布（內裡）有華麗刺繡或花紋的款式為精美。

男性和服的結構與穿法

和服是日本人長年累積下來的智慧以及美感意識的結晶。越了解和服的結構與演變理由，越能明白它其實是一種相當合理而簡單的服飾。不懂和服結構就進行描繪，很容易就會畫成有哪處不太對勁的「四不像和服」。

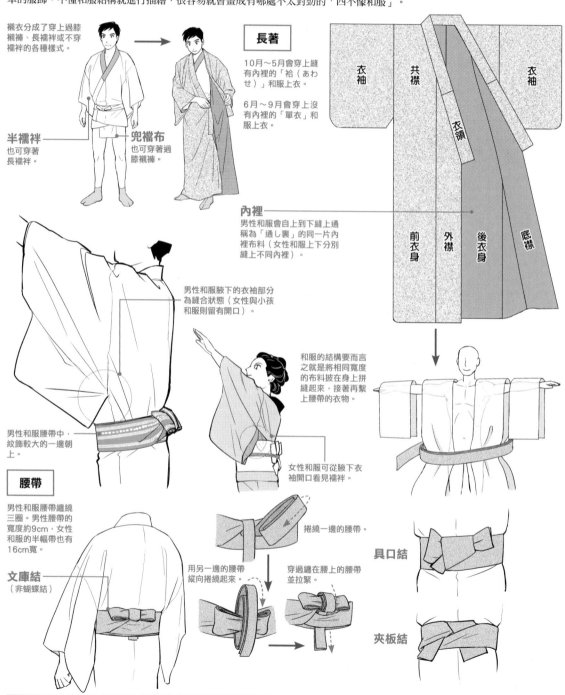

襯衣分成了穿上過膝襯褲、長襦袢或不穿襦袢的各種樣式。

半襦袢
也可穿著長襦袢。

兜襠布
也可穿著過膝襯褲。

長著

10月～5月會穿上縫有內裡的「袷（あわせ）」和服上衣。

6月～9月會穿上沒有內裡的「單衣」和服上衣。

內裡
男性和服會自上到下縫上通稱為「通し裏」的同一片內裡布料（女性和服上下分別縫上不同內裡）。

男性和服腋下的衣袖部分為縫合狀態（女性與小孩和服則留有開口）。

衣袖　共襟　衣袖

衣領

前衣身　外襟　後衣身　底襟

和服的結構要而言之就是將相同寬度的布料披在身上拼縫起來，接著再繫上腰帶的衣物。

女性和服可從腋下衣袖開口看見襦袢。

男性和服腰帶中，紋飾較大的一邊朝上。

腰帶

男性和服腰帶纏繞三圈。男性腰帶的寬度約9cm，女性和服的半幅帶也有16cm寬。

文庫結
（非蝴蝶結）

用另一邊的腰帶縱向捲繞起來。

捲繞一邊的腰帶。

穿過纏在腰上的腰帶並拉緊。

具口結

夾板結

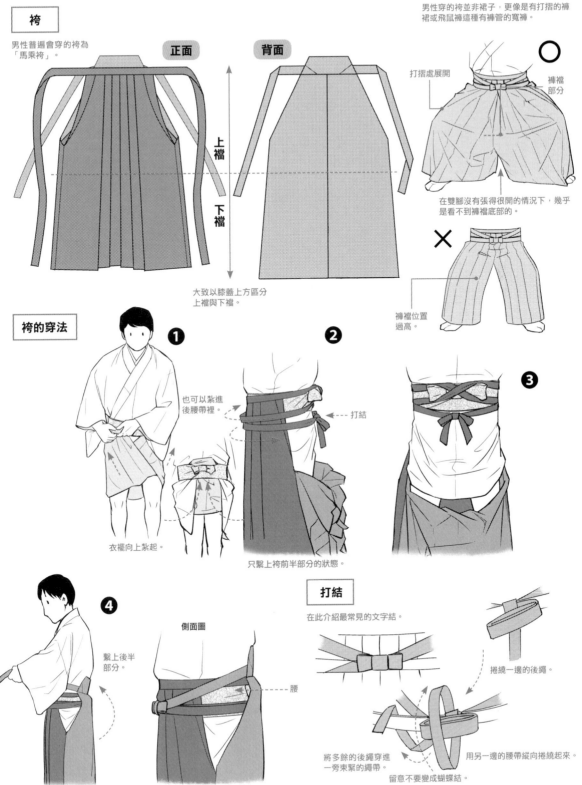

袴

男性普遍會穿的袴為「馬乘袴」。

男性穿的袴並非裙子，更像是有打摺的褲裙或飛鼠褲這種有褲管的寬褲。

正面　背面

打摺處展開　褲襠部分

○

在雙腳沒有張得很開的情況下，幾乎是看不到褲襠底部的。

×

褲襠位置過高。

上襠　下襠

大致以膝蓋上方區分上襠與下襠。

袴的穿法

① 衣襬向上紮起。
也可以紮進後腰帶裡。

② 只繫上袴前半部分的狀態。
打結

③

④ 繫上後半部分。
側面圖
腰

打結

在此介紹最常見的文字結。

捲繞一邊的後繩。

用另一邊的腰帶縱向捲繞起來。

將多餘的後繩穿進一旁束緊的繩帶。
留意不要變成蝴蝶結。

和服男性的描繪方式

由於和服是直線剪裁的服飾，與其小心翼翼地一點一點勾勒輪廓，儘可能拉長筆下線條的俐落畫法更能將和服畫得傳神一些。亦可參考江戶時代的浮世繪人物線條。

描繪和服的皺褶

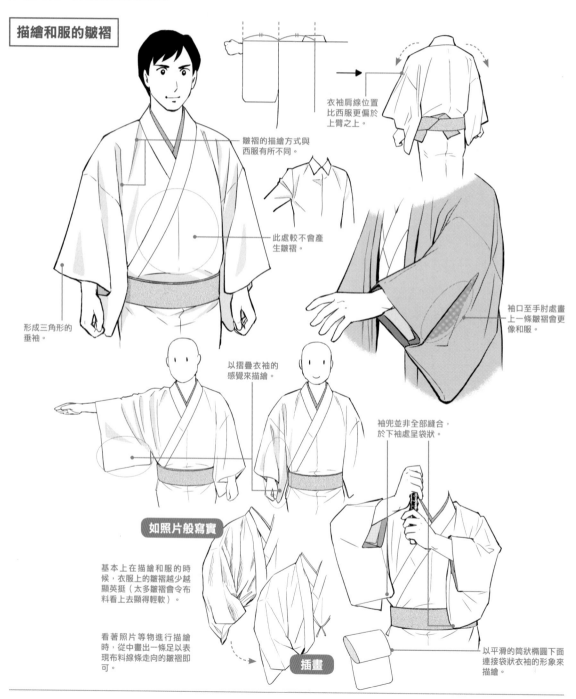

衣袖肩線位置比西服更偏於上臂之上。

皺褶的描繪方式與西服有所不同。

此處較不會產生皺褶。

形成三角形的垂袖。

袖口至手肘處畫上一條皺褶會更像和服。

以摺疊衣袖的感覺來描繪。

袖兜並非全部縫合，於下袖處呈袋狀。

如照片般寫實

基本上在描繪和服的時候，衣服上的皺褶越少越顯英挺（太多皺褶會令布料看上去顯得輕軟）。

看著照片等物進行描繪時，從中畫出一條足以表現布料線條走向的皺褶即可。

插畫

以平滑的筒狀橢圓下面連接袋狀衣袖的形象來描繪。

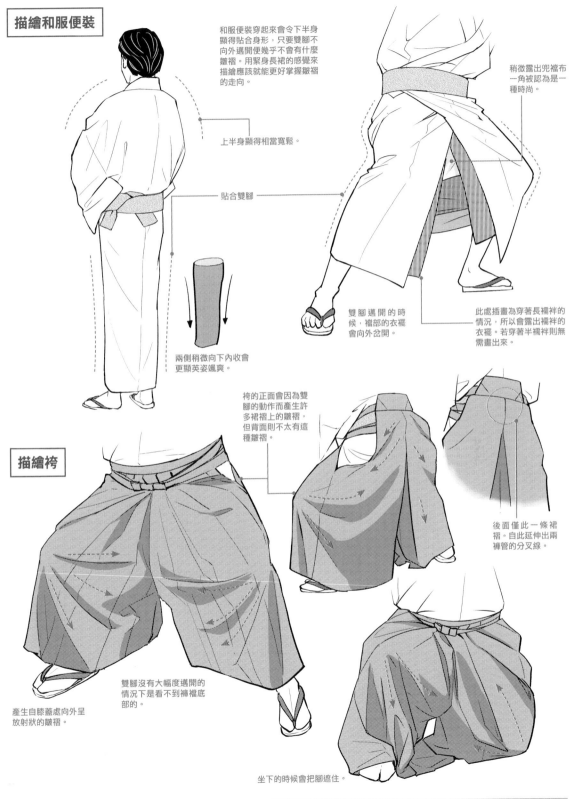

描繪和服便裝

和服便裝穿起來會令下半身顯得貼合身形，只要雙腳不向外邁開便幾乎不會有什麼皺褶。用緊身長裙的感覺來描繪應該就能更好掌握皺褶的走向。

上半身顯得相當寬鬆。

稍微露出兜襠布一角被認為是一種時尚。

貼合雙腳

兩側稍微向下內收會更顯英姿颯爽。

雙腳邁開的時候，襠部的衣襬會向外岔開。

此處插畫為穿著長襦袢的情況，所以會露出襦袢的衣襬。若穿著半襦袢則無需畫出來。

描繪袴

袴的正面會因為雙腳的動作而產生許多裙褶上的皺褶，但背面則不太有這種皺褶。

後面僅此一條裙褶。自此延伸出兩褲管的分叉線。

產生自膝蓋處向外呈放射狀的皺褶。

雙腳沒有大幅度邁開的情況下是看不到褲襠底部的。

坐下的時候會把腳遮住。

男性和服的種類

和服在江戶時代已然形成以「小袖」（縮小袖口的和服）為基本款式的風潮，而後歷經少許改變自明治時代留存至今。男性所穿著的和服有各種款式，但大致可分成正式裝束（禮服、外出服等）與休閒裝束（日常便服）。這種服飾在明治時代出於跟「西服」有所區別的需求而開始被稱為「和服」。

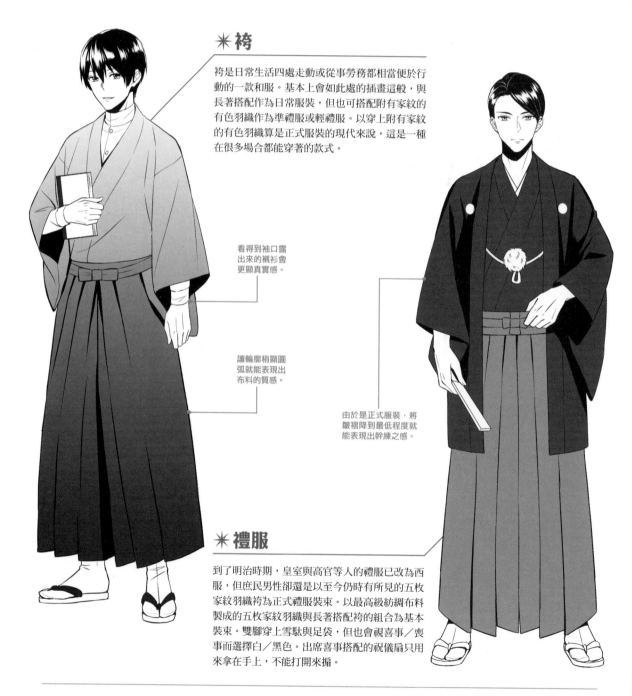

✳ 袴

袴是日常生活四處走動或從事勞務都相當便於行動的一款和服。基本上會如此處的插畫這般，與長著搭配作為日常服裝，但也可搭配附有家紋的有色羽織作為準禮服或輕禮服。以穿上附有家紋的有色羽織算是正式服裝的現代來說，這是一種在很多場合都能穿著的款式。

看得到袖口露出來的襯衫會更顯真實感。

讓輪廓稍顯圓弧就能表現出布料的質感。

由於是正式服裝，將皺褶降到最低程度就能表現出幹練之感。

✳ 禮服

到了明治時期，皇室與高官等人的禮服已改為西服，但庶民男性卻還是以至今仍時有所見的五枚家紋羽織袴為正式禮服裝束。以最高級紡綢布料製成的五枚家紋羽織與長著搭配袴的組合為基本裝束。雙腳穿上雪駄與足袋，但也會視喜事／喪事而選擇白／黑色。出席喜事搭配的祝儀扇只用來拿在手上，不能打開來搧。

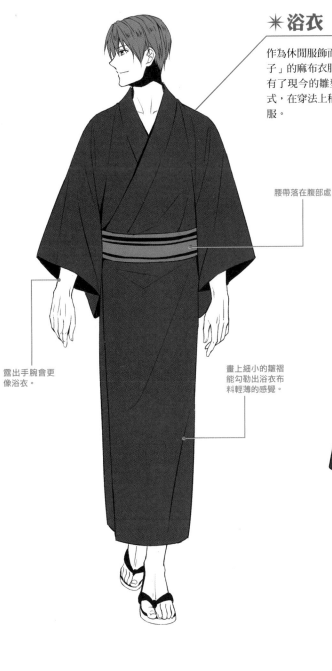

✳ 浴衣

作為休閒服飾而十分受歡迎的浴衣，原本是江戶時期被稱為「湯帷子」的麻布衣服，到了江戶後期演變成出浴後或夏季穿的棉衣，已有了現今的雛型。腳下基本踩著木屐或雪駄。長著最休閒的款式，在穿法上稍加改變的浴衣至今仍是不分男女最喜歡穿的一款和服。

腰帶落在腹部處

露出手腕會更像浴衣。

畫上細小的皺褶能勾勒出浴衣布料輕薄的感覺。

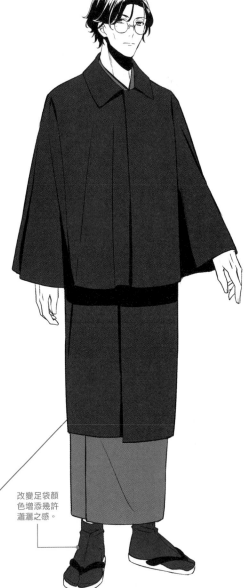

改變足袋顏色增添幾許瀟灑之感。

✳ 外套（斗篷大衣）

長披風大衣「Inverness Coat」於明治初期自歐洲傳入日本，而斗篷大衣便是在明治20年代改良成和服適穿的和服外套。由於展開的衣袖形似老鷹展翅而被稱為「トンビ」（老鷹）。兩種外套的上半身皆呈披肩狀，令衣袖可以活動自如。由於從正面看上去斗篷與大衣重疊在了一起，所以也被稱為「二重回し」。

COLUMN

建築物

從磚瓦房過度到鋼筋水泥建築，從公共建築轉換至個人住宅。

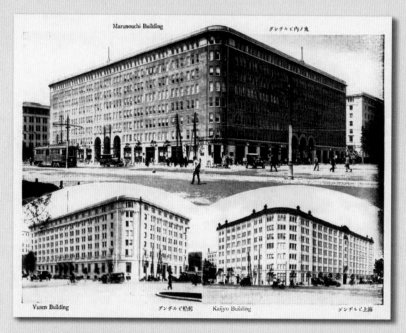

Marunouchi Building　グンヂルビ内ノ丸

Yusen Building　グンヂルビ船郵　Kaijyo Building　グンヂルビ上海

▶將鋼筋水泥建築的一樓作為商店街的近代商業大樓先驅「丸之內大廈（丸の內ビルディング）」。※轉載自國立國會圖書館網站。

　　相較於各有歷史起源的歐洲建築風格，日本的西式建築在未經分類的狀況下大量湧入幕末、明治時期的日本國內，故而這些建築被稱為「樣式建築」。

　　其中的代表性建築物有成為外交舞台的鹿鳴館、聳立於淺草鬧區裡的凌雲閣（淺草十二階；明治23〔1890〕年）與位於大阪的凌雲閣（九層樓建築；明治22〔1889〕年）、建於明治11（1878）年並被指定為近代產業遺產的箱根富士屋飯店。還有大正3（1914）年建造的東京車站，以及全館裝設冷暖設備與日本首座電扶梯的「文藝復興式」三越日本橋店等不勝枚舉。

　　這些西式建築可以區分成明治初期由受聘的外籍講師（御雇外国人）建造起來的鐵路、工廠、官署等公共建築或紀念建築；明治中期由設計出東京車站而聞名的辰野金吾等日本人建築師建造起來的日本銀行總行與赤坂離宮的代表性「古典主義風格」建築；明治40年至大正時代「新藝術風格」或「裝飾藝術風格」的商店與個人住宅。可以說是從磚瓦房過度到鋼筋水泥建築，從公共建築轉換至個人住宅。

　　此外，值得一提的是阪急電鐵沿線與以田園調布為代表的都市近郊開發。居住在郊外乘坐電車往返都市的上班族也隨之誕生。至此，在太平洋戰爭之後復興並促進日本發展的中產階級便應運而生。

第3章

和服男性的姿勢

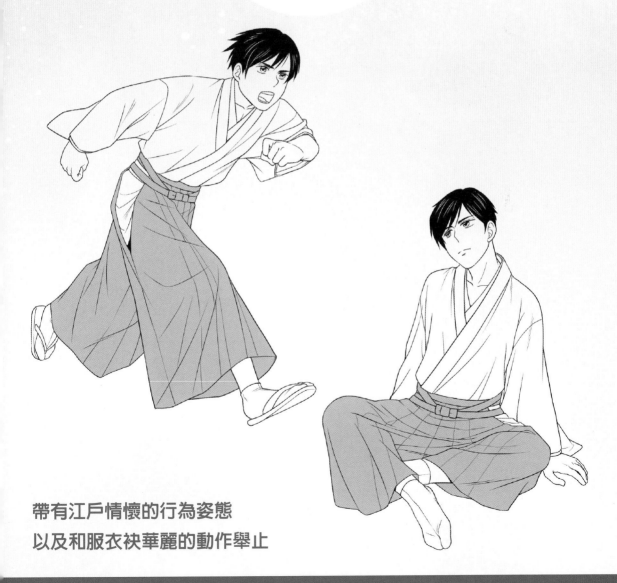

帶有江戶情懷的行為姿態

以及和服衣袂華麗的動作舉止

和服男性的基本姿勢

和服不同於西服，有著不同於身體曲線的動態變化與皺褶走向。請不妨參照前一章的和服結構試著挑戰描繪這種姿勢吧！自次頁起網羅了從讀書人到武術家都可廣泛應用的著袴姿勢合輯。

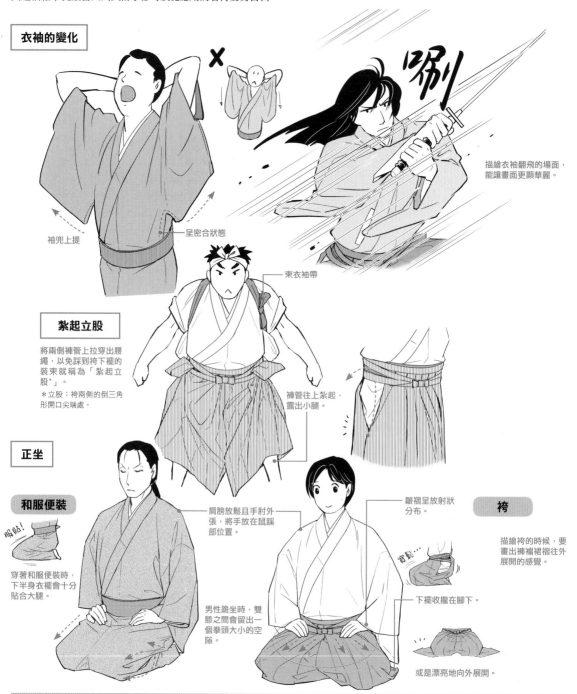

衣袖的變化

袖兜上提

呈密合狀態

描繪衣袖翻飛的場面，能讓畫面更顯華麗。

紮起立股

將兩側褲管上拉穿出腰繩，以免踩到袴下襬的裝束就稱為「紮起立股*」。

＊立股：袴兩側的倒三角形開口尖端處。

束衣袖帶

褲管往上紮起，露出小腿。

正坐

和服便裝

服貼！

穿著和服便裝時，下半身衣襬會十分貼合大腿。

肩膀放鬆且手肘外張，將手放在鼠蹊部位置。

男性跪坐時，雙膝之間會留出一個拳頭大小的空隙。

皺褶呈放射狀分布。

袴

描繪袴的時候，要畫出褲襬裙褶往外展開的感覺。

寬鬆…

下襬收攏在腳下。

或是漂亮地向外展開。

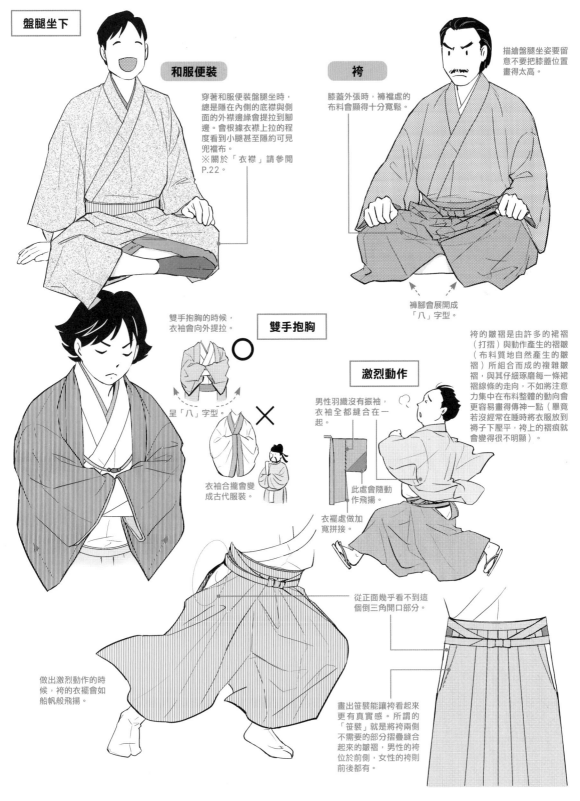

盤腿坐下

和服便裝

穿著和服便裝盤腿坐時，
總是隱在內側的底襟與側
面的外襟邊緣會提拉到腳
邊。會根據衣襬上拉的程
度看到小腿甚至隱約可見
兜襠布。
※關於「衣襬」請參閱
P.22。

袴

膝蓋外張時，褲襠處的
布料會顯得十分寬鬆。

描繪盤腿坐姿要留
意不要把膝蓋位置
畫得太高。

褲腳會展開成
「八」字型。

袴的皺褶是由許多的裙褶
（打摺）與動作產生的褶皺
（布料質地自然產生的皺
褶）所組合而成的複雜皺
褶，與其仔細琢磨每一條裙
褶線條的走向，不如將注意
力集中在布料整體的動向會
更容易畫得傳神一點（畢竟
若沒經常在睡時將衣服放到
褥子下壓平，袴上的褶痕就
會變得很不明顯）。

雙手抱胸

雙手抱胸的時候，
衣袖會向外提拉。

呈「八」字型。

衣袖合攏會變
成古代服裝。

激烈動作

男性羽織沒有振袖，
衣袖全都縫合在一
起。

此處會隨動
作飛揚。

衣襬處做加
寬拼接。

從正面幾乎看不到這
個倒三角開口部分。

做出激烈動作的時
候，袴的衣襬會如
船帆般飛揚。

畫出笹襞能讓袴看起來
更有真實感。所謂的
「笹襞」就是將袴兩側
不需要的部分摺疊縫合
起來的皺褶，男性的袴
位於前側，女性的袴則
前後都有。

步行

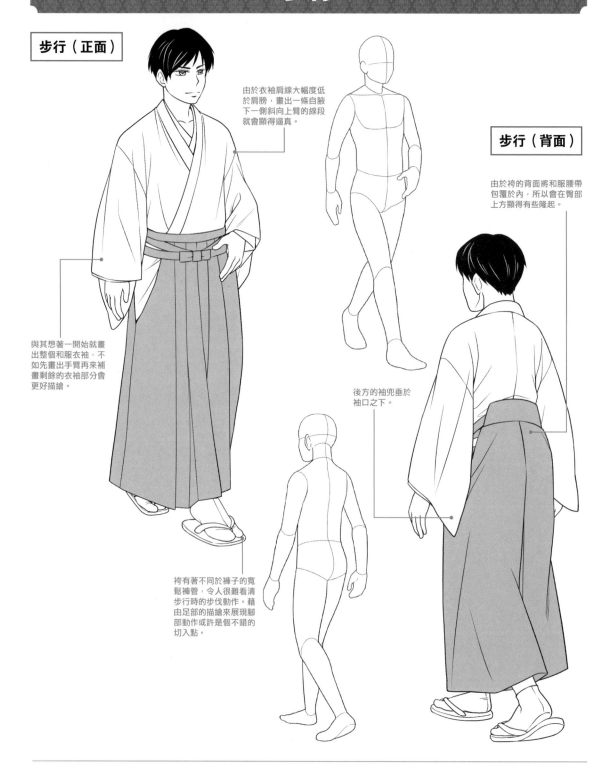

步行（正面）

由於衣袖肩線大幅度低於肩膀，畫出一條自腋下一側斜向上臂的線段就會顯得逼真。

步行（背面）

由於袴的背面將和服腰帶包覆於內，所以會在臀部上方顯得有些隆起。

與其想著一開始就畫出整個和服衣袖，不如先畫出手臂再來補畫剩餘的衣袖部分會更好描繪。

後方的袖兜垂於袖口之下。

袴有著不同於褲子的寬鬆褲管，令人很難看清步行時的步伐動作。藉由足部的描繪來展現腳部動作或許是個不錯的切入點。

奔跑

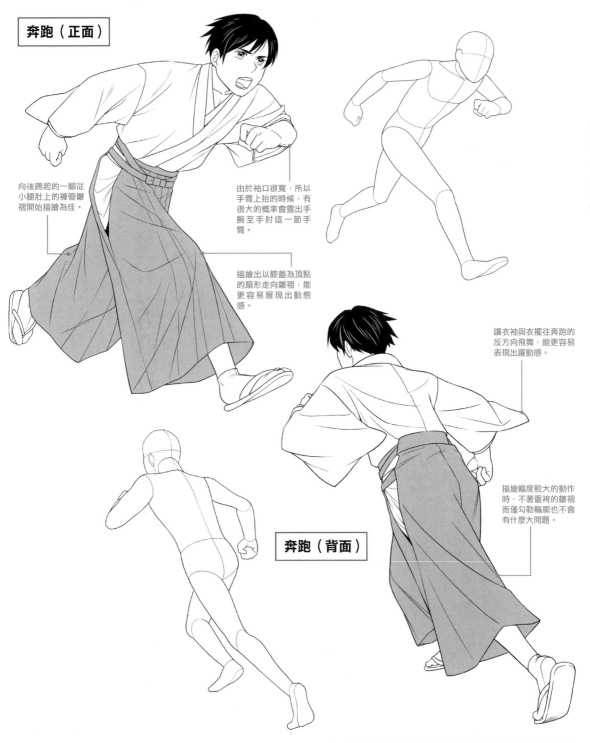

奔跑（正面）

向後踢起的一腳從小腿肚上的褲管皺褶開始描繪為佳。

由於袖口很寬，所以手臂上抬的時候，有很大的概率會露出手腕至手肘這一節手臂。

描繪出以膝蓋為頂點的扇形走向皺褶，能更容易展現出動態感。

讓衣袖與衣襬往奔跑的反方向飛舞，能更容易表現出躍動感。

描繪幅度較大的動作時，不著重袴的皺褶而僅勾勒輪廓也不會有什麼大問題。

奔跑（背面）

坐姿・蹲姿

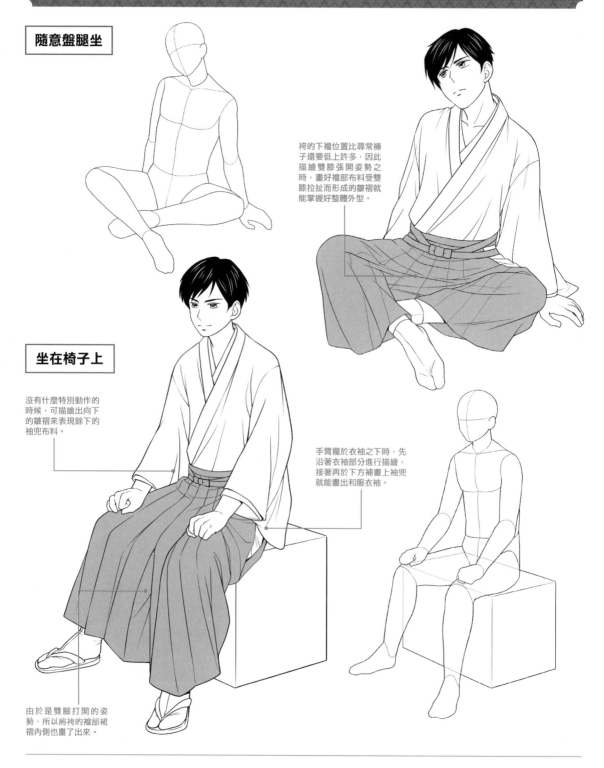

隨意盤腿坐

袴的下襬位置比尋常褲子還要低上許多，因此描繪雙膝張開姿勢之時，畫好襬部布料受雙膝拉扯而形成的皺褶就能掌握好整體外型。

坐在椅子上

沒有什麼特別動作的時候，可描繪出向下的皺褶來表現餘下的袖兜布料。

手臂擺於衣袖之下時，先沿著衣袖部分進行描繪，接著再於下方補畫上袖兜就能畫出和服衣袖。

由於是雙腳打開的姿勢，所以將袴的襬部裙褶內側也畫了出來。

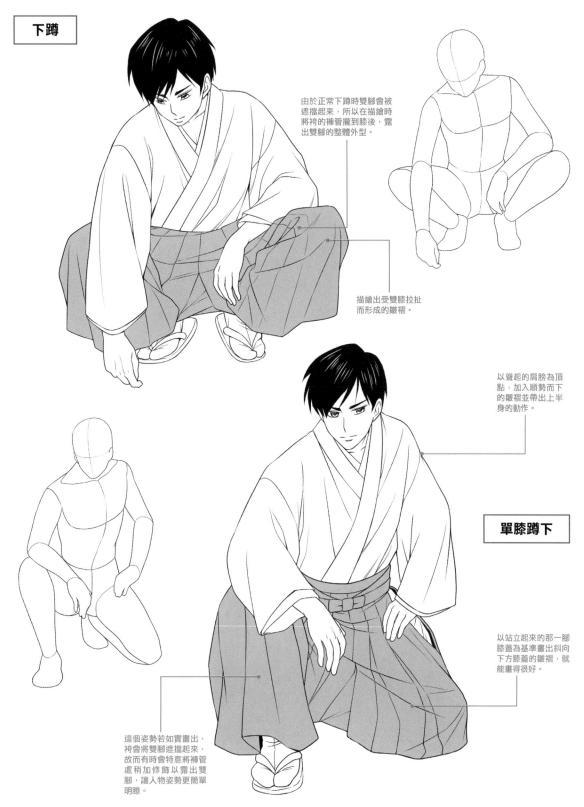

下蹲

由於正常下蹲時雙腳會被
遮擋起來，所以在描繪時
將袴的褲管攏到膝後，露
出雙腳的整體外型。

描繪出受雙膝拉扯
而形成的皺褶。

以聳起的肩膀為頂
點，加入順勢而下
的皺褶並帶出上半
身的動作。

單膝蹲下

以站立起來的那一腳
膝蓋為基準畫出斜向
下方膝蓋的皺褶，就
能畫得很好。

這個姿勢若如實畫出，
袴會將雙腳遮擋起來，
故而有時會特意將褲管
處稍加修飾以露出雙
腳，讓人物姿勢更簡單
明瞭。

躺臥・睡姿

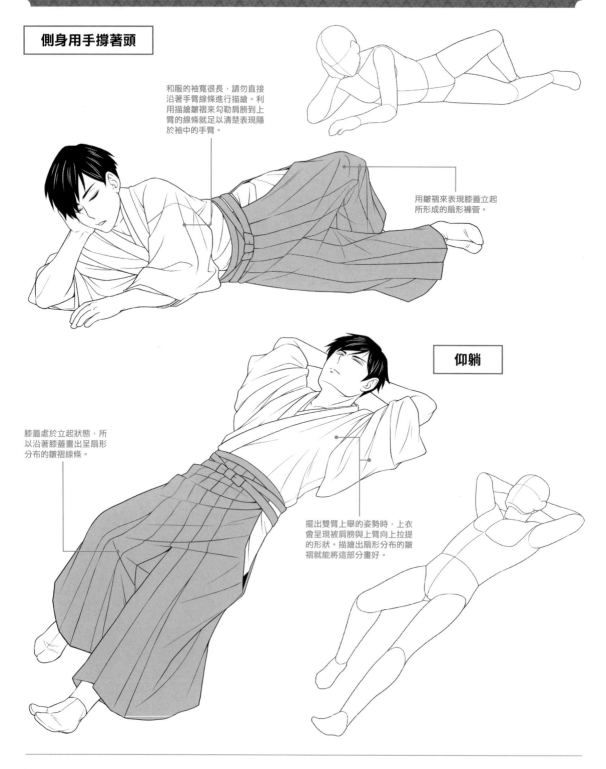

側身用手撐著頭

和服的袖寬很長，請勿直接沿著手臂線條進行描繪。利用描繪皺褶來勾勒肩膀到上臂的線條就足以清楚表現隱於袖中的手臂。

用皺褶來表現膝蓋立起所形成的扇形褲管。

膝蓋處於立起狀態，所以沿著膝蓋畫出呈扇形分布的皺褶線條。

仰躺

擺出雙臂上舉的姿勢時，上衣會呈現被肩膀與上臂向上提的形狀。描繪出扇形分布的皺褶就能將這部分畫好。

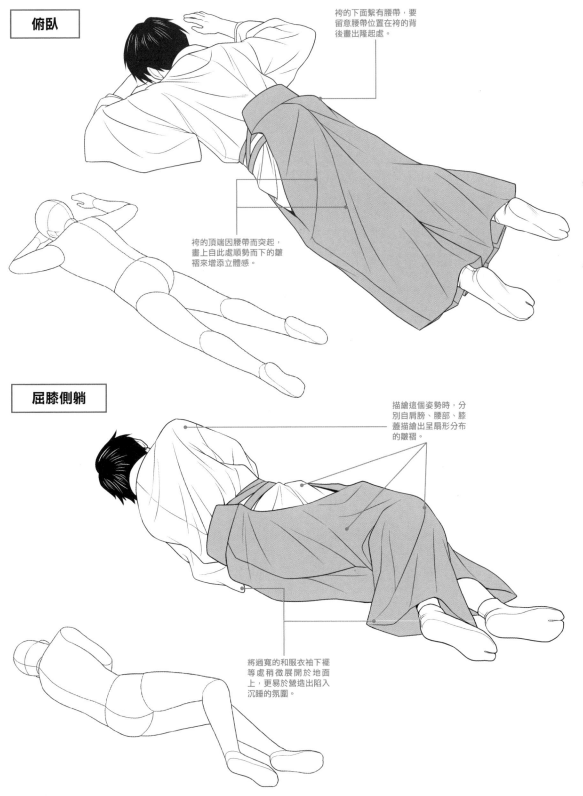

俯臥

袴的下面繫有腰帶，要留意腰帶位置在袴的背後畫出隆起處。

袴的頂端因腰帶而突起，畫上自此處順勢而下的皺褶來增添立體感。

屈膝側躺

描繪這個姿勢時，分別自肩膀、腰部、膝蓋描繪出呈扇形分布的皺褶。

將過寬的和服衣袖下襬等處稍微展開於地面上，更易於營造出陷入沉睡的氛圍。

華麗的動作

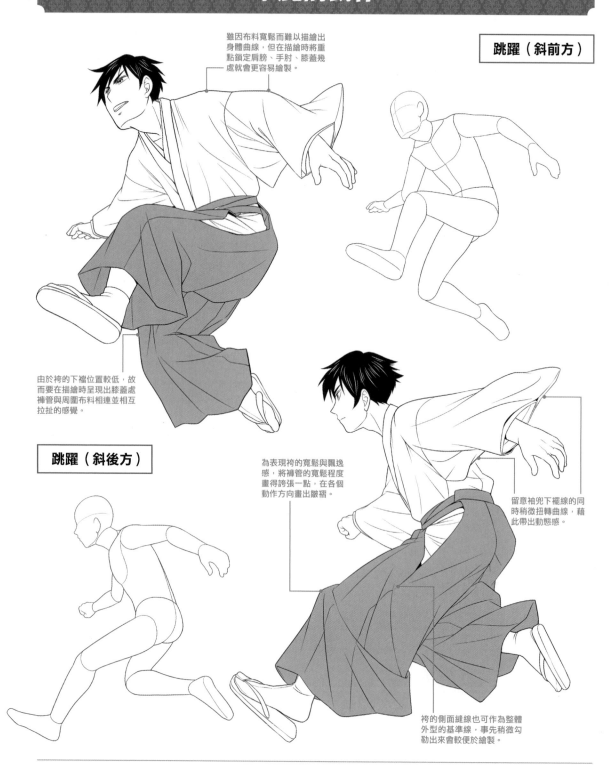

雖因布料寬鬆而難以描繪出身體曲線，但在描繪時將重點鎖定肩膀、手肘、膝蓋幾處就會更容易繪製。

跳躍（斜前方）

由於袴的下襬位置較低，故而要在描繪時呈現出膝蓋處褲管與周圍布料相連並相互拉扯的感覺。

跳躍（斜後方）

為表現袴的寬鬆與飄逸感，將褲管的寬鬆程度畫得誇張一點，在各個動作方向畫出皺褶。

留意袖兜下襬線的同時稍微扭轉曲線，藉此帶出動態感。

袴的側面縫線也可作為整體外型的基準線，事先稍微勾勒出來較便於繪製。

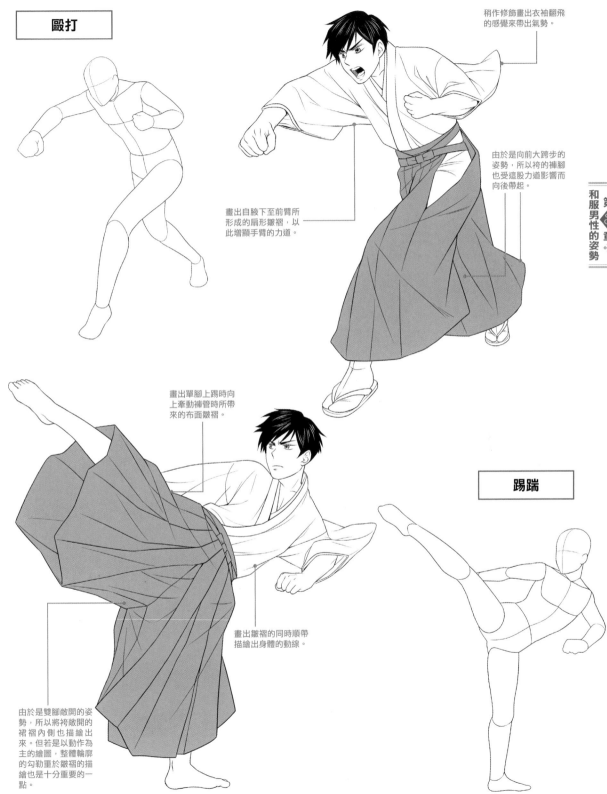

毆打

稍作修飾畫出衣袖翻飛的感覺來帶出氣勢。

畫出自腋下至前臂所形成的扇形皺褶，以此增顯手臂的力道。

由於是向前大跨步的姿勢，所以袴的褲腳也受這股力道影響而向後帶起。

畫出單腳上踢時向上牽動褲管時所帶來的布面皺褶。

踢踹

畫出皺褶的同時順帶描繪出身體的動線。

由於是雙腳敞開的姿勢，所以將袴敞開的裙褶內側也描繪出來。但若是以動作為主的繪圖，整體輪廓的勾勒重於皺褶的描繪也是十分重要的一點。

非正統穿法

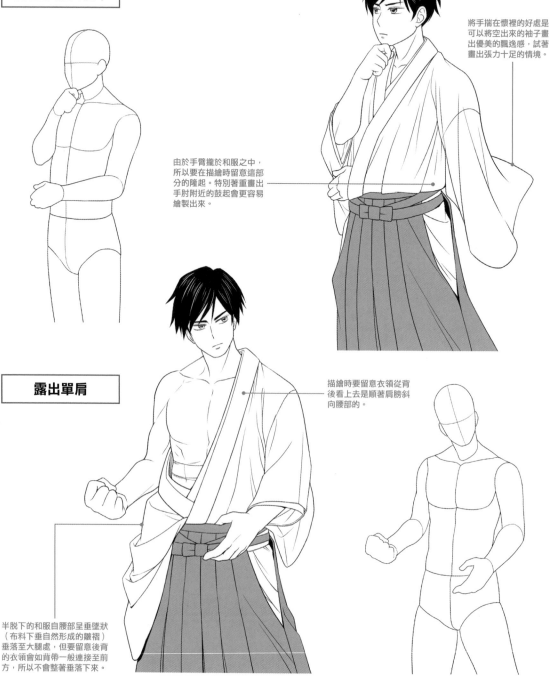

一手撫著下巴 將左手攏入懷中

將手揣在懷裡的好處是可以將空出來的袖子畫出優美的飄逸感，試著畫出張力十足的情境。

由於手臂攏於和服之中，所以要在描繪時留意這部分的隆起。特別著重畫出手肘附近的鼓起會更容易繪製出來。

露出單肩

描繪時要留意衣領從背後看上去是順著肩膀斜向腰部的。

半脫下的和服自腰部呈垂墜狀（布料下垂自然形成的皺褶）垂落至大腿處，但要留意後背的衣領如肩帶一般連接至前方，所以不會整個垂落下來。

露出上半身

和服完全露出內側並垂落腰部之際，衣領與正常穿著時呈反向交疊。

皺褶自中心處向外呈自然垂落狀分布。

袖子的一部分。

垂墜狀皺褶以腰際兩側為頂點朝雙腳之間分布。

由於裙的裙褶會展開來，優先著重勾勒輪廓會比準確描繪出裙褶還要來得更好。

由於將側邊立股上拉穿出腰繩，所以袴會呈現兩側上揚，下襬朝下斜向內側的感覺。

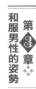

**紮起立股
（邊繫束衣袖帶邊走路）**

飲食生活

以強化體質為目的與社會兩極化的象徵。

▲西餐在日本的普及化始於飯店與餐廳，直至進入家庭為止都是由外食產業在做支撐。照片為大阪心齋橋不二家洋菓子店的餐廳。※轉載自國立國會圖書館網站。

　　作為御雇外國人，為日本醫學界發展做出長足貢獻的內科醫師埃爾溫・貝爾茲（1849～1913年）到日光旅行的時候曾對當地人力車夫的體力感到相當詫異。人力車夫日常飲食只有「糙米、梅乾、白蘿蔔絲味噌湯、醃黃蘿蔔」。從西方營養學來看這是件相當不可思議的一件事＊。

　　然而明治政府為了改善自家國民相對弱於歐美列強的體格，開始獎勵民眾攝取肉、蛋與牛奶等高蛋白質食品。近代日本的「西餐」形同源於西方的日西合璧餐飲，是一種與「富國強兵」相結合的存在。

　　飲食原本就是一種文化，西方料理在明治時代來日歐美人士造訪飯店的帶動下，於上流階層中流行開來。明治3年（1870）年成立的築地精養軒、明治6（1873）年開業的日光金谷飯店、明治11（1878）年開業的箱根富士屋飯店都是十分聞名遐邇的存在。

　　這種西方餐飲直到大正時期才作為西餐普及到庶民飲食之中。被稱為三大西式餐點的可樂餅、炸豬排、咖哩飯則是在明治末期至大正時期粉墨登場。其普及的主因歸根於當時徵兵制的軍隊菜單多以西餐為主、都市地區較早普遍使用煤氣等因素。話雖如此，但這終究只是針對都市地區而言，偏遠地區仍舊維持與江戶時代相差無幾的飲食生活。飲食生活可謂是一種城鄉差距的象徵。

＊＝貝爾茲隨後曾展開讓車夫改吃西方料理的實驗，沒多久就收到車夫因為沒力氣拉車而希望改回原本飲食的請求。貝爾茲因而認為飲食生活並非單純只是營養方面的問題，但實際上，只要能攝取到適量的維生素，米飯搭配味噌湯的日式餐飲在營養學上已經算得上是完全營養食品。

身穿和服的女性

解說女性和服才有的
服飾結構與種類

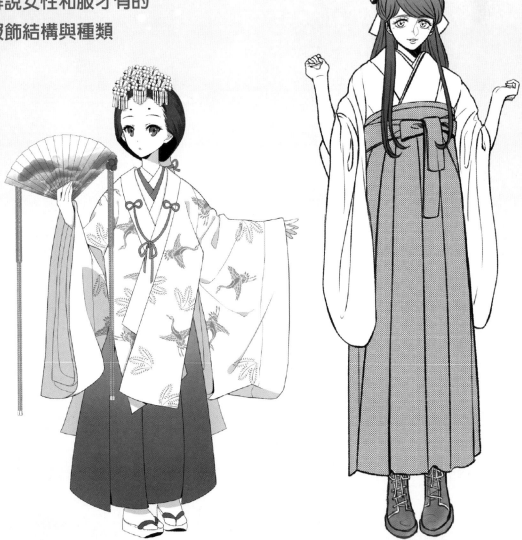

女性和服的基礎與部位

女性的服裝反映了一個時代。明治時代承接江戶時代風俗的同時也展現了新的時尚。將這種細節刻畫到畫作之中，也能將「這個作者的畫作十分尊重這時代的世界觀」傳達給讀者。

明治時代女性的服裝跟江戶時代大致相差無幾。

女性和服的後衣領留有比男性和服還大的空隙。這個穿法稱為「衣領後拉」。讓後衣領邊緣落在接近肩胛骨的位置為佳（年輕人不太會將衣領拉得太後面）。

掛襟。為了避免抹在頭髮上的髮油弄髒衣領，在衣領上面加上一條襟蓋。江戶～明治流行黑緞掛襟（使用與和服同款布料的襟蓋則稱為共襟）。

現代約莫留出可以容納一個拳頭大小的空隙。

衣領不分男女皆為右領在前（右上）；左領在前（左上）為亡者裝束。

明治・大正時代比如今還要自由地穿著和服。還有讓襦袢的衣領看上去比和服領子還寬大的穿法（參閱P.47）。

腰帶緊繫於胸下

帶締

端折（將長於身高的部分反折進行調節之處）為一根食指的長度。

太鼓結

袖長會根據年齡跟身高而有所調整，據說未婚者約為一尺六寸（約60cm）到一尺八寸（約70cm），已婚者為一尺三吋（約50cm）上下。

從正面看不到前衣身的外襟邊緣。

中央縫線（衣襟線）微微斜向腳尖的小指上方。

女性和服袖兜後面留有開口。

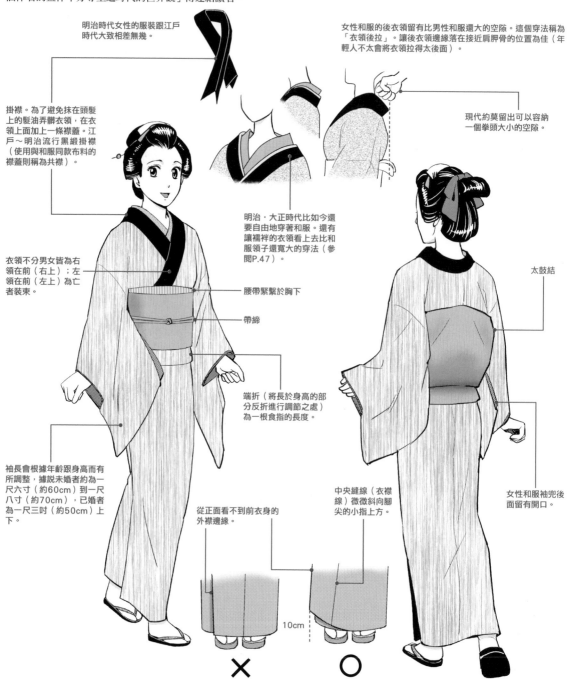

10cm

✕

○

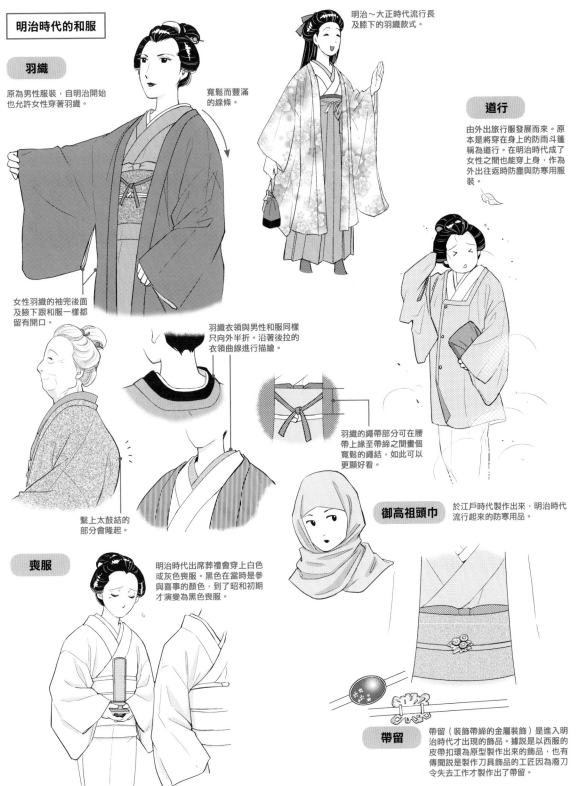

明治時代的和服

羽織

原為男性服裝，自明治開始也允許女性穿著羽織。

寬鬆而豐滿的線條。

女性羽織的袖兜後面及腋下跟和服一樣都留有開口。

明治～大正時代流行長及膝下的羽織款式。

羽織衣領與男性和服同樣只向外半折。沿著後拉的衣領曲線進行描繪。

繫上太鼓結的部分會隆起。

羽織的繩帶部分可在腰帶上緣至帶締之間畫個寬鬆的繩結，如此可以更顯好看。

道行

由外出旅行服發展而來。原本是將穿在身上的防雨斗篷稱為道行。在明治時代成了女性之間也能穿上身，作為外出往返時防塵與防寒用服裝。

御高祖頭巾

於江戶時代製作出來，明治時代流行起來的防寒用品。

喪服

明治時代出席葬禮會穿上白色或灰色喪服。黑色在當時是參與喜事的顏色，到了昭和初期才演變為黑色喪服。

帶留

帶留（裝飾帶締的金屬裝飾）是進入明治時代才出現的飾品。據說是以西服的皮帶扣環為原型製作出來的飾品，也有傳聞說是製作刀具飾品的工匠因為廢刀令失去工作才製作出了帶留。

女性和服的基礎與部位

和服上面的皺褶與衣袖走向十分複雜，即便一定程度掌握了此處所述的基礎要點，仍舊有些地方只能倚靠默背記下各種動作變化。拍下電視時代劇等影視作品的人物姿勢進行摹繪會是個很有效的演練方法。

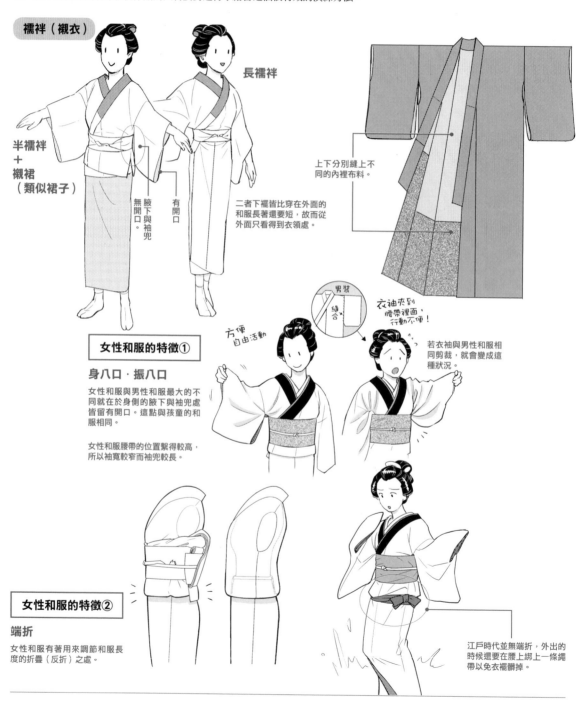

襦袢（襯衣）

長襦袢

半襦袢
＋
襯裙
（類似裙子）

無開口

腋下與袖兜處。

有開口

上下分別縫上不同的內裡布料。

二者下襬皆穿在外面的和服長著還要短，故而從外面只看得到衣領處。

女性和服的特徵①

身八口・振八口

女性和服與男性和服最大的不同就在於身側的腋下與袖兜處皆留有開口。這點與孩童的和服相同。

女性和服腰帶的位置繫得較高，所以袖寬較窄而袖兜較長。

方便
自由活動

男裝

縫合

衣袖夾到腰帶裡面，行動不便！

若衣袖與男性和服相同剪裁，就會變成這種狀況。

女性和服的特徵②

端折

女性和服有著用來調節和服長度的折疊（反折）之處。

江戶時代並無端折，外出的時候還要在腰上綁上一條繩帶以免衣襬髒掉。

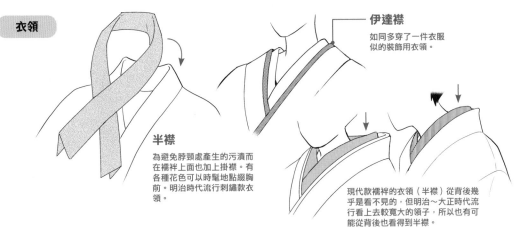

衣領

半襟
為避免脖頸處產生的污漬而在襦袢上面也加上掛襟。有各種花色可以時髦地點綴胸前。明治時代流行刺繡款衣領。

伊達襟
如同多穿了一件衣服似的裝飾用衣領。

現代款襦袢的衣領（半襟）從背後幾乎是看不見的，但明治～大正時代流行看上去較寬大的領子，所以也有可能從背後也看得到半襟。

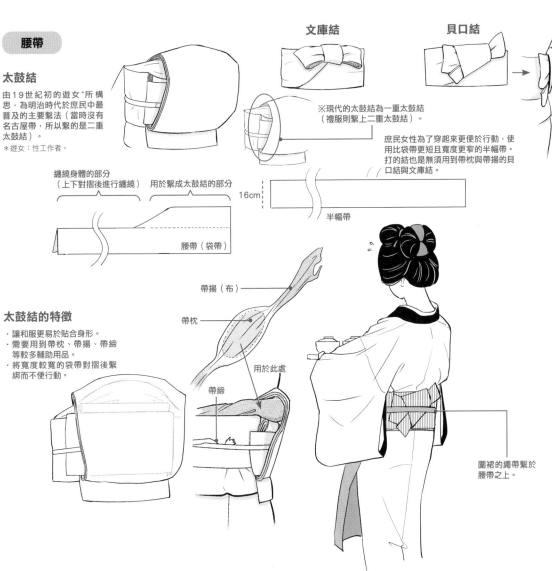

腰帶

太鼓結
由19世紀初的遊女*所構思，為明治時代於庶民中最普及的主要繫法（當時沒有名古屋帶，所以繫的是二重太鼓結）。
*遊女：性工作者。

纏繞身體的部分
（上下對摺後進行纏繞）

用於繫成太鼓結的部分

腰帶（袋帶）

文庫結

※現代的太鼓結為一重太鼓結
（禮服則繫上二重太鼓結）。

貝口結

庶民女性為了穿起來更便於行動，使用比袋帶更短且寬度更窄的半幅帶。打的結也是無須用到帶枕與帶揚的貝口結與文庫結。

16cm

半幅帶

太鼓結的特徵
· 讓和服更易於貼合身形。
· 需要用到帶枕、帶揚、帶締等較多輔助用品。
· 將寬度較寬的袋帶對摺後繫綁而不便行動。

帶揚（布）

帶枕

用於此處

帶締

圍裙的繩帶繫於腰帶之上。

和服女性的描繪方式

關於如何讓穿著和服的女性在行為舉止上研究日本舞跟歌舞伎人們已經將看上去更顯美麗、該用什麼樣的角度去描繪才好看這些方面得十分徹底。可以透過電視跟網路瀏覽相關資料做參考。

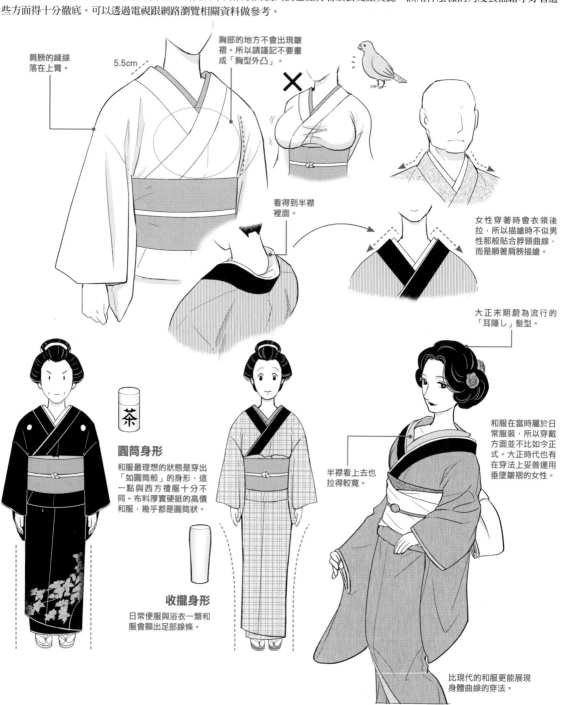

肩膀的縫線落在上臂。

5.5cm

胸部的地方不會出現皺褶。所以請謹記不要畫成「胸型外凸」。

看得到半襟裡面。

女性穿著時會衣領後拉，所以描繪時不似男性那般貼合脖頸曲線，而是順著肩膀描繪。

大正末期蔚為流行的「耳隱し」髮型。

圓筒身形

和服最理想的狀態是穿出「如圓筒般」的身形，這一點與西方禮服十分不同。布料厚實硬挺的高價和服，幾乎都是圓筒狀。

收攏身形

日常便服與浴衣一類和服會顯出足部線條。

半襟看上去也拉得較寬。

和服在當時屬於日常服裝，所以穿戴方面並不比如今正式。大正時代也有在穿法上妥善運用垂墜皺褶的女性。

比現代的和服更能展現身體曲線的穿法。

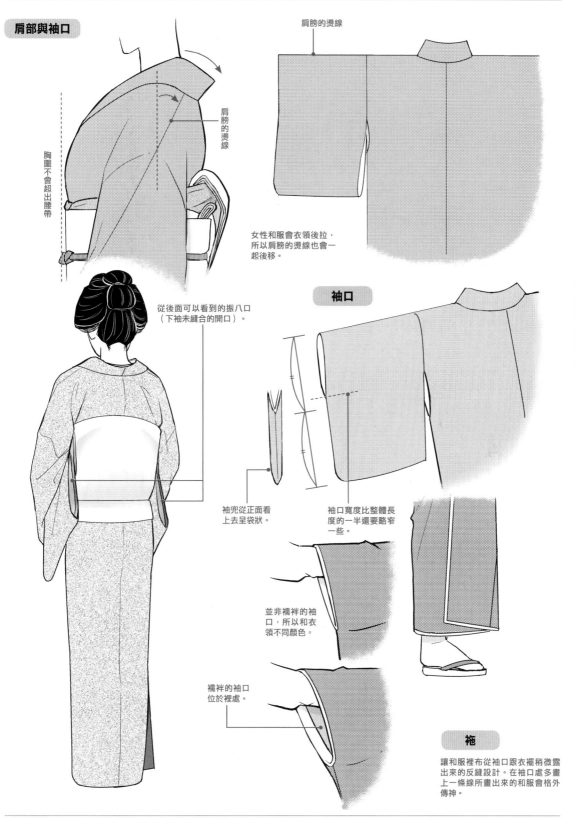

肩部與袖口

肩膀的燙線

肩膀的燙線

胸圍不會超出腰帶

女性和服會衣領後拉，所以肩膀的燙線也會一起後移。

從後面可以看到的振八口（下袖未縫合的開口）。

袖口

袖兜從正面看上去呈袋狀。

袖口寬度比整體長度的一半還要略窄一些。

並非襦袢的袖口，所以和衣領不同顏色。

襦袢的袖口位於裡處。

裾

讓和服裡布從袖口跟衣襬稍微露出來的反縫設計。在袖口處多畫上一條線所畫出來的和服會格外傳神。

女性和服的種類①

明治時期的文明開化所帶來的西服推廣普及始於男性，而除部分婦女之外，穿著和服的女性直至大正末期仍時有所見。女性所穿著的和服大致可依著裝用途分為正式（禮服等）與休閒（日常便服等）二類，但隨著西服自大正末期開始的普及，漸漸失去了除禮服以外的日常便服地位。

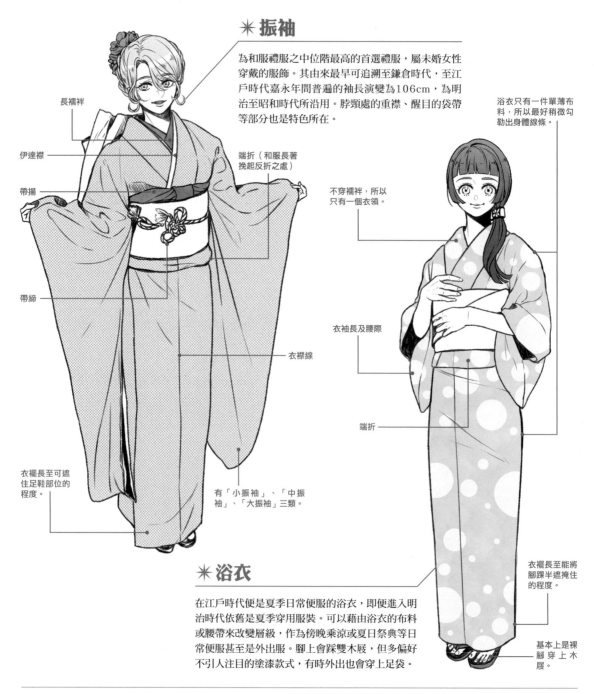

✳ 振袖

為和服禮服之中位階最高的首選禮服，屬未婚女性穿戴的服飾。其由來最早可追溯至鎌倉時代，至江戶時代嘉永年間普遍的袖長演變為106cm，為明治至昭和時代所沿用。脖頸處的重襟、醒目的袋帶等部分也是特色所在。

長襦袢

伊達襟

帶揚

帶締

端折（和服長著挽起反折之處）

衣褄線

衣裾長至可遮住足鞋部位的程度。

有「小振袖」、「中振袖」、「大振袖」三類。

浴衣只有一件單薄布料，所以最好稍微勾勒出身體線條。

不穿襦袢，所以只有一個衣領。

衣袖長及腰際

端折

衣裾長至能將腳踝半遮掩住的程度。

基本上是裸腳穿上木屐。

✳ 浴衣

在江戶時代便是夏季日常便服的浴衣，即便進入明治時代依舊是夏季穿用服裝。可以藉由浴衣的布料或腰帶來改變層級，作為傍晚乘涼或夏日祭典等日常便服甚至是外出服。腳上會踩雙木屐，但多偏好不引人注目的塗漆款式，有時外出也會穿上足袋。

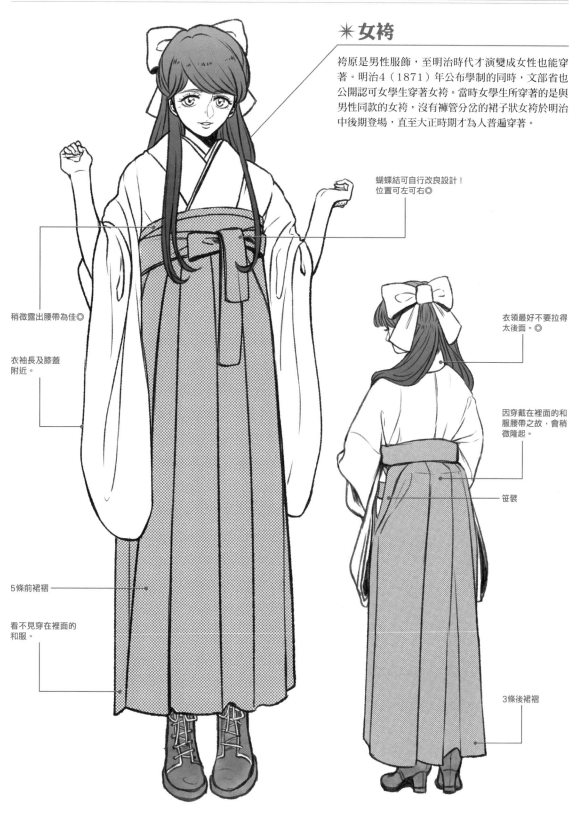

✳ 女袴

袴原是男性服飾，至明治時代才演變成女性也能穿著。明治4（1871）年公布學制的同時，文部省也公開認可女學生穿著女袴。當時女學生所穿著的是與男性同款的女袴，沒有褲管分岔的裙子狀女袴於明治中後期登場，直至大正時期才為人普遍穿著。

蝴蝶結可自行改良設計！
位置可左可右◎

衣領最好不要拉得
太後面。◎

稍微露出腰帶為佳◎

衣袖長及膝蓋
附近。

因穿戴在裡面的和
服腰帶之故，會稍
微隆起。

笹襞

5條前裙褶

看不見穿在裡面的
和服。

3條後裙褶

女性和服的種類②

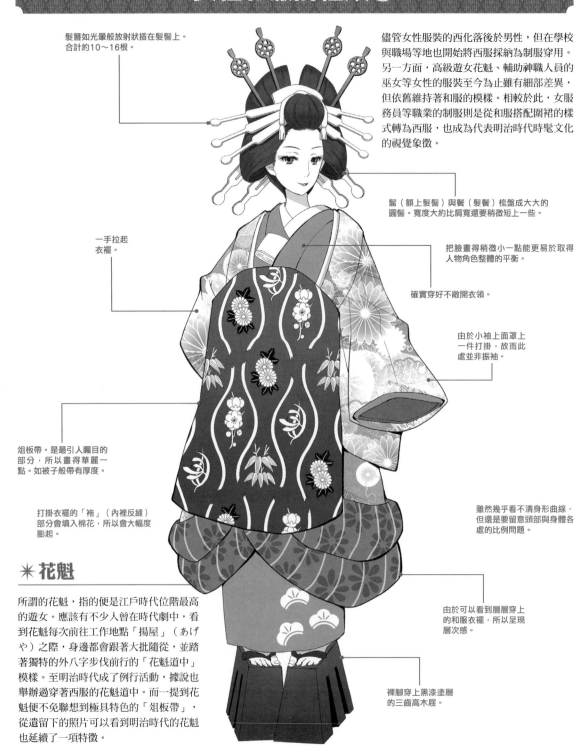

髮簪如光暈般放射狀插在髮髻上。合計約10～16根。

儘管女性服裝的西化落後於男性，但在學校與職場等地也開始將西服採納為制服穿用。另一方面，高級遊女花魁、輔助神職人員的巫女等女性的服裝至今為止雖有細部差異，但還是維持著和服的模樣。相較於此，女服務員等職業的制服則是從和服搭配圍裙的樣式轉為西服，也成為代表明治時代時髦文化的視覺象徵。

髷（額上髮髻）與髻（髮髻）梳盤成大大的圓髻。寬度大約比肩寬還要稍微短一些。

一手拉起衣襬。

把臉畫得稍微小一點能更易於取得人物角色整體的平衡。

確實穿好不敞開衣領。

由於小袖上面罩上一件打掛，故而此處並非振袖。

俎板帶。是最引人矚目的部分，所以畫得華麗一點。如被子般帶有厚度。

打掛衣襬的「袘」（內裡反縫）部分會填入棉花，所以會大幅度膨起。

雖然幾乎看不清身形曲線，但還是要留意頭部與身體各處的比例問題。

✳ 花魁

所謂的花魁，指的便是江戶時代位階最高的遊女。應該有不少人曾在時代劇中，看到花魁每次前往工作地點「揚屋」（あげや）之際，身邊都會跟著大批隨從，並踏著獨特的外八字步伐前行的「花魁道中」模樣。至明治時代成了例行活動，據說也舉辦過穿著西服的花魁道中。而一提到花魁便不免聯想到極具特色的「俎板帶」，從遺留下的照片可以看到明治時代的花魁也延續了一項特徵。

由於可以看到層層穿上的和服衣襬，所以呈現層次感。

裸腳穿上黑漆塗層的三齒高木屐。

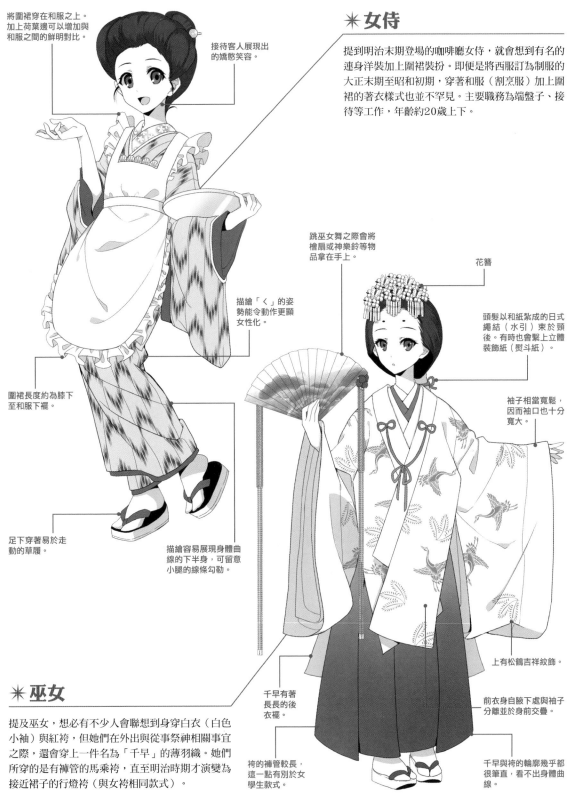

将围裙穿在和服之上。加上荷葉邊可以增加與和服之間的鮮明對比。

接待客人展現出的嬌憨笑容。

✳ 女侍

提到明治末期登場的咖啡廳女侍，就會想到有名的連身洋裝加上圍裙裝扮。即便是將西服訂為制服的大正末期至昭和初期，穿著和服（割烹服）加上圍裙的著衣樣式也並不罕見。主要職務為端盤子、接待等工作，年齡約20歲上下。

描繪「く」的姿勢能令動作更顯女性化。

跳巫女舞之際會將檜扇或神樂鈴等物品拿在手上。

花簪

頭髮以和紙紮成的日式繩結（水引）束於頸後。有時也會紮上立體裝飾紙（熨斗紙）。

袖子相當寬鬆，因而袖口也十分寬大。

圍裙長度約為膝下至和服下襬。

足下穿著易於走動的草履。

描繪容易展現身體曲線的下半身，可留意小腿的線條勾勒。

千早有著長長的後衣襬。

上有松鶴吉祥紋飾。

前衣身自腋下處與袖子分離並於身前交疊。

千早與袴的輪廓幾乎都很筆直，看不出身體曲線。

✳ 巫女

提及巫女，想必有不少人會聯想到身穿白衣（白色小袖）與紅袴，但她們在外出與從事祭神相關事宜之際，還會穿上一件名為「千早」的薄羽織。她們所穿的是有褲管的馬乘袴，直至明治時期才演變為接近裙子的行燈袴（與女袴相同款式）。

袴的褲管較長，這一點有別於女學生款式。

053

以鐵路為中心的陸上交通運輸

機械產業的發展催生出大型蒸汽火車。

▲明治時代，由8150型蒸汽火車頭牽引行駛於東海道線鐵路上的火車列車。大正時代電力機車也開始行駛。※轉載自國立國會圖書館網站。

　　明治5（1872）年9月12日開通了新橋（現今的汐留）至橫濱（櫻木町）之間的鐵路。這是日本最早開通的一段鐵路[1]。明治37（1904）年8月甲武鐵路也開通了飯田町至中野之間的列車行駛。此外，明治時代的日本鐵路不僅只有國營的國有鐵道，私有鐵路也占了相當大的比例（68%為私有鐵路）。然而基於前一年在日俄戰爭軍事運輸中所學到的教訓，次年的明治39（1906）年便由國家出面收購國內主要17家私有鐵路，而鐵道院也在大正9（1920）年改組為鐵道省。

　　此外，進入大正時代後，日本在第一次世界大戰的影響下，於機械工業方面有所成長，大型蒸汽火車也得以進行國產。9600型貨物列車（大正2年）與8620型載客列車為最早型號[2]。邁入昭和時代以後，更是催生出了被譽為「貴婦人」的載客用C57與量產1,115輛的D51（載貨用）等知名蒸汽火車型號。

　　而明治初期的市內交通則是由人力車還有路面電車擔綱大任。路面電車以明治28（1895）年的京都電氣鐵路為先驅，其後便肩負起連通各都市內部交通網的職責。

　　在汽車方面，由於大正12（1923）年關東大地震造成東京地區基礎建設毀壞，倉促引進市區的福特貨車改裝公車、多供富裕階層搭乘的計程車幾乎便是大正末年的汽車交通工具。汽車的普及始於大正14（1925）年成立的日本福特汽車公司的汽車散件組裝生產。至此，日後汽車大國的雄姿尚未於大正時代完全嶄露頭角。

*1＝實際上自5月7日起進行品川～橫濱之間的試運行。
*2＝但接近於仿造外國製蒸汽火車。

第 5 章

和服女性的姿勢

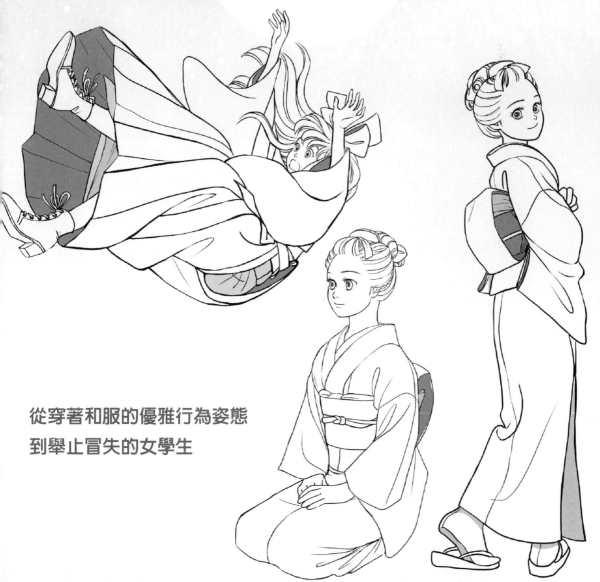

從穿著和服的優雅行為姿態
到舉止冒失的女學生

和服女性的基本姿勢

由於女性和服的衣袖下擺過半為振袖，故而會產生有別於男性和服的動作線條。請在描繪時，一邊考量男女和服結構的不同一邊留意整體皺褶與下垂方式。翻開下一頁便是網羅了都會年輕少女、嫵媚熟女、穿著女袴的女學生的姿勢合輯。

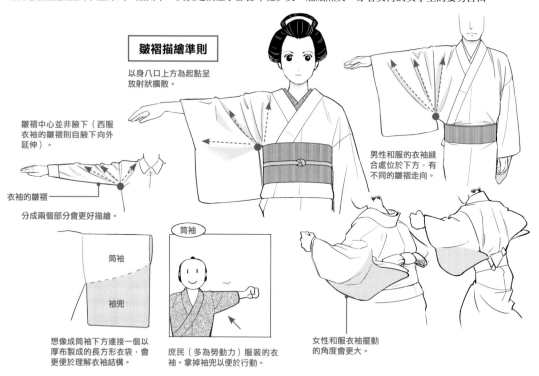

皺褶描繪準則

以身八口上方為起點呈放射狀擴散。

皺褶中心並非腋下（西服衣袖的皺褶則自腋下向外延伸）。

衣袖的皺褶

分成兩個部分會更好描繪。

筒袖

筒袖

袖兜

想像成筒袖下方連接一個以厚布製成的長方形衣袋，會更便於理解衣袖結構。

庶民（多為勞動力）服裝的衣袖。拿掉袖兜以便於行動。

男性和服的衣袖縫合處位於下方，有不同的皺褶走向。

女性和服衣袖擺動的角度會更大。

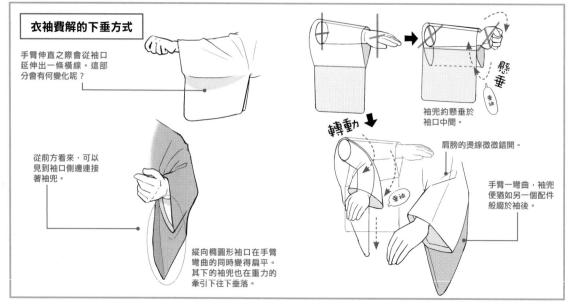

衣袖費解的下垂方式

手臂伸直之際會從袖口延伸出一條橫線。這部分會有何變化呢？

從前方看來，可以見到袖口側邊連接著袖兜。

縱向橢圓形袖口在手臂彎曲的同時變得扁平。其下的袖兜也在重力的牽引下往下垂落。

轉動

懸垂

垂袖

袖兜約懸垂於袖口中間。

肩膀的燙線微微錯開。

手臂一彎曲，袖兜便猶如另一個配件般綴於袖後。

垂袖

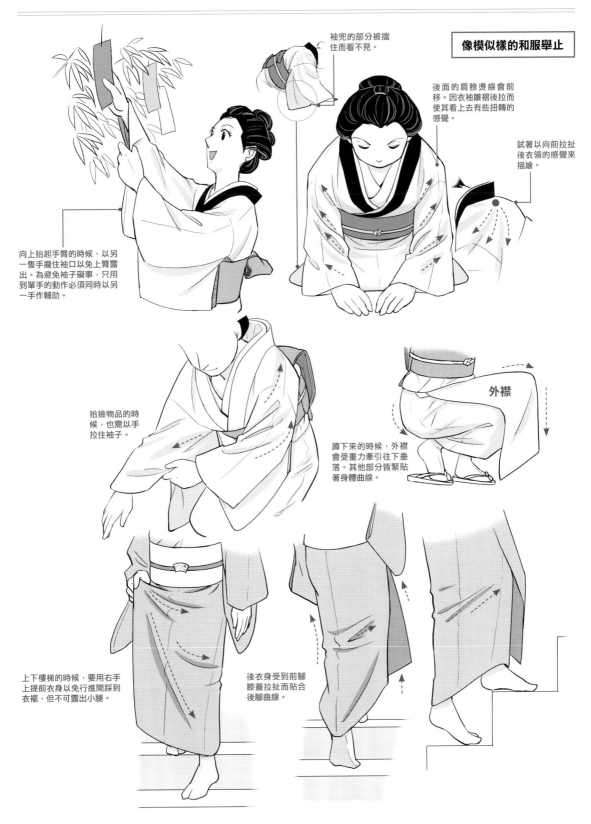

袖兜的部分被擋住而看不見。

後面的肩膀燙線會前移。因衣袖皺褶後拉而使其看上去有些扭轉的感覺。

試著以向前拉扯後衣領的感覺來描繪。

向上抬起手臂的時候,以另一隻手攏住袖口以免上臂露出。為避免袖子礙事,只用到單手的動作必須同時以另一手作輔助。

外襟

拾撿物品的時候,也需以手拉住袖子。

蹲下來的時候,外襟會受重力牽引往下垂落。其他部分皆緊貼著身體曲線。

上下樓梯的時候,要用右手上提前衣身以免行進間踩到衣襬,但不可露出小腿。

後衣身受到前腳膝蓋拉扯而貼合後腳曲線。

步行

步行（正面）

步行時不會大幅擺動雙臂，因此上半身不太會晃動。

袖口敞開而外擴。

衣角外撐邁開步伐。

振八口朝身後上揚。

顯露出後腳曲線。

步行（背面）

衣領後拉

將太鼓結腰帶裡側也描繪出來。

可從振八口瞧見襦袢。

腰部至後腳之間出現衣身交疊而產生的些微皺褶。

輕輕帶出臀部至小腿的曲線。

足底抬離草履。

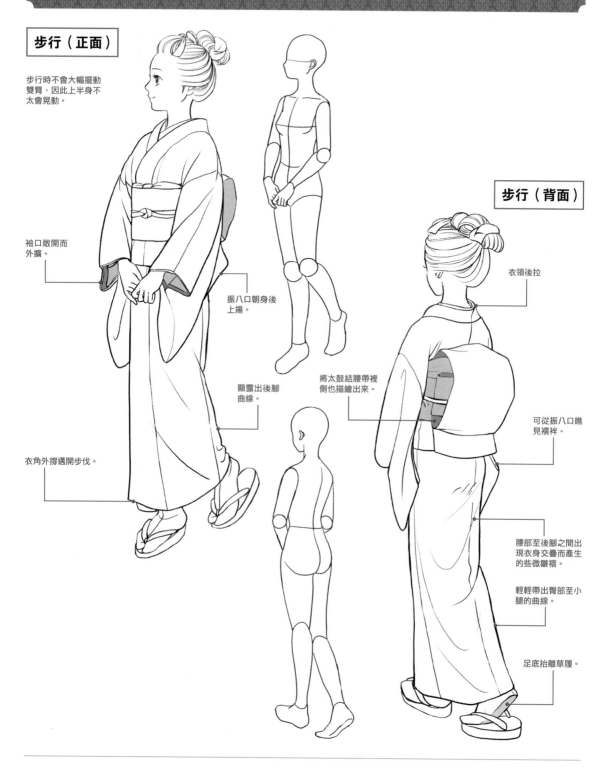

奔跑

奔跑（正面）

奔跑（背面）

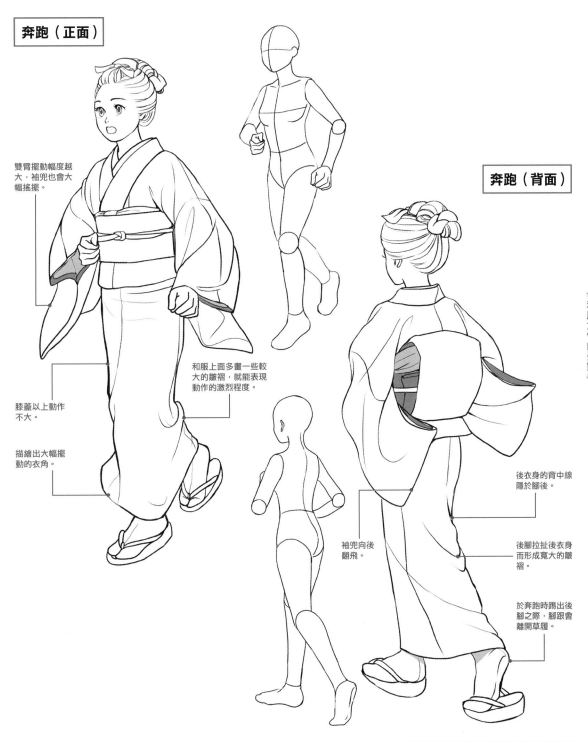

雙臂擺動幅度越大，袖兜也會大幅搖擺。

膝蓋以上動作不大。

描繪出大幅擺動的衣角。

和服上面多畫一些較大的皺褶，就能表現動作的激烈程度。

袖兜向後翻飛。

後衣身的背中線隱於腳後。

後腳拉扯後衣身而形成寬大的皺褶。

於奔跑時踢出後腳之際，腳跟會離開草履。

站姿

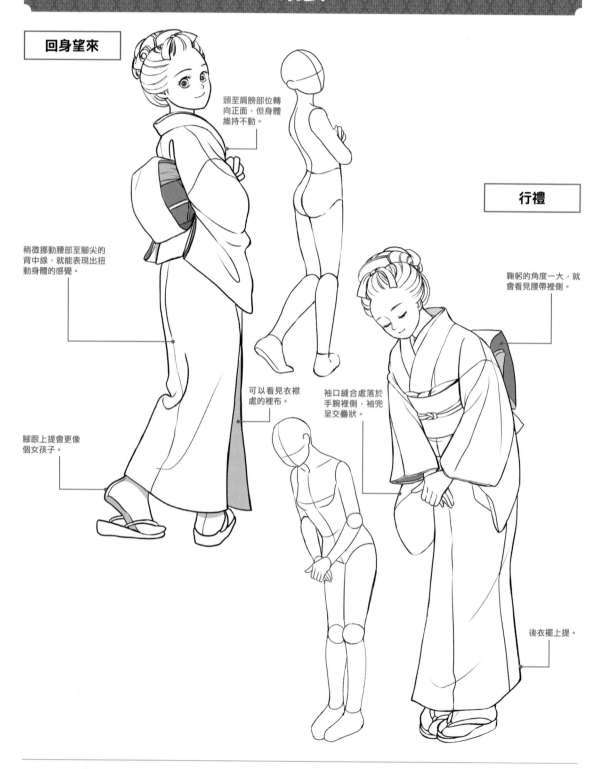

回身望來

頭至肩膀部位轉向正面,但身體維持不動。

稍微挪動腰部至腳尖的背中線,就能表現出扭動身體的感覺。

可以看見衣襟處的裡布。

腳跟上提會更像個女孩子。

行禮

鞠躬的角度一大,就會看見腰帶裡側。

袖口縫合處落於手腕裡側,袖兜呈交疊狀。

後衣襬上提。

端坐・跪坐①

和服女性的姿勢　第1章

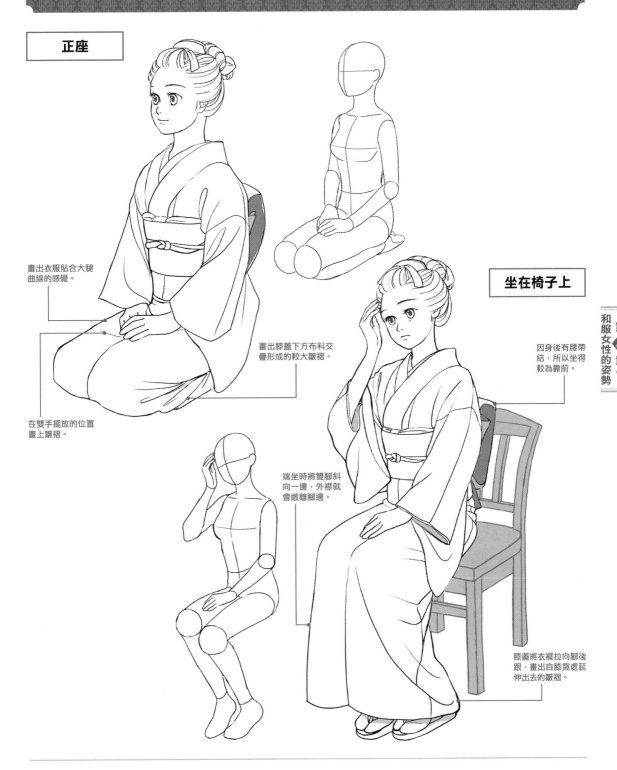

正座

畫出衣服貼合大腿曲線的感覺。

畫出膝蓋下方布料交疊形成的較大皺褶。

在雙手擺放的位置畫上皺褶。

端坐時將雙腳斜向一邊，外襟就會敞離腳邊。

坐在椅子上

因身後有腰帶結，所以坐得較為靠前。

膝蓋將衣襬拉向腳後跟，畫出自膝窩處延伸出去的皺褶。

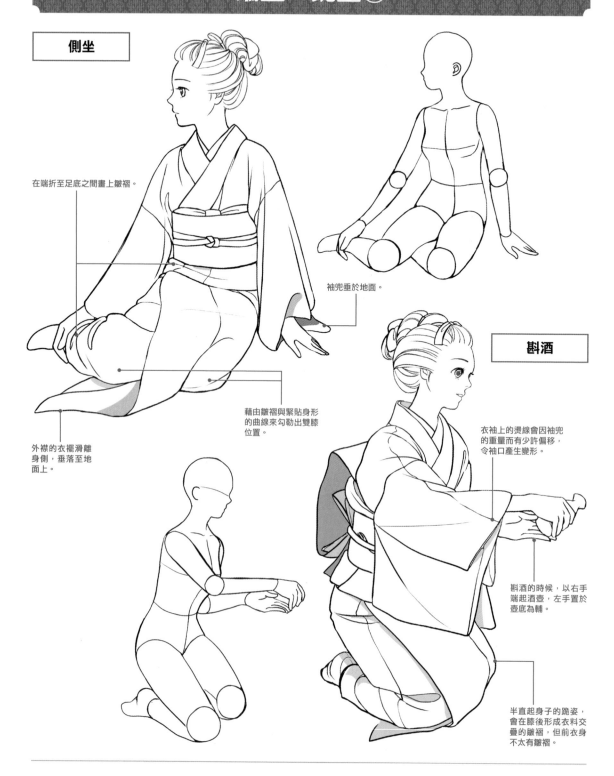

側坐

在端折至足底之間畫上皺褶。

袖兜垂於地面。

外襟的衣襬滑離身側，垂落至地面上。

藉由皺褶與緊貼身形的曲線來勾勒出雙膝位置。

斟酒

衣袖上的燙線會因袖兜的重量而有少許偏移，令袖口產生變形。

斟酒的時候，以右手端起酒壺，左手置於壺底為輔。

半直起身子的跪姿，會在膝後形成衣料交疊的皺褶，但前衣身不太有皺褶。

側躺

小睡

沿著臀部至腳尖描
繪出和服的曲線。

因為盤起髮髻的關係，
不躺在枕上就無法仰
睡。稍微小憩的程度可
以手臂代枕。

外襟的衣襬隨著和服的
重量敞開於地面之上。
裹住身體的前衣身也微
微垂向地面。

雙腳交疊時，衣襬會稍
微向外展開，在和服衣
料的重量下服貼於雙腳
之間，所以衣襬看上去
如岔開來的褲管。

趴著看書

可藉由將袖兜整體
展開於地面來表現
趴伏姿勢。

激烈的情感表現與動作

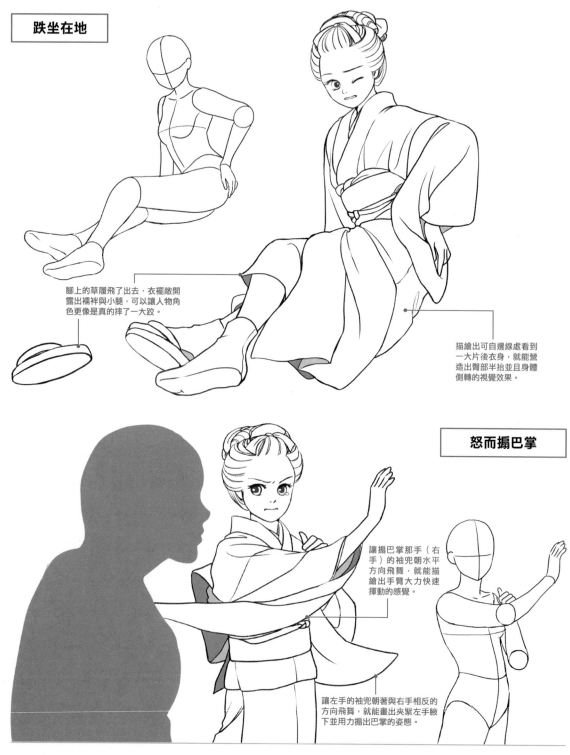

跌坐在地

腳上的草履飛了出去，衣襬敞開露出襦袢與小腿，可以讓人物角色更像是真的摔了一大跤。

描繪出可自邊線處看到一大片後衣身，就能營造出臀部半抬並且身體側轉的視覺效果。

怒而搧巴掌

讓搧巴掌那手（右手）的袖兜朝水平方向飛舞，就能描繪出手臂大力快速揮動的感覺。

讓左手的袖兜朝著與右手相反的方向飛舞，就能畫出夾緊左手腋下並用力搧出巴掌的姿態。

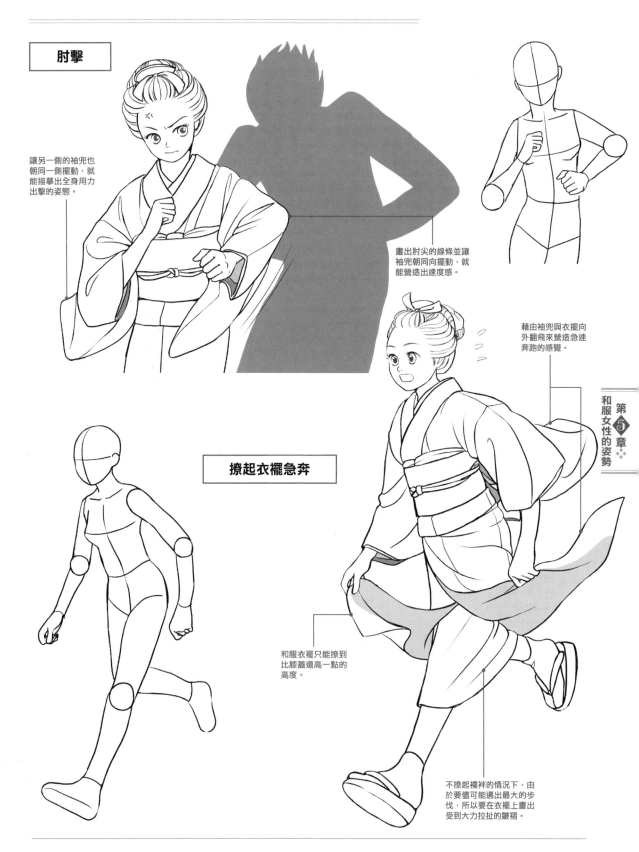

肘擊

讓另一側的袖兜也朝同一側擺動，就能描摹出全身用力出擊的姿態。

畫出肘尖的線條並讓袖兜朝同向擺動，就能營造出速度感。

藉由袖兜與衣襬向外翻飛來營造急速奔跑的感覺。

撩起衣襬急奔

和服衣襬只能撩到比膝蓋還高一點的高度。

不撩起襦袢的情況下，由於要儘可能邁出最大的步伐，所以要在衣襬上畫出受到大力拉扯的皺褶。

充滿媚態的舉動

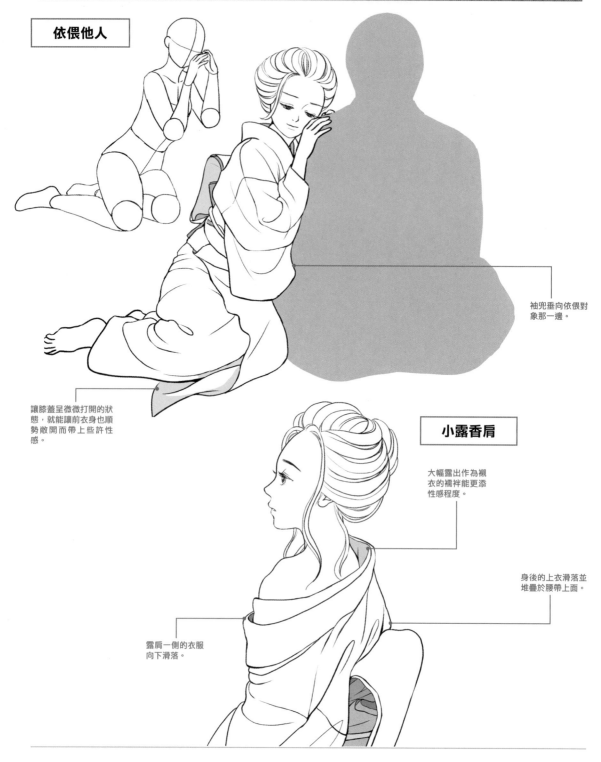

依偎他人

小露香肩

袖兜垂向依偎對象那一邊。

讓膝蓋呈微微打開的狀態，就能讓前衣身也順勢敞開而帶上些許性感。

大幅露出作為襯衣的襯袢能更添性感程度。

身後的上衣滑落並堆疊於腰帶上面。

露肩一側的衣服向下滑落。

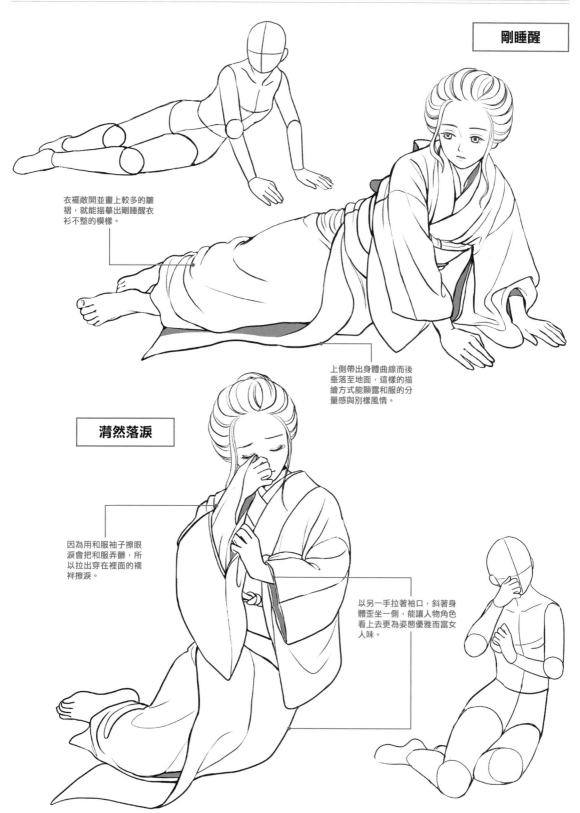

衣襬敞開並畫上較多的皺褶，就能描摹出剛睡醒衣衫不整的模樣。

上側帶出身體曲線而後垂落至地面，這樣的描繪方式能顯露和服的分量感與別樣風情。

潸然落淚

因為用和服袖子擦眼淚會把和服弄髒，所以拉出穿在裡面的襦袢擦淚。

以另一手拉著袖口，斜著身體歪坐一側，能讓人物角色看上去更為姿態優雅而富女人味。

穿著女袴的姿勢

急奔

撐著洋傘打招呼

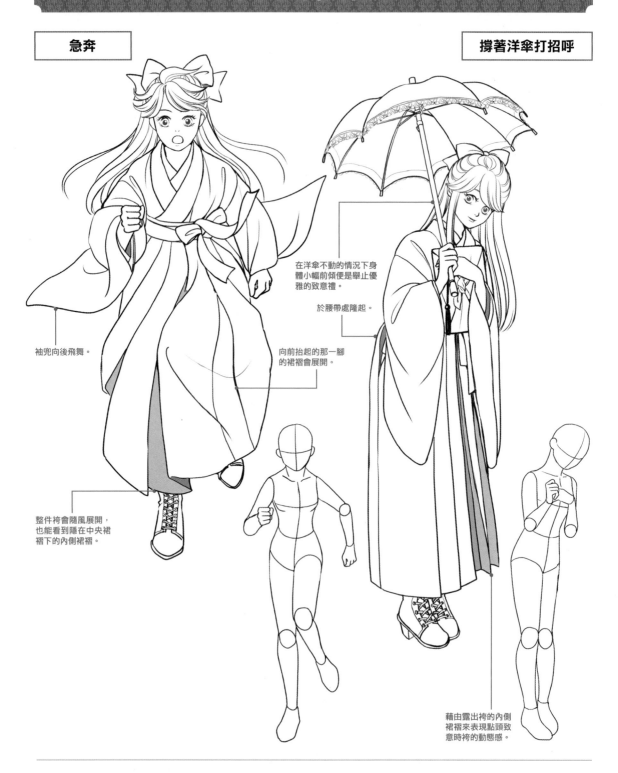

袖兜向後飛舞。

在洋傘不動的情況下身體小幅前傾便是舉止優雅的致意禮。

於腰帶處隆起。

向前抬起的那一腳的裙褶會展開。

整件袴會隨風展開，也能看到隱在中央裙褶下的內側裙褶。

藉由露出袴的內側裙褶來表現點頭致意時袴的動態感。

068

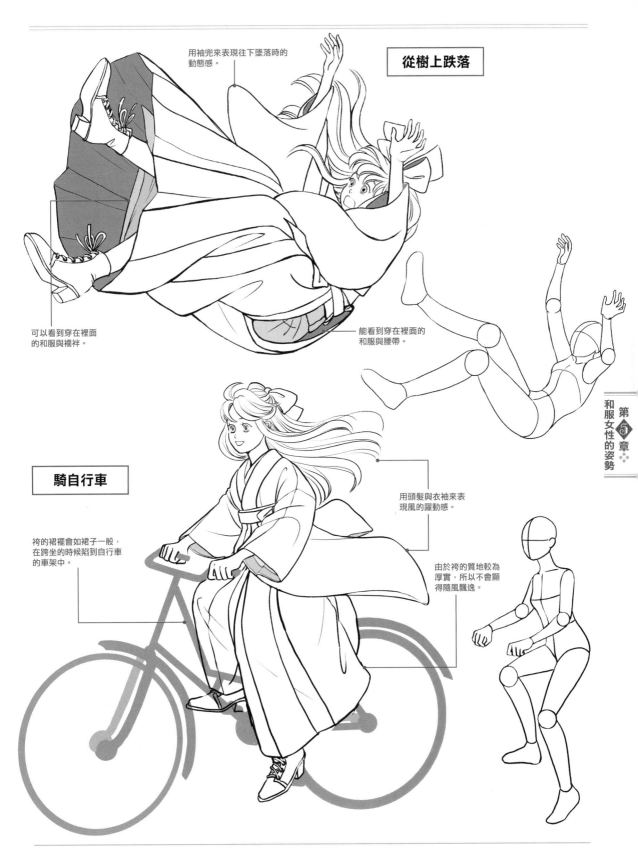

用袖兜來表現往下墜落時的動態感。

可以看到穿在裡面的和服與襦袢。

能看到穿在裡面的和服與腰帶。

用頭髮與衣袖來表現風的躍動感。

騎自行車

袴的裙襬會如裙子一般，在跨坐的時候陷到自行車的車架中。

由於袴的質地較為厚實，所以不會顯得隨風飄逸。

第5章 和服女性的姿勢

COLUMN

水上交通運輸

相繼迎來豪華客船時代的水上運輸。

19世紀中期，世界迎來了蒸汽船與電信所帶來的「交通革命」。這便是日本開國的最大理由。鎖國這種事從全球的角度上來看可説是徒勞無益的。

日本從幕末開始費心積極建造西式帆船與蒸汽船。繼而趁著於明治7（1874）年出兵台灣的機會，採取對外擴張海運政策，而後郵便汽船三菱會社*¹（現今的日本郵船）便在幾番周折下得到政府的援助崛起，並在明治26（1893）年開設日本首條遠洋航道的孟買（印度）航道。於此時期成立且相當具代表性的海運公司還有大阪商船（川崎汽船於1919年／大正8年成立，與日本郵船、大阪商船並稱三大海運公司）。

日本造船業界在大正3（1914）年爆發的第一次世界大戰中得到快速成長，進入昭和時代以後，運用到大型豪華客船與被稱為「New York Liner」的大型高速貨船上。其商船保有量在明治3（1870）年為36艘汽船（1萬5000總噸），到了大正14（1925）年已來到4萬8002艘（481萬7000總噸）。

此外還有個利用大河的河運交通也相當值得一提。在鐵路交通運輸網尚未鋪展開來的期間，都是由一種稱為河蒸汽的小型蒸汽船*²擔任內陸地區的貨物運輸。據説其河運路線在明治32（1899）年的時候總長達1萬150km，包含非動力船在內的河運船隻數量多達9萬3130艘。

*1＝明治18（1885）年，三井集團的協同運輸公司合併為日本郵船會社，繼而於明治26（1893）年改制為日本郵船株式會社。
*2＝使用利根川水運的「通運丸」可堪代表。

右側直排文字：
◄大正時代並不是個僅為豪華客船做準備的時代，照片更是配合貨物量的增加而擴建了的港口設施。可直接從碼頭吊起貨物的網式起重機與貨船。※轉載自國立國會圖書館網站。

COLUMN

空中交通運輸

第一次世界大戰下發展起來的飛機，讓人們得見空中之旅的美夢。

明治36（1903）年12月17日，萊特兄弟在美國北卡羅來納州的沙丘上駕駛動力飛機起飛的時候，是人類首次將凌空高飛的羽翼抓到手。到了大正2（1913）年，美國佛羅里達州開通了限定時段，供乘客乘坐的飛機定期航線。於此之前也曾開辦過飛艇航行，明治42（1909）年德國飛艇旅行公司（DELAG）*¹在德國正式成立，開始了定期航行。而後美國在明治44（1911）年建立了航空郵件制度。

日本在明治10（1877）年的西南戰爭中將偵查用的氣球放到空中，更是於明治37（1904）年在陸軍中成立氣球部隊。明治43（1910）年12月，陸軍德川好敏大尉與日野熊藏大尉在代代木練兵場駕駛法國製亨利·法曼雙翼飛機成功達成首次飛行。

飛機在始於大正3（1914）年的第一次世界大戰中快速發展起來。這項技術促使戰後法國開通了巴黎至倫敦之間的定期航線，許多國家紛紛隨之成立運送旅客與貨物的航空公司。日本也於大正11（1922）年成立日本航空運輸研究所，次年成立東亞定期航空與日本航空*²公司，這三家公司在昭和3（1928）年整合為國策會社的日本航空輸送株式會社。

大正時代是飛機誕生的年代，也是人類翱翔天際的夢想、空中旅行的夢想開花結果的時代。

*1＝1935年移轉為德意志齊柏林飛艇運輸公司。
*2＝與戰後的日本航空沒有關係。

右側直排文字：
◄駐留於羽田飛行場的日本航空運輸送株式會社的福克環球型客機／運輸機。※轉載自國立國會圖書館網站。

撰文／樋口隆晴

西服男性的基礎與姿勢

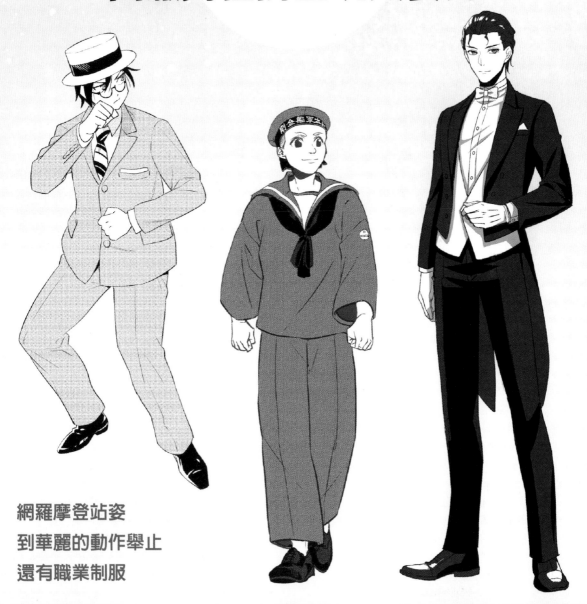

網羅摩登站姿
到華麗的動作舉止
還有職業制服

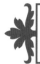

十分具代表性的摩登男孩

大正末期，（有一說表示）「摩登」和「現代主義」這樣的詞彙源於銀座。在廣義上來說有著「具現代風」、「新潮而詼諧」等意義，而與其同時出現在潮流最尖端的存在便是被稱為摩登男孩、摩登女孩的年輕人。這群摩登男女穿著西服，昂首闊步於銀座大街與大阪・心齋橋等地。而後，船工帽搭配圓框眼鏡、後梳頭（All back）、西裝外套、手杖、水手褲等行頭變成了摩登男孩的標準配備。然而在昭和6（1931）年滿州事變的導火索下，日本國內戰爭愈演愈烈，這群摩登男女也因而泯然無跡。

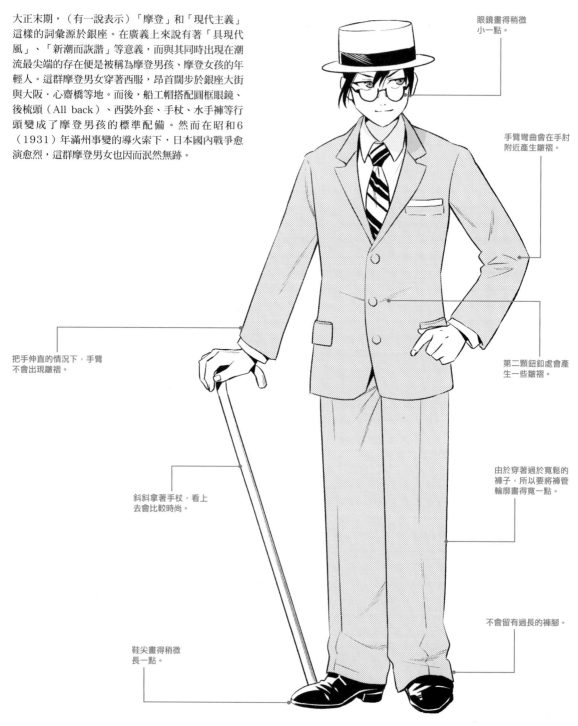

眼鏡畫得稍微小一點。

手臂彎曲會在手肘附近產生皺褶。

把手伸直的情況下，手臂不會出現皺褶。

第二顆鈕釦處會產生一些皺褶。

斜斜拿著手杖，看上去會比較時尚。

由於穿著過於寬鬆的褲子，所以要將褲管輪廓畫得寬一點。

不會留有過長的褲腳。

鞋尖畫得稍微長一點。

✳ 摩登男孩的西裝

作為摩登男孩標配的西裝外套，與19世紀後半登場的「Sack Suit」十分相似。那是一款將源於英國的男用西裝改良成美國風格的西裝外套，與摩登男孩穿在身上的西裝外套同樣有著腰間兩側口袋、三顆鈕扣、無墊肩等共通點。

描繪後領的時候也要留意看不見的前領。

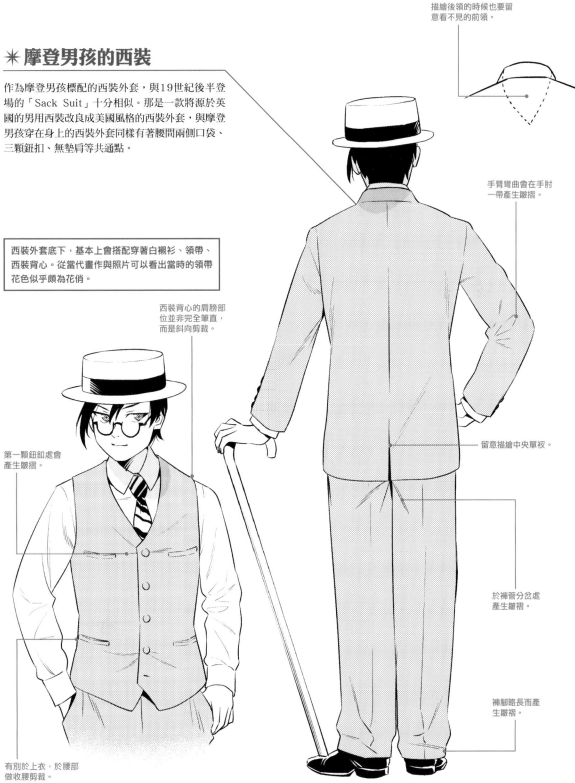

西裝外套底下，基本上會搭配穿著白襯衫、領帶、西裝背心。從當代畫作與照片可以看出當時的領帶花色似乎頗為花俏。

手臂彎曲會在手肘一帶產生皺摺。

西裝背心的肩膀部位並非完全筆直，而是斜向剪裁。

第一顆鈕釦處會產生皺摺。

留意描繪中央單衩。

於褲管分岔處產生皺褶。

褲腳略長而產生皺褶。

有別於上衣，於腰部做收腰剪裁。

男性西裝的種類①

明治時期出現的「西服」一詞，逐漸深入象徵文明開化的男男女女。最初引進的是禮服、制服、職業服裝等西服，但沒過多久上流社交圈與夜晚街道也出現了身穿西服的紳士。

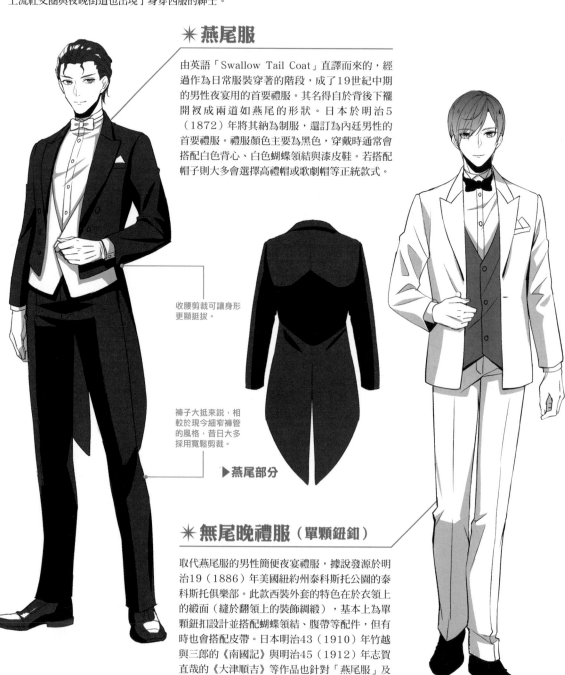

✳ 燕尾服

由英語「Swallow Tail Coat」直譯而來的，經過作為日常服裝穿著的階段，成了19世紀中期的男性夜宴用的首要禮服。其名得自於背後下襬開衩成兩道如燕尾的形狀。日本於明治5（1872）年將其納為制服，還訂為內廷男性的首要禮服。禮服顏色主要為黑色，穿戴時通常會搭配白色背心、白色蝴蝶領結與漆皮鞋。若搭配帽子則大多會選擇高禮帽或歌劇帽等正統款式。

收腰剪裁可讓身形更顯挺拔。

褲子大抵來說，相較於現今細窄褲管的風格，昔日大多採用寬鬆剪裁。

▶燕尾部分

✳ 無尾晚禮服（單顆鈕釦）

取代燕尾服的男性簡便夜宴禮服，據說發源於明治19（1886）年美國紐約州泰科斯托公園的泰科斯托俱樂部。此款西裝外套的特色在於衣領上的緞面（縫於翻領上的裝飾綢緞），基本上為單顆鈕扣設計並搭配蝴蝶領結、腹帶等配件，但有時也會搭配皮帶。日本明治43（1910）年竹越與三郎的《南國記》與明治45（1912）年志賀直哉的《大津順吉》等作品也針對「燕尾服」及「無尾晚禮服」多有著墨。

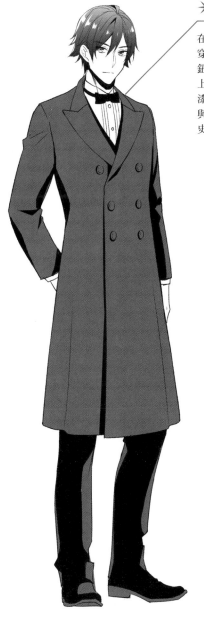

✳ 長外衣

在18世紀末至19世紀期間被拿來當作男性白天穿的禮服或日常服裝穿用。雙排四顆鈕釦或六顆鈕釦、長及膝蓋的寬鬆衣襬設計為特色所在。穿上背心並繫上黑或灰色領帶，戴上高禮帽並穿上漆皮鞋為基本穿搭。日本有段時間將其納為禮服與軍裝，也因而留下了穿著長外衣的外交官等歷史留影。然而現在已幾乎不再穿用。

由於是戶外穿用服裝，所以用稍微隨意一點的感覺來描繪。

褲子畫得稍微鬆垮一點，讓形象看上去不至於顯得俗氣。因為看上去容易倍顯短腿，描繪時也需多加留意這一點。

✳ 狩獵帽風格

19世紀中期，戴上名為「Hunting Cap」狩獵帽的穿衣風格出現在英國上流社會人士之間。不久之後，這股狩獵服潮流也傳入戶外運動和戶外活動的時尚圈。這幅插畫走的也是戶外穿衣風格，帶出成套西裝裡西裝外套的休閒感。大多會配合整套西裝或領帶的花色與材質選戴狩獵帽。

✳ 切斯特大衣

源於19世紀英國,以時尚政客聞名的第六任切斯特菲爾德伯爵所穿大衣。特色在於隱藏式單顆鈕扣與天鵝絨(絲絨)上領設計,另有鈕釦為雙排雙顆鈕釦的款式與作為禮服穿的款式。自登場後就不曾遭到淘汰,作為在正式場合也能穿著的厚實大衣,於現今日本也相當受歡迎。

上面的領片(衣領)畫得寬大一點。

從正面看不到鈕釦的隱藏式鈕釦設計。

由於外型簡單,所以將注意力放在大衣線條的美感。

由於大衣布料輕薄,所以畫上略多的細小皺褶。

✳ 阿爾斯特大衣

源於19世紀後半,以愛爾蘭阿爾斯特地區產厚羊毛製作而成的大衣。鈕釦為雙排釦設計,領片也較寬。原為帶有披肩(無袖披肩斗篷)的男女都可穿的外套。背後的腰帶更是極具阿爾斯特大衣特色的時尚重點。為後來的風衣原型,雖然如今穿的人不多,但也作為溫暖的雙層大衣擁有自己的忠實擁戴者。

✳ 長披風大衣

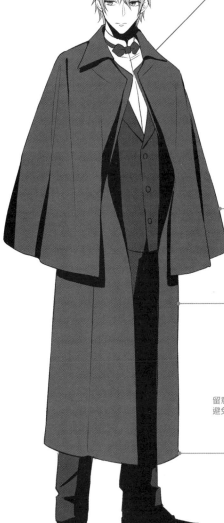

這款大衣的前身據說是19世紀後半蘇格蘭北部印威內斯地區的一款名為「Paletot Cape」，加上一層長披風的無袖大衣。於明治初期引進日本，而後改良成便於穿在和服上的剪裁，亦稱「トンビ」、「二重回し」，有段時間被許多男性拿來當作和服的防寒外套穿。雖然穿用人數隨和服減少而遞減，但現今仍有喜愛古典樣式的人會穿戴。

描繪時留意大衣的雙重結構。

留意衣襬長度以避免顯得腿短。

✳ 披風（Cape）

披風是一種前身可追溯至西元前3000年無袖大衣，源於拉丁語中意思是頭部的詞彙「Caput」，在1830年代成為西歐的禦寒外衣。日本也在明治晚期的文獻中出現過這一相關詞彙的紀載，但卻因為「マント」（披風）一詞已約定俗成而不太為人所用。如今的披風多為女性與小孩防寒或裝扮上的服飾，但17世紀至20世紀為止的這段時間都是作為男女服飾搭配各種穿著。

畫出下襬垂落並輕微飄動的感覺，讓人物角色整體看上去更為生動有型。

男性的髮型

明治4（1871）年日本政府向外頒布作為文明開化政策一環的〈散髮脫刀令〉（亦即斷髮令）。如同《新聞雜誌》中曾刊登的「拍拍短髮披散的頭，就會聽到文明開化的聲音」歌詞所述，短髮披散作為文明開化的象徵受到民眾的喜愛。但也有舊仕族等反對者存在，丁髷直至明治20年代才真的完全泯然無蹤。男人與女人的各種髮型以斷髮為契機，如雨後春筍般紛紛冒了出來。

✳三七分

不期然成為最新髮型的短髮披散有著各種型態。在現代也時有所見的三七分髮型恰如其名，是一款將留長的瀏海以三比七的比例進行旁分的髮型，又被稱為「開化頭」。

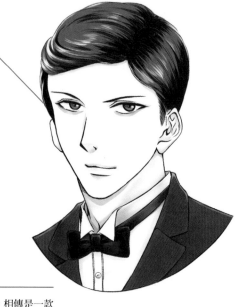

✳中分

將頭髮自中央分線的髮型。相傳是一款備受商人喜愛，仿效自荷蘭人的髮型。而在短髮披散時期，時尚也融入了日西合璧，搭配西服、西式鞋款的穿著打扮也頗為常見。

✳總髮後梳

所謂的總髮指的便是不剃月代（前額至頭頂的部分），將留長的瀏海往後梳的髮型。和「後梳頭」為相同髮型，但此處所介紹的髮型據說是參考大正時代來日的美國飛行軍官史密斯。

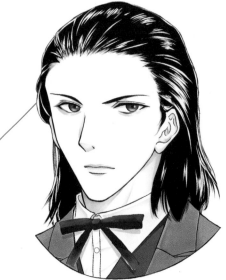

男性的帽子

帽子雖隨著南蠻文化的傳入而為織田信長在內的一部分人所使用，但卻並未在其後的鎖國時代普及起來。開國以後最先戴起帽子的是陸海軍的軍人，不過為了遮住因斷髮令而頂在頭上的短髮披散，當時的帽子也被庶民與官員搶購一空。如雨後春筍般出現的各種帽子成了外出時不可欠缺的存在，算得上是明治至大正時代服裝界相當重要的一件大事。

✳ 船工帽

船工帽是一種用麥稈牢牢編織而成的男用夏用草帽俗稱。據說日文之所以稱為「カンカン帽」是因為用手敲打它會出現「カンカン」（音同鏗鏘）的聲音，但也不乏其他說法。帽頂扁平且外圍附有一圈帽簷，在日本流行於大正中期至昭和初期。

✳ 費多拉帽

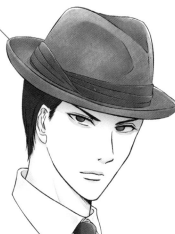

由材質較軟的毛氈製成，是一款也被稱為「中折れ帽子」（中央凹帽）的帽子（當時也被記述為「中折れ」）。19世紀末得英國愛德華七世擔任皇太子期間配戴而廣為流傳，在日本則是於明治20年代普及起來。

✳ 狩獵帽

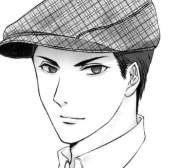

於P.75也曾介紹過的扁平帽頂連接前方帽簷的狩獵帽。據傳大約是在明治20（1887）年作為獵帽引進日本，商人之間蔚為流行。不僅用於搭配西服，在搭配和服上也頗受歡迎。順帶一提，隨著帽子的普及，「帽子早あらひ」這種帽子送洗店也應運而生。

✳ 圓頂硬禮帽

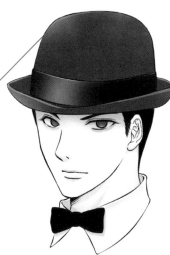

源於19世紀中期英國帽子店製帽人博勒製作的硬質毛氈帽。頭頂部為高而圓潤，帽簷微微向上捲翹。在日本於明治初期登場，跟長外衣與手杖一樣同為紳士服裝扮配件，直至昭和初期都為人所穿戴。

✳ 高禮帽

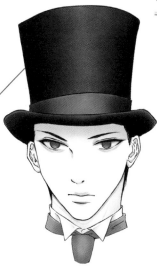

1797（寬政9）年由英國海瑟林頓設計出來的帽款，帽冠部分呈高聳圓筒狀而帽頂平坦，帽簷微微上翻捲。雖被視為男性禮服帽，但也同樣作為女性的正式乘馬用帽。

男性時尚用品①

西服已然普及的明治23（1888）年一舉辦帝國議會開院式，當時由地方選出的一眾議員便穿著西服往返於東京。皮包、懷錶等西洋用品在地方上甚至比西服更早為人們所使用。

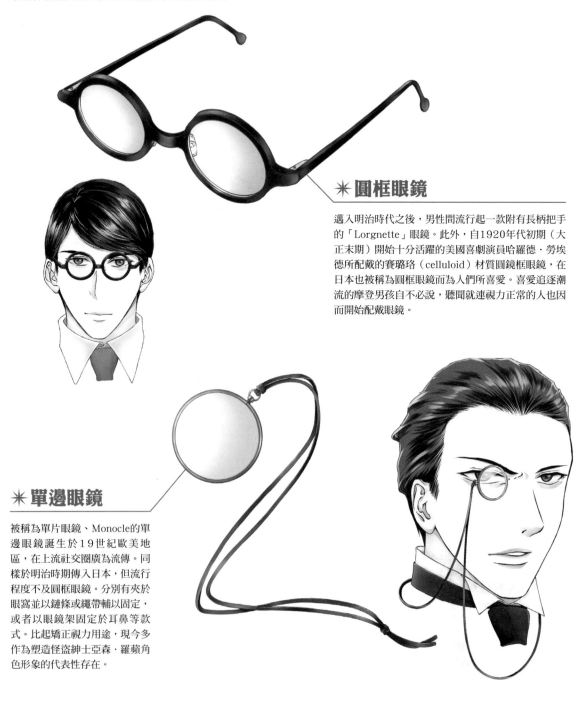

✳ 圓框眼鏡

邁入明治時代之後，男性間流行起一款附有長柄把手的「Lorgnette」眼鏡。此外，自1920年代初期（大正末期）開始十分活躍的美國喜劇演員哈羅德・勞埃德所配戴的賽璐珞（celluloid）材質圓鏡框眼鏡，在日本也被稱為圓框眼鏡而為人們所喜愛。喜愛追逐潮流的摩登男孩自不必說，聽聞就連視力正常的人也因而開始配戴眼鏡。

✳ 單邊眼鏡

被稱為單片眼鏡、Monocle的單邊眼鏡誕生於19世紀歐美地區，在上流社交圈廣為流傳。同樣於明治時期傳入日本，但流行程度不及圓框眼鏡。分別有夾於眼窩並以鏈條或繩帶輔以固定，或者以眼鏡架固定於耳鼻等款式。比起矯正視力用途，現今多作為塑造怪盜紳士亞森・羅蘋角色形象的代表性存在。

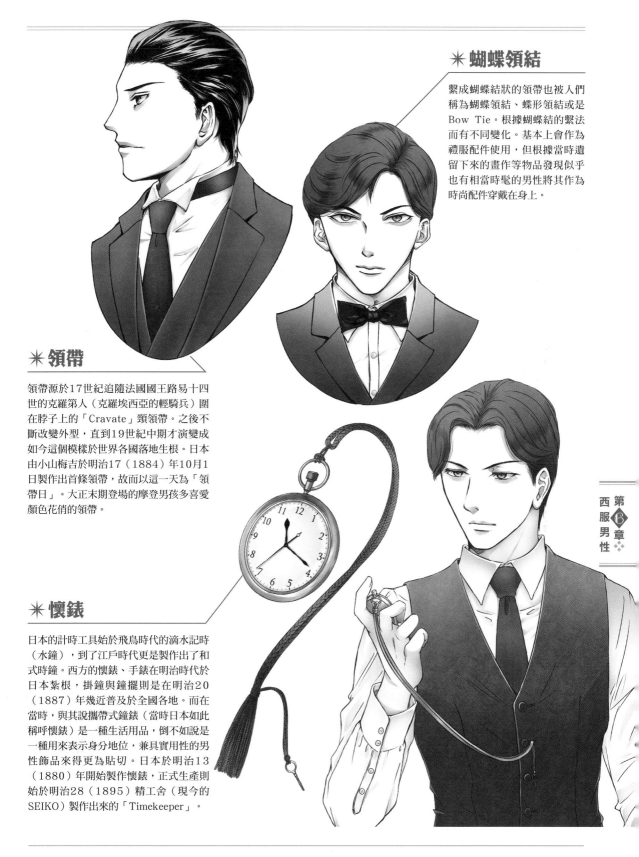

✳ 蝴蝶領結

繫成蝴蝶結狀的領帶也被人們稱為蝴蝶領結、蝶形領結或是Bow Tie。根據蝴蝶結的繫法而有不同變化。基本上會作為禮服配件使用，但根據當時遺留下來的畫作等物品發現似乎也有相當時髦的男性將其作為時尚配件穿戴在身上。

✳ 領帶

領帶源於17世紀追隨法國國王路易十四世的克羅第人（克羅埃西亞的輕騎兵）圍在脖子上的「Cravate」頸領帶。之後不斷改變外型，直到19世紀中期才演變成如今這個模樣於世界各國落地生根。日本由小山梅吉於明治17（1884）年10月1日製作出首條領帶，故而以這一天為「領帶日」。大正末期登場的摩登男孩多喜愛顏色花俏的領帶。

✳ 懷錶

日本的計時工具始於飛鳥時代的滴水記時（水鐘），到了江戶時代更是製作出了和式時鐘。西方的懷錶、手錶在明治時代於日本紮根，掛鐘與鐘擺則是在明治20（1887）年幾近普及於全國各地。而在當時，與其說攜帶式鐘錶（當時日本如此稱呼懷錶）是一種生活用品，倒不如說是一種用來表示身分地位，兼具實用性的男性飾品來得更為貼切。日本於明治13（1880）年開始製作懷錶，正式生產則始於明治28（1895）精工舍（現今的SEIKO）製作出來的「Timekeeper」。

男性時尚用品②

文明開化也是一項模仿並吸收歐美文化的現象。雖然改穿西服只是其中一個面向，並與之相應的是帶來了摒棄木屐與草履為皮鞋、捨油紙雨傘為洋傘等諸多變化，但要想完全融入日常生活還是需要花上一段時間。

✳ 手杖

西方風格的手杖是17世紀至19世紀英國紳士的重要配件。日本近世也曾將拐杖作為外出時的裝飾配件，但在明治20（1887）年左右為手杖所取代。對當時的紳士與大正末期登場的摩登男孩來說是必不可少的時尚必需品。

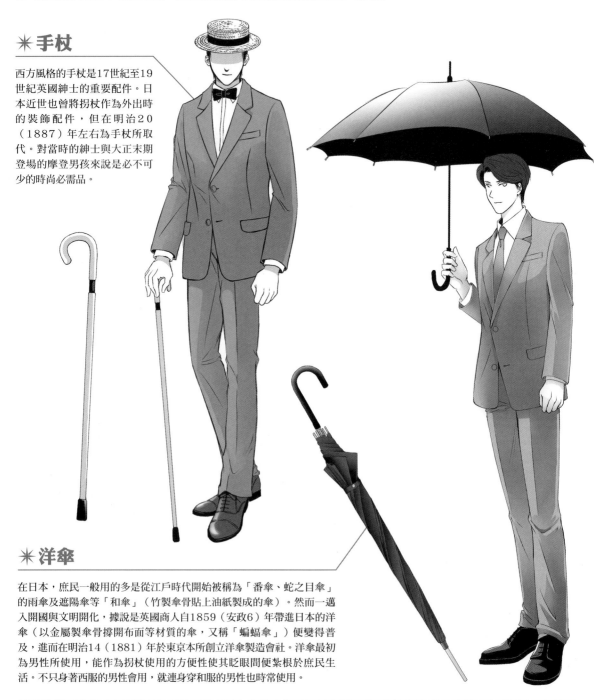

✳ 洋傘

在日本，庶民一般用的多是從江戶時代開始被稱為「番傘、蛇之目傘」的雨傘及遮陽傘等「和傘」（竹製傘骨貼上油紙製成的傘）。然而一邁入開國與文明開化，據說是英國商人自1859（安政6）年帶進日本的洋傘（以金屬製傘骨撐開布面等材質的傘，又稱「蝙蝠傘」）便變得普及，進而在明治14（1881）年於東京本所創立洋傘製造會社。洋傘最初為男性所使用，能作為拐杖使用的方便性使其眨眼間便緊根於庶民生活。不只身著西服的男性會用，就連身穿和服的男性也時常使用。

✳ 低筒皮鞋

日本自古便以用途與材質的不同來區分「靴、沓、履」（皆讀作「くつ」），但到了江戶時代，草履、草鞋成了庶民最常穿的鞋。進入明治時期後，在新政府高舉富國強兵的國策下，皮鞋（指裹住整個足部的全包式鞋款）成了軍部近代化不可或缺的穿戴用品，於明治3（1870）年開始製造。皮鞋隨著西服的普及成了時尚與日常生活中變得必不可少，尤其是類似現今的「布鞋」這種筒身低於腳踝以下的低筒皮鞋與圓頂硬禮帽的組合，更是受到紳士的青睞。當時也曾有過「半靴」（低筒）等相關記述。

✳ 排釦靴

慶應3（1867）年片山淳之助所著的《西洋衣食住》曾做過「長沓 靴」這樣的介紹。而排釦靴則是一款將鈕釦這個十分具有個性的服裝材料應用到靴子上的正式靴款。據說走訪鹿鳴館的紳士對此靴也多有喜愛。

✳ 皮革包

在西服尚未普及前，日本人會將錢包或一些小東西放到和服衣袖、袖兜或懷中，「小提包」則可採取繫於腰上、放入懷中或是用繩子掛於脖子上等作法。而人們於此期間從江戶時代也開始使用皮革包（胴亂）這種可以擺放藥品或印章等物品，側背起來長度腰的長方形皮革包。到了明治時代，在官員與商人間蔚為流行的皮革手提包則稱為「手胴亂」（手提包）或只稱為「胴亂」。除此之外甚至還有肩背款皮革包。

✳ 側鬆緊帶中筒靴

所謂的側鬆緊帶中筒靴，指的便是側邊拼接鬆緊帶的中筒靴。源於1830年代中期，英國皮鞋廠商為方便維多利亞女王穿脫合腳靴子而製作出來的鞋款。這款靴子在日本曾於明治時代至第二次世界大戰前期間用來搭配禮服穿戴，但不管怎麼說它也是以坂本龍馬愛穿而聞名的靴子，重現出來的商品也有在做販售。

✳ 手拿包

日本正式製作皮包始於明治7（1874）年在東京芝經營炸雞店的折山藤助。至明治十幾年代前期製作出了各種款式的皮包，其中就包含了這種能夠放進書面文件的皮包款式。也可稱為折疊手提包，還有雙折、四折的樣式。自大正10（1921）年開始手提包款式漸多，自戰後開始製作與現今外觀極像的商務包。

✳ 手提箱（手提公文箱）

手提箱為現在拿來裝放文件的手提公文箱前身。經確認約於明治41（1908）年開始製作，有「小箱」、「豆手箱」等數種款式。

✳ 波士頓包

源於美國波士頓大學學生所使用的包款，現今仍作為旅行、運動等用途的雙提把手提皮包。日本在大正13（1924）年開始製作，於昭和7（1932）年配合使用拉鍊而更加普及化。

西服男性的職業制服①

日本軍隊的「制服」不論陸海軍皆有正裝與常裝，尤其更進一步分成陸軍的軍衣袴與海軍的事業服。陸軍為整頓於日俄戰爭中多達數種的軍衣袴而於明治45（1912）年制定出被稱為「四五式」的軍服，大正時期的軍服便是四五式小改良款。另一方面，海軍則基本上穿著成軍以來便未有更改的水手服，僅有冬裝夏裝與不同位階的士官・下士官・士兵水手服之分。

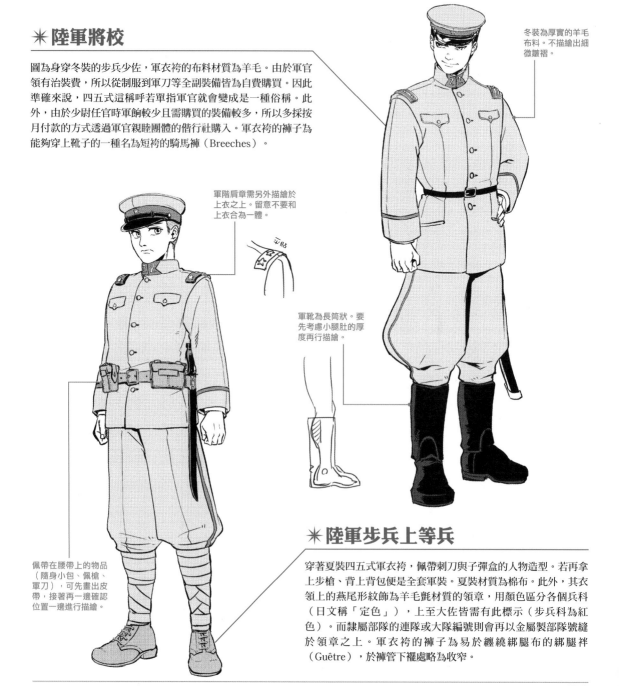

✳ 陸軍將校

圖為身穿冬裝的步兵少佐，軍衣袴的布料材質為羊毛。由於軍官領有治裝費，所以從制服到軍刀等全副裝備皆為自費購買。因此準確來說，四五式這稱呼若單指軍官就會變成是一種俗稱。此外，由於少尉任官時軍餉較少且需購買的裝備較多，所以多採按月付款的方式透過軍官親睦團體的偕行社購入。軍衣袴的褲子為能夠穿上靴子的一種名為短袴的騎馬褲（Breeches）。

冬裝為厚實的羊毛布料。不描繪出細微皺褶。

軍階肩章需另外描繪於上衣之上。留意不要和上衣合為一體。

軍靴為長筒狀。要先考慮小腿肚的厚度再行描繪。

佩帶在腰帶上的物品（隨身小包、佩槍、軍刀），可先畫出皮帶，接著再一邊確認位置一邊進行描繪。

✳ 陸軍步兵上等兵

穿著夏裝四五式軍衣袴，佩帶刺刀與子彈盒的人物造型。若再拿上步槍、背上背包便是全套軍裝。夏裝材質為棉布。此外，其衣領上的燕尾形紋飾為羊毛氈材質的領章，用顏色區分各個兵科（日文稱「定色」），上至大佐皆需有此標示（步兵科為紅色）。而隸屬部隊的連隊或大隊編號則會再以金屬製部隊號縫於領章之上。軍衣袴的褲子為易於纏繞綁腿布的綁腿袴（Guêtre），於褲管下襬處略為收窄。

✴ 海軍士官

穿著夏裝的海軍大尉，有著被稱為「一種軍裝」的白色立領，搭配白襪與低筒白皮鞋。冬裝則為搭配暗鉤釦而非鈕釦的深藍色開襟上衣與黑襪黑鞋，此為二種軍裝。即便是軍人缺乏人氣的大正時期，海軍士官的白色衣服也算得上是年輕女性的憧憬。垂掛於胸前的望遠鏡頸掛繩有一部分呈藍色表示此人為尉官（少尉・中尉・大衛），紅色為佐官，黃色則為將官海軍士官同樣有治裝費且裝備自費。

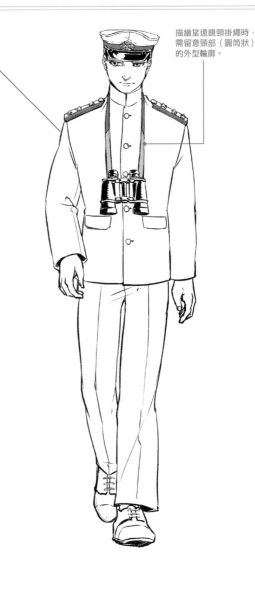

描繪望遠鏡頸掛繩時，需留意頸部（圓筒狀）的外型輪廓。

勾勒出稍微大而長的皺褶可呈現出衣料寬鬆之感。

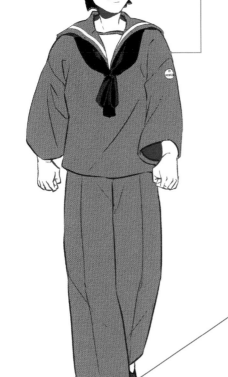

✴ 海軍水兵

穿著棉布材質的深藍色冬裝水手服的一等水兵（雖然插畫看不見，但右上臂處會配戴軍階級章）。冬裝會在水手服裡面多穿一件叫做裡衣的襯衫。而左上臂會配戴官科識別章，此處插畫人物角色為修習「普通科砲術教程」的砲術科水兵。海軍作為一個高技術人才集結的團體，就連一名水兵也需要進入各種術科學校學習專門技術。蝴蝶結狀的帽章（Pennant）上面會刺上所乘艦隊或所屬部隊名稱。

西服男性的職業制服②

當官員的制服與大禮服，以及陸海軍人的制服都改為西服後，邏卒（巡查的舊稱）、郵務士、鐵道員等職業服裝也相繼採用西服，繼而提高制服帽子與鞋子的需求，令外衣或鞋子等衣飾用品也隨之邁向西洋化。這也導致縫紉機的進口數量年年遞增。

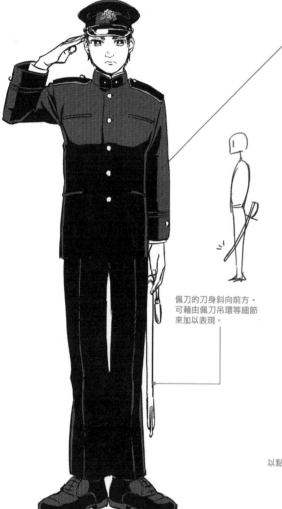

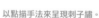

佩刀的刀身斜向前方。可藉由佩刀吊環等細節來加以表現。

✳ 警察

明治4（1871）年負責維護治安的警察「邏卒」甫出現之際所穿著的是一種名為「達磨服」的西服制服。翌年，邏卒改為巡查，而後警察組織於明治7（1874）年設立統轄內務省的東京警視廳。於明治15（1882）年允許佩刀（腰上繫軍刀）。此插畫人物角色為明治41（1908）年至昭和10（1935）年期間巡查所穿著的冬裝，其餘制服帽子、領章、扣上風紀鈕、肩章、袖章、佩刀、低筒皮鞋則為夏裝也通用的配件。

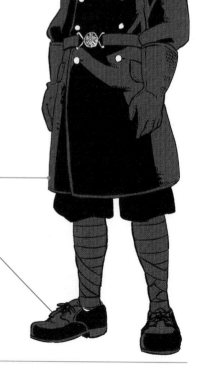

以點描手法來呈現刺子繡。

✳ 全副武裝消防員

自江戶時代建立了消防組織，日本的消防在進入明治時代又歷經了反覆變遷，終而得以於明治4（1871）年確立由警察管轄的消防制度基礎。東京則是於大正2（1913）年確立所有消防職員皆為高等官吏、判任官或判任官待遇的官制消防制度。此處插畫為大正時代的消防服，在消防帽與消防服上均繡有刺子繡（布料疊合後一針一線細細縫繡），打溼以後穿到身上可在短時間內從事滅火的消防救援活動。用來護住臉部的「しころ」護頸與戴在手上的手套皆有刺子繡。

圓斗笠的繩子要固定
在下巴處，描繪時請
別忘了這一點。

✳ 郵務士（明治）

明治4（1871）年成立的郵務制度取代了江戶時
代的飛腳信使。這個時期的郵務士頭上未戴帽子，
身穿立領制服與黑色小倉袴、腳蹬草鞋，帶著類似
民營信使的箱子，看上去並未完全脫離飛腳信使時
代。此處插畫為明治20（1887）年遞信省（日本
郵局前身）甫制定出「〒」記號時期的郵務士，頭
上戴著有著「〒」記號的圓斗笠，穿戴上立領制
服、斜背包與草鞋（或趾襪靴）的人物造型。

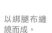

以綁腿布纏
繞而成。

✳ 郵務士（大正）✳

明治42（1909）年，郵務士的制服從斗笠換成
了帽子，小腿處套上綁腿套（保護小腿並且更便
於行動的服飾用品）。然而大正3（1914）年第
一次世界大戰爆發導致制服品質低下，大正4
（1915）年獲准改用軍用綁腿布（西式綁腿）代
替綁腿套。也有炎熱地區不戴制服帽子而改戴船
工帽，但腳上幾乎都換上了鞋子。

西服男性的職業制服③

當西服作為職業制服普及起來，西服店、鞋店、布料行等店鋪也隨之粉墨登場。以大規模商店為例，作為百貨商店前身的白木屋在明治19（1886）年從傳統木造泥灰牆店鋪（土藏式）轉為併設西服店的玻璃門戶店鋪，而越後屋吳服店也在明治21（1888）年開設了西服店。

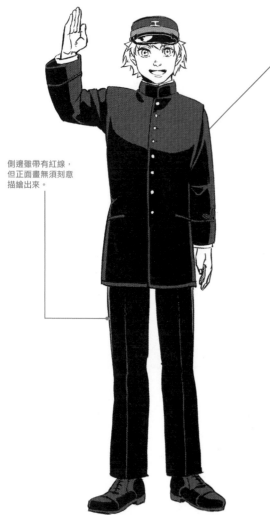

側邊雖帶有紅線，但正面畫無須刻意描繪出來。

✳ 鐵道員

明治5（1872）年開通往返新橋至橫濱的鐵路，鐵道官員的制服也隨之定了下來。此處插畫為明治20年代前半時期的鐵道員制服，車站長、車站員、列車長的制服在夏天為深藍色嗶嘰材質、冬天為深藍色厚呢絨材質製成的西服。

手提包先畫出長方體，再進一步繪出輪廓。

✳ 醫師

明治2（1869）年政府決定日後的醫學及醫療效法德國為典範，日本醫療人員有了初步的具體地位。明治至大正時期雖存在數種醫師制服，但主要的共通點在於白大褂裡面搭配襯衫與領帶。不過醫師與護士（當時）是從明治20年代才開始穿著白衣。此處插畫為穿著白大褂進行尋常診療的醫師。

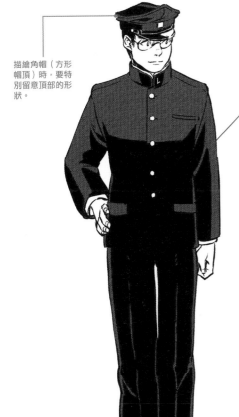

描繪角帽（方形帽頂）時，要特別留意頂部的形狀。

✳ 學生

明治時期的學生給人的印象往往是學生帽加上和服與木屐，但帝國大學在明治19（1886）年制定了制服與帽子。這種立領西服搭配金色鈕釦的制服可謂是現今學生制服的起源，但由於當時制服為學生自行訂製，因而導致布料材質與版型之間也存在差異。翌年開始為各地師範學校、中學校所採納，明治20年代中期以後也廣為私立學校所採用。

描繪披風的衣領之前要先考量到學生制服衣領的厚度。

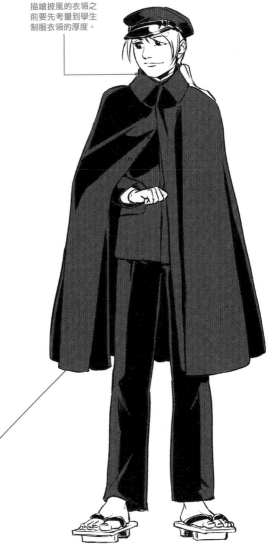

✳ 學生（粗獷）

「バンカラ」（粗魯、野蠻之人）是相對於「ハイカラ」（追求時髦的人）衍生出來的詞彙，用以形容在服裝與言語、打扮上粗魯之人。作為與菁英背道而馳的學生，在打扮以「弊衣破帽」（破爛不堪的衣帽）、披風、纏於腰上的手帕為代表性造型。

西服男性（摩登男孩）姿勢合輯①

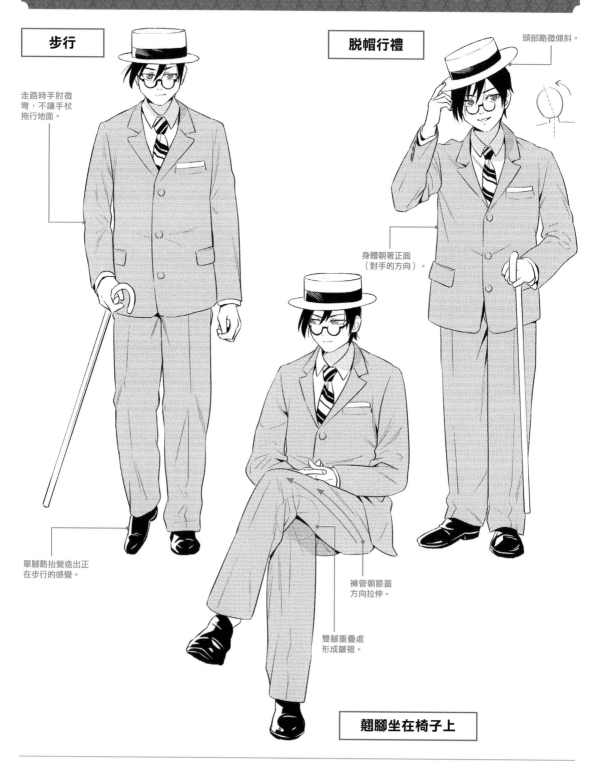

步行

走路時手肘微彎，不讓手杖拖行地面。

單腳略抬營造出正在步行的感覺。

脫帽行禮

頭部略微傾斜。

身體朝著正面（對手的方向）。

翹腳坐在椅子上

褲管朝膝蓋方向拉伸。

雙腳重疊處形成皺褶。

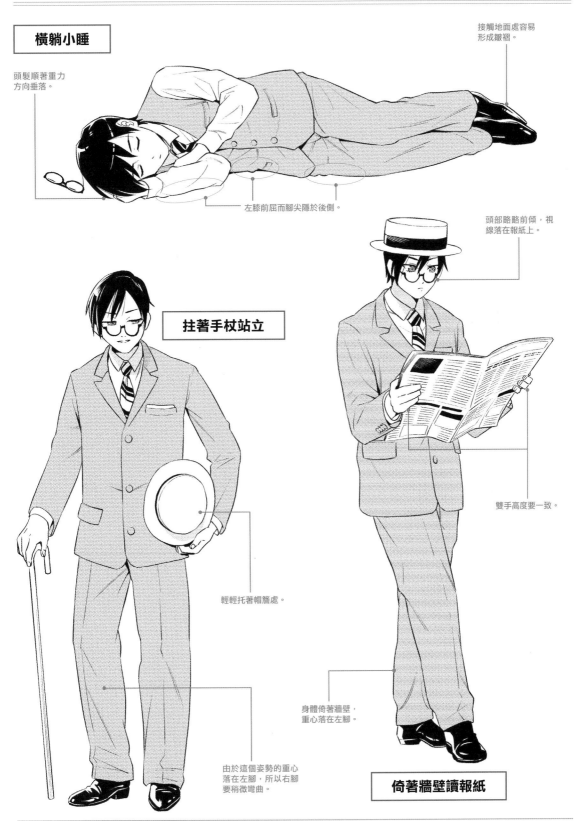

橫躺小睡

頭髮順著重力方向垂落。

接觸地面處容易形成皺褶。

左膝前屈而腳尖隱於後側。

拄著手杖站立

頭部略略前傾，視線落在報紙上。

輕輕托著帽簷處。

雙手高度要一致。

由於這個姿勢的重心落在左腳，所以右腳要稍微彎曲。

身體倚著牆壁，重心落在左腳。

倚著牆壁讀報紙

西服男性（摩登男孩）姿勢合輯②

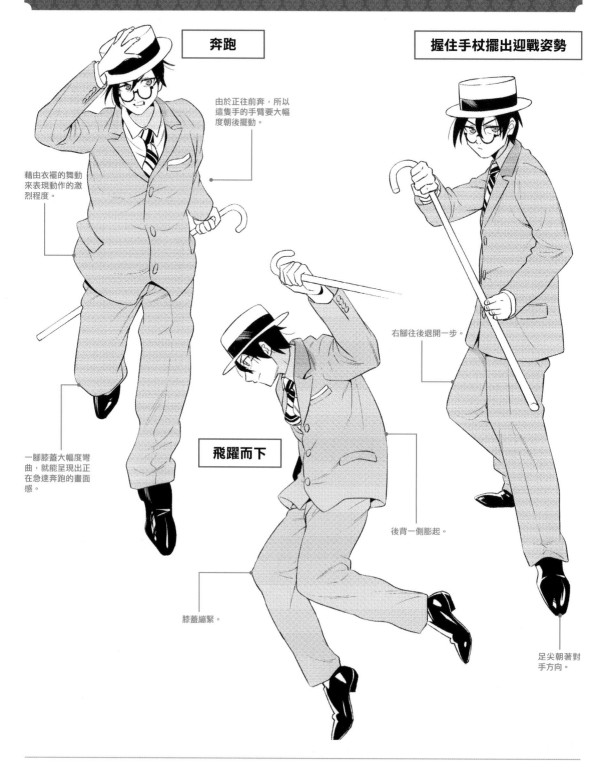

奔跑

握住手杖擺出迎戰姿勢

由於正往前奔，所以這隻手的手臂要大幅度朝後擺動。

藉由衣襬的舞動來表現動作的激烈程度。

一腳膝蓋大幅度彎曲，就能呈現出正在急速奔跑的畫面感。

飛躍而下

膝蓋繃緊。

後背一側膨起。

右腳往後退開一步。

足尖朝著對手方向。

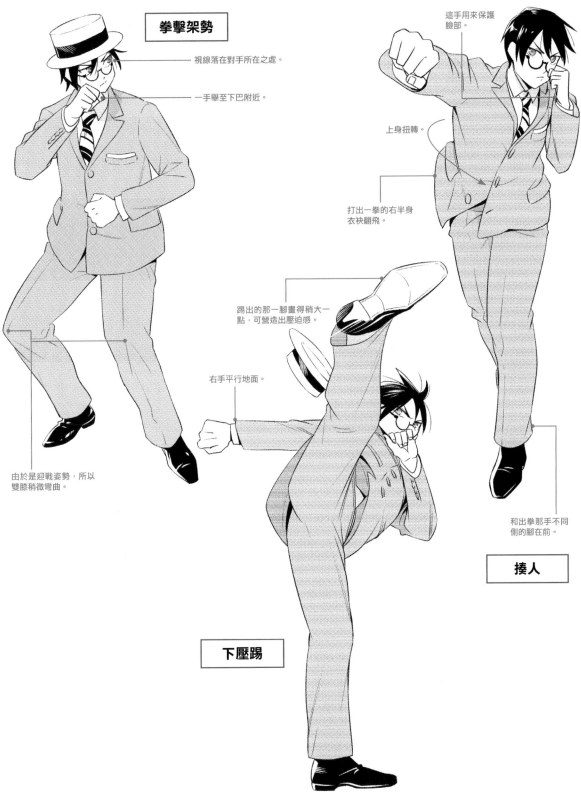

拳擊架勢

視線落在對手所在之處。

一手舉至下巴附近。

這手用來保護臉部。

上身扭轉

打出一拳的右半身衣袂翻飛。

由於是迎戰姿勢，所以雙膝稍微彎曲。

踢出的那一腳畫得稍大一點，可營造出壓迫感。

右手平行地面。

和出拳那手不同側的腳在前。

揍人

下壓踢

教育制度

促進日本發展的教育制度與三大斷層。

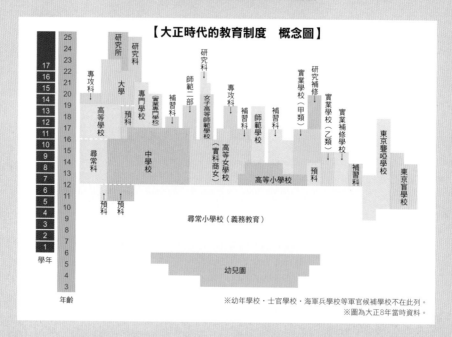

【大正時代的教育制度　概念圖】

※幼年學校‧士官學校‧海軍兵學校等軍官候補學校不在此列。
※圖為大正8年當時資料。

　　戰前日本的教育制度於明治中期已幾趨完善。當時的教育制度有別於現今被稱為「單軌制」的6‧3‧3‧4學制，而是在結束義務教育之後銜接分成數種類型的學校，且各校之間不存在升學管道轉換的「雙軌制」教育制度。儘管如此也與歐洲原先基於身分制度的雙軌制有所區別，只要當事者的志向與經濟能力許可，也可能接受高等教育。

　　還有一點與現今不同的是，當時接受教育並非基於「權利」，而是監護人有著必須讓孩子接受教育的「義務」。為此，被學校帶走家中勞動力的義務教育制度受到了庶民階層的反對[1]。然而大正6（1917）年的畢業率為98.7%，將近達到100%。即便如此，讀完高等小學校再升到中學或實業學校的升學率卻變低，更甚者，大正14（1925）能從高中（舊制高中）升學至帝國大學的20歲男性[2]階層為0.86%。而透過這樣的舊制高中升學至帝國大學的人終會成為高級官僚或大型企業的幹部。

　　這些人能爬到社會高層的位置並非基於身分而是學歷之故，然而這到頭來卻是因為他們擁有得以接受高等教育的經濟能力。

　　以義務教育為首的教育制度促進了日本的發展，但其中儼然也存在著尋常小學校、中學→實業學校、高中→帝國大學這三大階層與因而產生的職業選擇界限。

*1＝明治19（1886）年頒布的第一次小學校令為明訂尋常小學校與高等學校教育內容基準的敕令。此法令公告監護人具有讓
　　孩童接受尋常小學校四年教育的義務。其後尋常小學校改為六年制，自明治33（1900）年改為無償義務教育。
*2＝並未對女性開放資格。

撰文／樋口隆晴

西服女性的基礎與姿勢

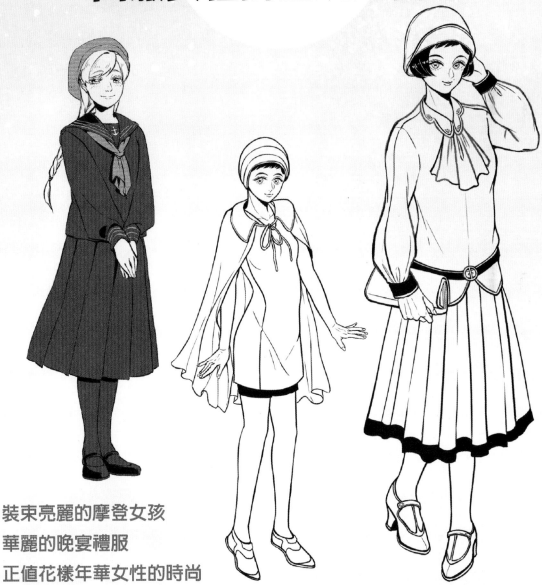

裝束亮麗的摩登女孩
華麗的晚宴禮服
正值花樣年華女性的時尚

深具代表性的摩登女孩

西服對男女而言都是一種象徵文明開化的要素之一。明治5（1872）年制定出制服以後，男士西服從國會議員與官員等人士開始漸漸普及，然而相對於此，女性穿著西服則是在明治16（1883）年為修改不平等條約而興建鹿鳴館的時候才定調下來。接著進一步跟進宮中禮服與職業婦人西服，到了大正末期摩登女孩也隨著摩登男孩（參閱P.72）一同躍上歷史舞台。這個時期穿著西服出現在東京銀座的女性仍屬少數，無論好壞都會獲得世人的關注。

短髮

翻簷小圓帽（鐘形帽等各式帽款）。

寬鬆的圓桶腰身輪廓。

低腰剪裁

手拿包

裙子本身帶有裙褶。

裙子長度約為膝下至小腿肚。

鞋子為T字繫帶中跟包鞋。

✳ 摩登女孩（前期）

摩登女孩的最大特徵就是一頭俐落短髮，最經典的造型就是穿上裙裝戴上帽子，甚或有時拿上手拿包或洋傘。摩登女孩被人們揶揄為「短毛丫頭」的同時，也將化妝、髮型、手提袋、洋傘等時尚浪潮以銀座為中心向外影響至地方都市。當時的雜誌介紹此時期的摩登女孩會穿著被稱為「露腿裙」的及膝裙，至於尚未普遍養成習慣的化妝則是畫上基本的黛眉與深色口紅。她們除了拿著手拿包以外，也喜歡拎著手提包。頭上會戴上翻簷小圓帽或鐘形帽等各種帽子，短髮與帽子的組合可謂是摩登女孩的象徵。

西服女性（摩登女孩）姿勢合輯①

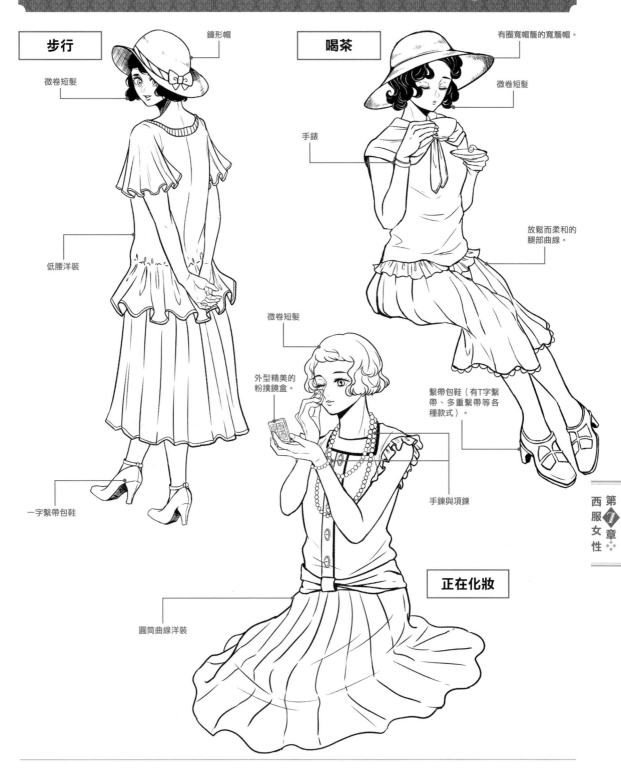

步行

鐘形帽

微卷短髮

低腰洋裝

一字繫帶包鞋

喝茶

有圈寬帽簷的寬簷帽。

微卷短髮

手錶

放鬆而柔和的
腿部曲線。

繫帶包鞋（有T字繫
帶、多重繫帶等各
種款式）。

微卷短髮

外型精美的
粉撲鏡盒。

手鍊與項鍊

正在化妝

圓筒曲線洋裝

✳ 摩登女孩（後期）

於大正末期登場並昂首闊步於銀座的摩登女孩（與摩登男孩），也成為了大正15（1926）年的流行語。《婦人世界》大正15年3月號曾針對摩登女孩給出評語：「如今女人就站在十字路口，在百貨公司中，在丸之內大廈中，在群眾中一同展顏歡笑，相互攀談傾吐，而後誇耀般地牽起彼此的手」，生動的形象彷彿躍然於紙上。摩登女孩不只走在銀座與心齋橋的街頭上，也會到咖啡廳、電影院、百貨公司等地享受當時的新文化與娛樂，和同為摩登組合的摩登男孩一起快樂跳舞。進入昭和時代以後戰爭色彩漸濃，摩登男孩（與摩登女孩）也隨之銷聲匿跡，但摩登女孩作為不拘囿於舊習的近代新女性，早已在歷史留下絢麗的一筆。

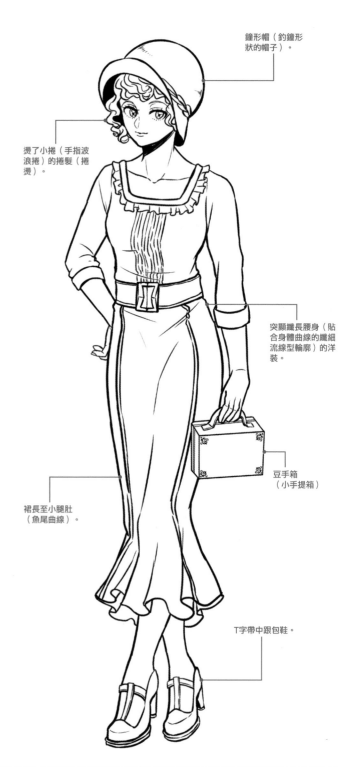

鐘形帽（釣鐘形狀的帽子）。

燙了小捲（手指波浪捲）的捲髮（捲燙）。

突顯纖長腰身（貼合身體曲線的纖細流線型輪廓）的洋裝。

豆手箱（小手提箱）。

裙長至小腿肚（魚尾曲線）。

T字帶中跟包鞋。

西服女性（摩登女孩）姿勢合輯②

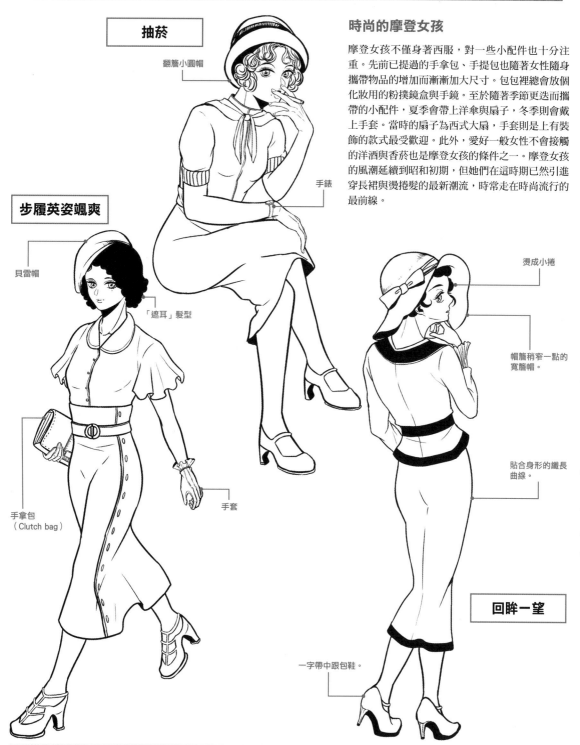

抽菸

翻簷小圓帽

手錶

步履英姿颯爽

貝雷帽

「遮耳」髮型

手拿包
（Clutch bag）

手套

時尚的摩登女孩

摩登女孩不僅身著西服，對一些小配件也十分注重。先前已提過的手拿包、手提包也隨著女性隨身攜帶物品的增加而漸漸加大尺寸。包包裡總會放個化妝用的粉撲鏡盒與手鏡。至於隨著季節更迭而攜帶的小配件，夏季會帶上洋傘與扇子，冬季則會戴上手套。當時的扇子為西式大扇，手套則是上有裝飾的款式最受歡迎。此外，愛好一般女性不會接觸的洋酒與香菸也是摩登女孩的條件之一。摩登女孩的風潮延續到昭和初期，但她們在這時期已然引進穿長裙與燙捲髮的最新潮流，時常走在時尚流行的最前線。

燙成小捲

帽簷稍窄一點的寬簷帽。

貼合身形的纖長曲線。

回眸一望

一字帶中跟包鞋。

其他款西服

女性西服在鹿鳴館時代的契機下得以廣傳，宮中與名門望族將其納為禮服而穿戴到了上流階層人士身上。雖然明治21（1888）年有人高唱廢止西服的論調，但當時不論男女都已在職業制服的浸染下習慣了西服穿起來的輕快與方便性，女性也喜歡上比日本髮髻更為簡易的西式盤髮。明治37（1904）年日俄戰爭以後，日本更往西方社會靠攏，於大正11（1922）年成立了專門縫製西服的文化裁縫學院。而後原本只拿來當作禮服與職業制服穿的西服也成了日常便服與外出服飾，甚至還穿到了婚禮上。

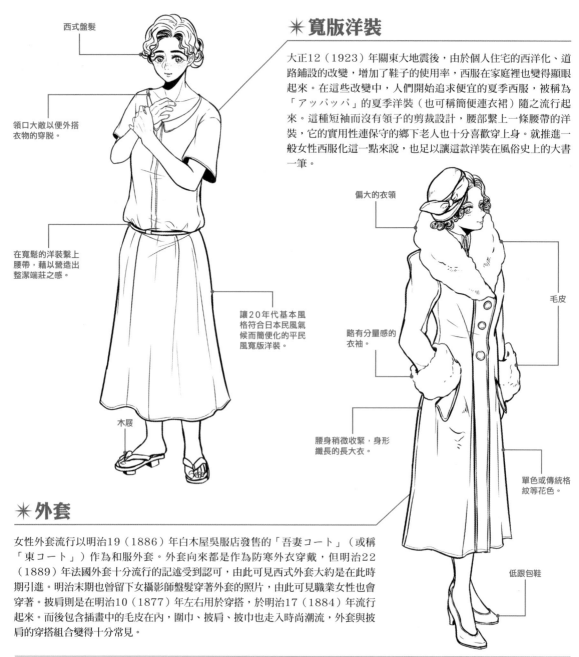

西式盤髮

領口大敞以便外搭衣物的穿脫。

在寬鬆的洋裝繫上腰帶，藉以營造出整潔端莊之感。

讓20年代基本風格符合日本民風氣候而簡便化的平民風寬版洋裝。

木屐

✳ 寬版洋裝

大正12（1923）年關東大地震後，由於個人住宅的西洋化、道路鋪設的改變，增加了鞋子的使用率，西服在家庭裡也變得顯眼起來。在這些改變中，人們開始追求便宜的夏季西服，被稱為「アッパッパ」的夏季洋裝（也可稱簡便連衣裙）隨之流行起來。這種短袖而沒有領子的剪裁設計，腰部繫上一條腰帶的洋裝，它的實用性連保守的鄉下老人也十分喜歡穿上身。就推進一般女性西服化這一點來說，也足以讓這款洋裝在風俗史上的大書一筆。

偏大的衣領

毛皮

略有分量感的衣袖。

腰身稍微收緊，身形纖長的長大衣。

單色或傳統格紋等花色。

低跟包鞋

✳ 外套

女性外套流行以明治19（1886）年白木屋吳服店發售的「吾妻コート」（或稱「東コート」）作為和服外套。外套向來都是作為防寒外衣穿戴，但明治22（1889）年法國外套十分流行的記述受到認可，由此可見西式外套大約是在此時期引進。明治末期也曾留下女攝影師盤髮穿著外套的照片，由此可見職業女性也會穿著。披肩則是在明治10（1877）年左右用於穿搭，於明治17（1884）年流行起來。而後包含插畫中的毛皮在內，圍巾、披肩、披巾也走入時尚潮流，外套與披肩的穿搭組合變得十分常見。

✳ 結婚禮服

女性的結婚禮服自平安時代開始便是白無垢，但在明治時代有了改變。明治6（1873）年一名位於長崎的磯部於平女士在和中國人男性結婚的婚禮上成了首位穿上婚紗禮服的日本人，這場婚禮瞬間成了熱門話題。然而當時的日本並沒有婚紗禮服可買，若沒有能夠從海外購買婚紗的財力與人脈，是沒辦法舉辦西式婚禮的。為此，明治至大正期間的婚紗新娘照片相當地少，婚紗禮服直到昭和初期才蔚為盛行，至戰後才在庶民之間生根發芽。

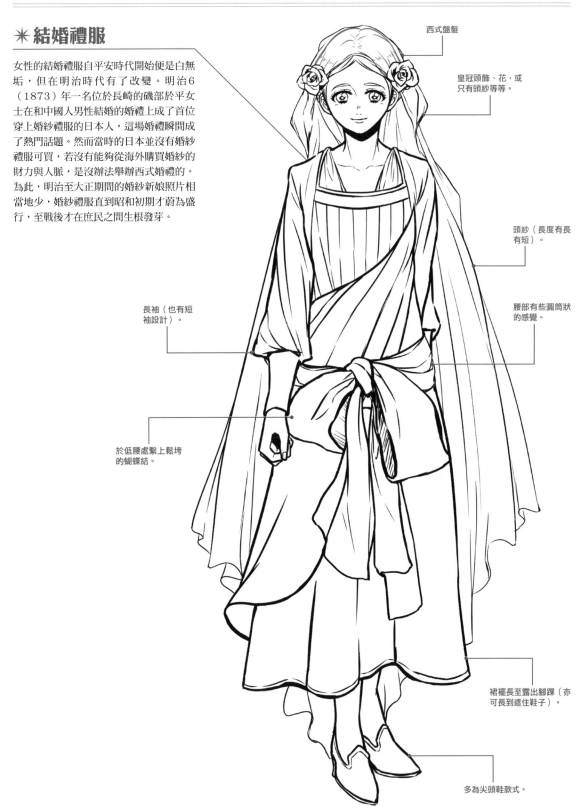

西式盤髮

皇冠頭飾、花，或只有頭紗等等。

頭紗（長度有長有短）。

腰部有些圓筒狀的感覺。

長袖（也有短袖設計）。

於低腰處繫上鬆垮的蝴蝶結。

裙襬長至露出腳踝（亦可長到遮住鞋子）。

多為尖頭鞋款式。

運動服飾

歐美近代運動傳入只有國民運動相撲與武士道的日本，並在一般大眾之間普及起來已是進入明治時代以後的事了。如同歐風化的日本引進了西服一般，在運動方面也飛快引進了輕快簡便的西服。若用現在的眼光來看，當時的運動服顯得相當古典，但也反映了每個時代背景下的潮流趨勢。

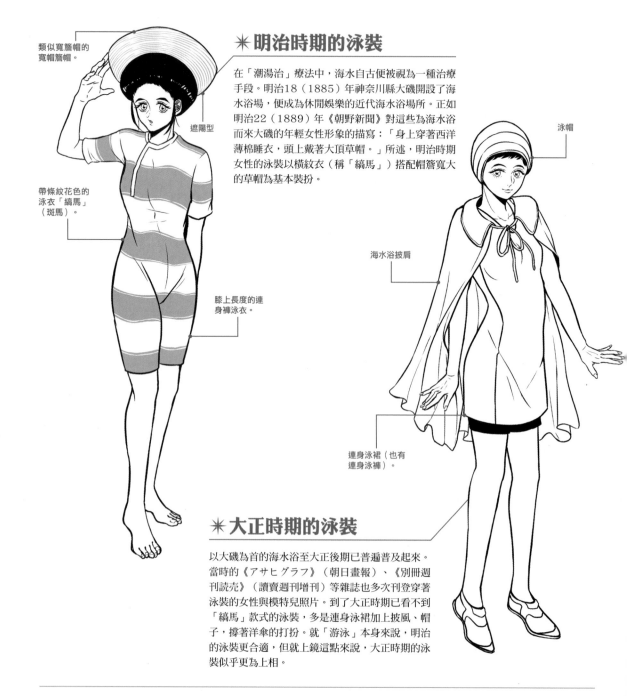

類似寬簷帽的寬帽簷帽。

遮陽型

帶條紋花色的泳衣「縞馬」（斑馬）。

膝上長度的連身褲泳衣。

泳帽

海水浴披肩

連身泳裙（也有連身泳褲）。

✳ 明治時期的泳裝

在「潮湯治」療法中，海水自古便被視為一種治療手段。明治18（1885）年神奈川縣大磯開設了海水浴場，便成為休閒娛樂的近代海水浴場所。正如明治22（1889）年《朝野新聞》對這些為海水浴而來大磯的年輕女性形象的描寫：「身上穿著西洋薄棉睡衣，頭上戴著大頂草帽。」所述，明治時期女性的泳裝以橫紋衣（稱「縞馬」）搭配帽簷寬大的草帽為基本裝扮。

✳ 大正時期的泳裝

以大磯為首的海水浴至大正後期已普遍普及起來。當時的《アサヒグラフ》（朝日畫報）、《別冊週刊読売》（讀賣週刊增刊）等雜誌也多次刊登穿著泳裝的女性與模特兒照片。到了大正時期已看不到「縞馬」款式的泳裝，多是連身泳裙加上披風、帽子，撐著洋傘的打扮。就「游泳」本身來說，明治的泳裝更合適，但就上鏡這點來說，大正時期的泳裝似乎更為上相。

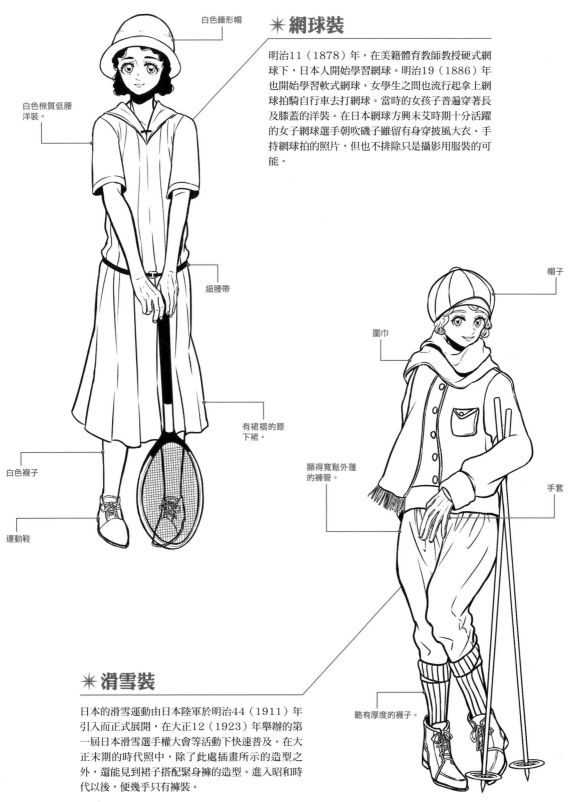

白色鐘形帽

白色棉質低腰洋裝。

✳ 網球裝

明治11（1878）年，在美籍體育教師教授硬式網球下，日本人開始學習網球。明治19（1886）年也開始學習軟式網球，女學生之間也流行起拿上網球拍騎自行車去打網球。當時的女孩子普遍穿著長及膝蓋的洋裝。在日本網球方興未艾時期十分活躍的女子網球選手朝吹磯子雖留有身穿披風大衣、手持網球拍的照片，但也不排除只是攝影用服裝的可能。

細腰帶

有裙褶的膝下裙。

白色襪子

運動鞋

帽子

圍巾

顯得寬鬆外蓬的褲管。

手套

略有厚度的襪子。

✳ 滑雪裝

日本的滑雪運動由日本陸軍於明治44（1911）年引入而正式展開，在大正12（1923）年舉辦的第一屆日本滑雪選手權大會等活動下快速普及。在大正末期的時代照中，除了此處插畫所示的造型之外，還能見到裙子搭配緊身褲的造型。進入昭和時代以後，便幾乎只有褲裝。

晚宴服　巴斯爾裙

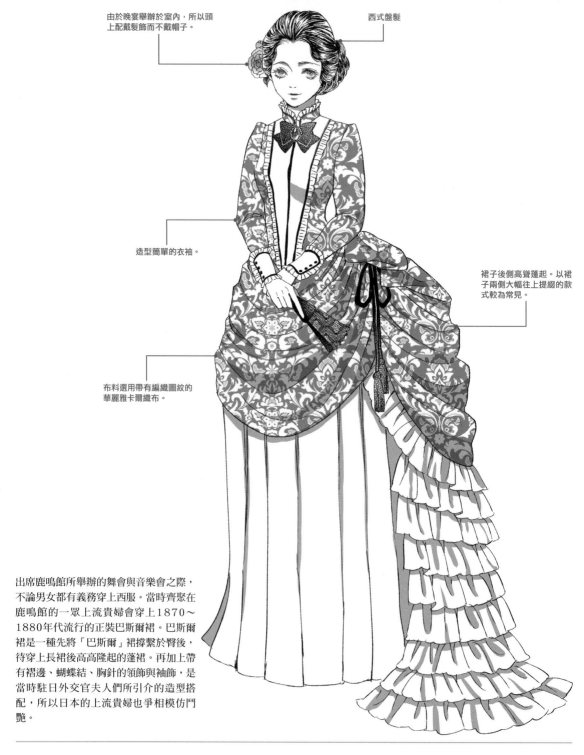

由於晚宴舉辦於室內，所以頭上配戴髮飾而不戴帽子。

西式盤髮

造型簡單的衣袖。

裙子後側高聳蓬起。以裙子兩側大幅往上提綴的款式較為常見。

布料選用帶有編織圖紋的華麗雅卡爾織布。

出席鹿鳴館所舉辦的舞會與音樂會之際，不論男女都有義務穿上西服。當時齊聚在鹿鳴館的一眾上流貴婦會穿上1870～1880年代流行的正裝巴斯爾裙。巴斯爾裙是一種先將「巴斯爾」裙撐繫於臀後，待穿上長裙後高高隆起的蓬裙。再加上帶有褶邊、蝴蝶結、胸針的領飾與袖飾，是當時駐日外交官夫人們所引介的造型搭配，所以日本的上流貴婦也爭相模仿鬥艷。

鹿鳴館舉辦舞會是為了加深內外重要人士之間的情感，但前來參加的男女皆有義務穿上西服，特別是女性會盛裝打扮穿上被稱為「巴斯爾裙」的時尚衣著。此外，鹿鳴館舞會盛行的明治19（1886）年，華族名媛少婦所穿著的洋裝有「Manteau de cour」（大禮服）、「Robe décolletée」（中禮服）、「Robe mi-décolletée」（小禮服）、「Robe montante」（一般禮服），依拜賀或晚餐等用途而選定衣著。鹿鳴館熱潮過後，西式髮型的盤髮、大衣、披巾、披肩的穿衣習慣也在明治中期至後期固定下來。

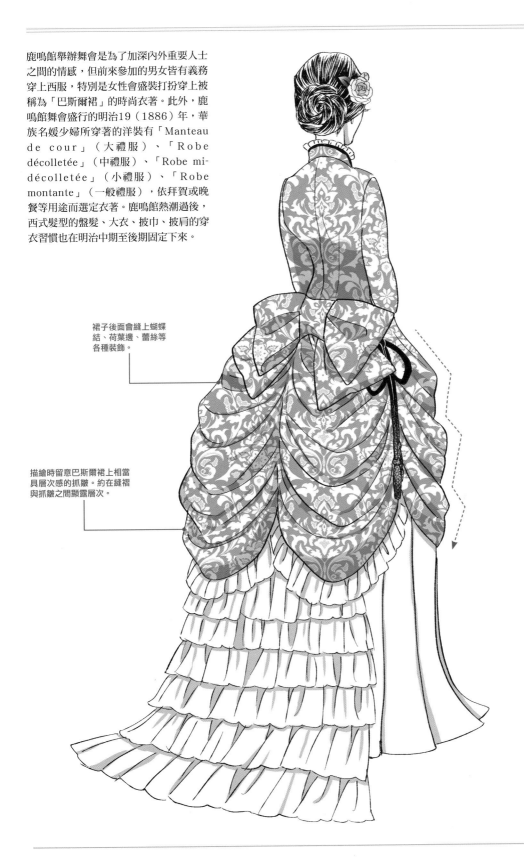

裙子後面會縫上蝴蝶結、荷葉邊、蕾絲等各種裝飾。

描繪時留意巴斯爾裙上相當具層次感的抓皺。約在縫褶與抓皺之間顯露層次。

第1章 西服女性

身穿晚宴服的姿勢

隨著巴斯爾裙的普及，也帶來了西洋式的問候的方式。左下插圖人物角色所行的禮是為向對方表示敬意，單腳後伸屈膝並壓低身形的屈膝禮（Curtsy），是西洋女性的傳統行禮方法之一。也會將扇子或洋傘作為時尚的一環拿在手上。如插圖人物角色這般將扇子放在唇邊露出微笑是個充滿魅惑的舉動，但是「將扇子抵在頰邊描摩」的這個動作在源於19世紀西班牙的「扇語」中有著「我愛你」的意思，說不定有婦女會模仿這個動作。

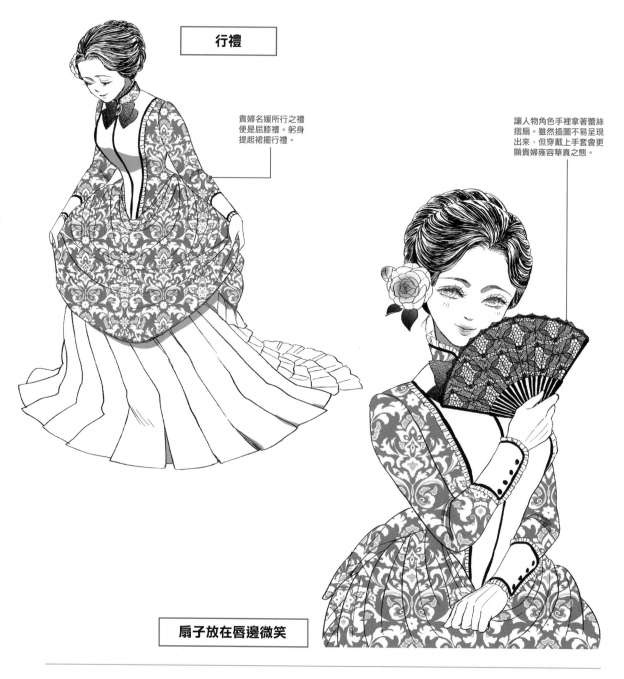

行禮

貴婦名媛所行之禮
便是屈膝禮。躬身
提起裙擺行禮。

讓人物角色手裡拿著蕾絲
摺扇。雖然插圖不易呈現
出來，但穿戴上手套會更
顯貴婦雍容華貴之態。

扇子放在唇邊微笑

在室外戴上帽
子的造型。

洋傘綴著垂穗、蕾絲或
流蘇裝飾。

由於女性的手臂較短,所
以要把女性的手臂畫得比
男性還要往外伸。

跳舞的身姿更顯
身後禮服華麗。

跳舞

107

女性的髮型

明治18（1885）年，渡邊鼎與石川瑛作成立了提倡「應該廢止不便窘屈、不潔污穢、不經濟的日本髮型改為盤髮」的「婦人束髮會」。女性們也是從此時開始編髮，由於方法簡單、新穎而輕快，所以很快便盛行了起來。鹿鳴館結束至中日戰爭時期的明治中期，在「停止模仿西方，恢復國粹」的呼聲中日本髮髻也再次登場，鄰近日俄戰爭的明治35（1902）年以後，流行起一種瀏海向前上梳高高隆起的盤髮「庇髮」。大正時期則是歷經「大正卷き」（大正捲髮）、「耳隱し」（遮耳）等流行階段，遂而流行起以摩登女孩為中心的短髮。沒多久昭和初期引進燙捲髮，戰後已出現了不少十分接近現代的髮型。

✳ 雙紮尾辮（マガレイト）

約明治18（1885）年在少女，尤其是都會區的女學生間以「まがれ糸」（扭轉線，諧音）之名流行起來的髮型。將腦後的頭髮紮成麻花辮後，扭向後頸反綁上蝴蝶結。亦稱「マガレート」、「マーガレット」，和「英式編髮」同為當時最多人會綁的髮型。

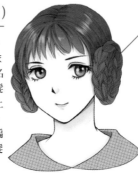

✳ 雙耳垂髻（ラジオ巻き）

這款髮型由於形似大正14（1925）年開始的廣播接收器頭戴式耳機而被稱為「ラジオ巻き」（收音機髮髻）。左右兩邊各編出一條麻花辮，而後盤繞成圓盤狀遮住耳朵，最後用髮夾固定。流行於大正末期至昭和初期。

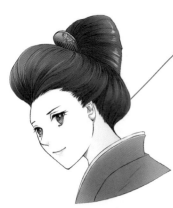

✳ 二百三高地髮髻

明治37（1904）年爆發的日俄戰爭中，日軍在旅順的「二百三高地」戰略中犧牲無數。戰爭兩年前出現的「庇髮」在這個時期流行起頭髮高高盤於頭頂的造型，因而稱為「二百三高地」或「二百三高地髷」。

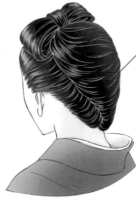

✳ 晚宴髻

源於明治十幾年代後期，時常聚集在鹿鳴館的女性之間的一款髮型。將中分或三七分的頭髮攏於腦後，盤捲成S型再以髮夾或髮簪做固定。鹿鳴館閉館以後，於明治30年代以後在身穿西服、和服的女性之間廣泛流行開來。

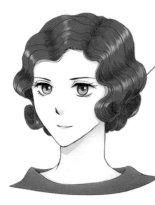

✳ 馬賽爾波浪捲

為明治5（1872）年巴黎美髮師馬賽爾・古爾托（Marcel Grateau）所設計，是用加熱好的燙髮鉗捲繞在髮上製作出波浪捲度的燙捲髮始祖。這種捲髮於明治時期傳入日本，至大正時代演變為燙成波浪狀的頭髮遮住耳朵的「耳隱し」髮型，從一般女性到女演員之間都廣為流行。

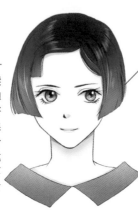

✳ 短髮（鮑伯頭）

大正末期左右，短髮不僅在日本，更是在世界各地掀起一陣潮流。短髮在日本作為摩登女孩的髮型而為人所知，以被稱為「Eton」的男孩子氣造型與至今依舊很有人氣的鮑伯頭較受歡迎。只不過當時要剪短頭髮需要有相當大的決心。

女性的帽子

大正末期登場的摩登女孩會配合短髮戴上喜愛的帽子，隨之帶動女士帽子的流行，進而變得普及。這個時期的帽子以帽冠較高的「圓盤形」居多，帽子的顏色配合衣服，材質也有羊毛氈、絲絨等各種材質。天鵝絨、緞帶等材質製成的蝴蝶結也時有所見。此外，摩登女孩喜歡配戴鐘形帽、毛帽、貝雷帽等帽款，到了夏天則喜愛戴上草帽。

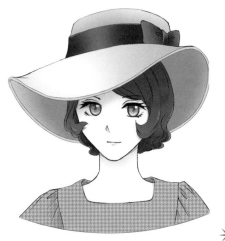

✳ 寬簷帽

帽頂扁平，帽簷呈波浪狀的帽子。材質為布帛或麥稈，大多還會再繫上蝴蝶結等重點裝飾。不但摩登女孩喜愛，在度假勝地也相當受歡迎。現今日本多以「キャペリン」（Capeline）稱之，是一款能給人帶來優雅印象的帽子。

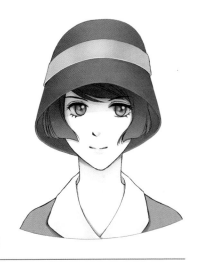

✳ 鐘形帽

又名「クロシュ」、「クローシュ」，是一種形似釣鐘，帽冠高而帽簷下垂的帽子。有很高的遮陽功能，帽上大多會點綴上緞帶等裝飾。是摩登女孩十分喜愛的配件。其名稱來自法語裡意為「鐘」的「Cloche」。

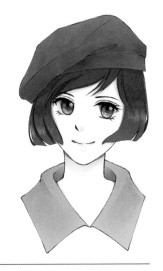

✳ 貝雷帽

為平頂圓形無帽簷軟帽。據傳源於16世紀法國與西班牙國境巴斯克地區農民所戴的帽子普及而來。以布帛或毛皮製作而成，受到不分年齡層與性別的大眾喜愛，日本婦女與摩登女孩都很喜歡穿戴。於現今日本也廣泛應用於穿搭上面。

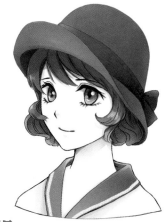

✳ 翻簷小圓帽

始於法國布列塔尼半島農民所戴的帽子，是一款前方帽簷上翻的女士帽。日本以前帽簷上翻、後帽簷下垂的帽款設計居多。由於這款帽子具有讓頭型看上去更顯好看有型的視覺效果，現今也依舊人氣不減。

女性時尚用品

大正時代隨著「化妝是一種禮儀」這種想法的普及，女性開始使用和風粉撲鏡盒。再加上步入職場的女性會攜帶的手錶與香菸等物品，女性的隨身物品漸漸多了起來。不僅生活所需用品，依季節不同而靈活選用洋傘（遮陽傘）等兼具實用性與時尚感的穿搭實例也時有所見。

✳ 粉撲鏡盒

即便從明治時代走入大正時代，女性化妝用的仍舊是江戶時代延續下來的白粉。越來越多女性投身職場的大正時代，「化妝是一種禮儀」的想法日漸普及，女性開始使用盒蓋內側附有鏡子，用以收納白粉與擦粉用粉撲的粉撲鏡盒。

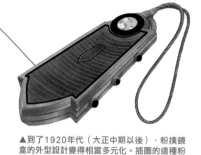

▶粉撲鏡盒甫登場的1910年代，在人前化妝被視為是種忌諱，因而以能握在掌中的小巧款式為主流。1920年代以後出現了越來越多各種充滿巧思的設計，甚至還有可收納唇膏、打火機、捲菸等物品的設計款。

▲到了1920年代（大正中期以後），粉撲鏡盒的外型設計變得相當多元化。插圖的這種粉撲鏡盒便是極富巧思，外型時髦並附有吊繩可做飾品配戴的款式。

✳ 手錶

明治時代後半時期，女用懷錶露在外面的鍊子與編繩成為一種裝飾物品而越發得到重視。1910年代（大正前半時期）之後，世界性的懷錶便被手錶所取代，女性的腕錶（當時日本將手錶稱作「腕卷き」）便被定義為飾品。

✳ 捲菸盒

到了明治時期，捲菸（Hand rolled cigarette）傳入日本，日本人對這時髦文化十分感興趣。不久後，隨著菸草產業的發展，捲菸盒與濾嘴等抽菸用的用品也應運而生，女性也會攜帶時尚的捲菸盒。

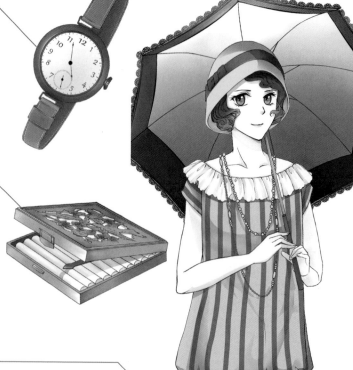

✳ 洋傘

成為晴雨兩用傘的洋傘是在明治３０（1897）年變得普及起來的，也是大正末期登場的摩登女孩必帶的穿搭用品。隨著時代的潮流更替，傘骨根數、蕾絲裝飾、傘柄等部分的設計也會跟著有所改變。

✳ 靴子

女性靴子的重點大多落在時尚度。此處插圖為鹿鳴館時代，特色在於上有多顆鈕釦的女款中跟短靴。自明治末期開始便出現了女學生穿繫帶短靴搭配女袴的固定穿搭組合。

✳ 多重繫帶包鞋

不使用鞋帶、金屬扣、皮繩，只在腳背處留下淺淺一圈鞋面裹住腳尖的包鞋於1920年登上歷史舞台。當時主流的中跟包鞋為腳背處留有更便於行走的多重繫帶款式。

✳ T字繫帶包鞋

隨著包鞋的出現，女性也能體會足上時尚的樂趣。這款包鞋於腳背處做有T字形繫帶設計。由於不僅好穿，足部線條看起來也十分俐落，至今也依然是人氣高漲的包鞋款式。

✳ 手拿包

女款包在明治初年流行一款名為「信玄袋」的手提袋，明治20（1887）年流行千代田袋，其後流行三保袋、四季袋、延命袋、西式提袋、觀戲小提袋、理想袋、乙女袋等手提包。插圖為不附提把的手拿式皮包，備受大正末期出現的摩登女孩所喜愛。

✳ 豆手箱（小手提箱）

手提公文箱前身的手提箱大約是在明治41（1908）年製作出來的。豆手箱屬於外觀窄而厚的類型，根據留下來的照片可以推測應該用於大正至昭和期間。其中也留有摩登女孩拿著豆手箱的留影，由此可見這在當時應該是頗受歡迎的吧！

女性的職業制服

明治時代適合女性從事的職業為護理師與教師，但進入大正時代以後，公車與市內路面電車的車掌、百貨公司店員、餐飲店服務生等職業也紛紛啟用女性員工。被稱為職業女性的她們穿著易於穿脫且便於活動的西服，不僅成了一眾女性憧憬的楷模，更是在推動女學生制服西化一事上發揮了不小的影響力。

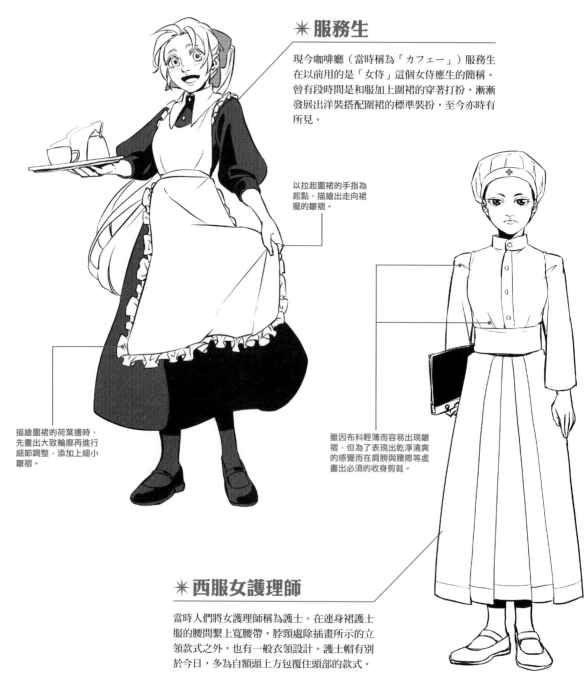

✳ 服務生

現今咖啡廳（當時稱為「カフェー」）服務生在以前用的是「女侍」這個女侍應生的簡稱。曾有段時間是和服加上圍裙的穿著打扮，漸漸發展出洋裝搭配圍裙的標準裝扮，至今亦時有所見。

以拉起圍裙的手指為起點，描繪出走向裙擺的皺褶。

描繪圍裙的荷葉邊時，先畫出大致輪廓再進行細節調整，添加上細小皺褶。

雖因布料輕薄而容易出現皺褶，但為了表現出乾淨清爽的感覺而在肩膀與腰際等處畫出必須的收身剪裁。

✳ 西服女護理師

當時人們將女護理師稱為護士。在連身裙護士服的腰間繫上寬腰帶，脖頸處除插畫所示的立領款式之外，也有一般衣領設計。護士帽有別於今日，多為自額頭上方包覆住頭部的款式。

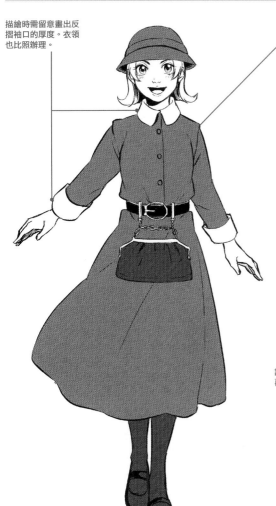

描繪時需留意畫出反摺袖口的厚度。衣領也比照辦理。

✳ 公車的車掌小姐

負責收繳乘車費的公車車掌小姐穿著，以插圖這種連身裙為主，但衣襟部分根據留下來的歷史照片得知也有雙排釦的款式。當然服裝上也會因為公司的不同而在帽子形狀或腰帶出現差異。其中「東京乘合自動車」客運公司於大正9（1920）年2月所聘用，身著白領制服的女車掌親切形象更使其被冠上了「白領姑娘」的稱呼。

請不嫌麻煩地先畫出完整頭部再畫出戴上帽子的模樣。

描繪時留意手肘下方蓬起的蓬袖線條，並在袖子縮口處添上皺褶。

✳ 市內電車的車掌小姐

比公車還早成為市民代步交通工具的東京都電車在大正14（1925）年3月開始錄用身著紅領車掌服裝的「紅領姑娘」，與市內公車競爭的心態昭然若揭。而曾在位於青山的培訓中心接受入職教育，身穿紅領深藍連身裙的她們無疑是東京市民的目光焦點所在。

女學生制服

女學生的制服自明治時代開始便是女袴，西服則是率先作為體育服穿用。穿起來比和服更便於行動的西服隨著各種運動大會的舉辦，成為女學生上學穿著的制式服裝，而水手服也在不久後登上歷史舞台。學校教育引進西式裁縫，提高縫紉機的利用率，女學生制服與職業制服同樣以勢不可擋之勢不斷推進。

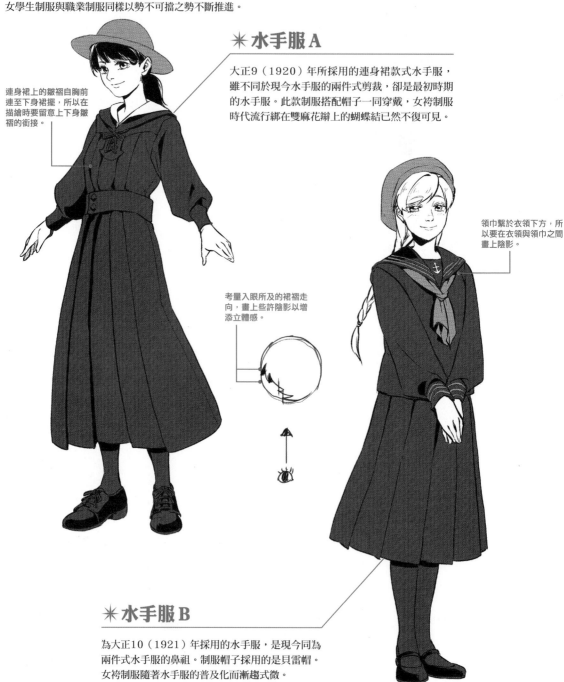

✳ 水手服 A

大正9（1920）年所採用的連身裙款式水手服，雖不同於現今水手服的兩件式剪裁，卻是最初時期的水手服。此款制服搭配帽子一同穿戴，女袴制服時代流行綁在雙麻花辮上的蝴蝶結已然不復可見。

連身裙上的皺褶自胸前連至下身裙擺，所以在描繪時要留意上下身皺褶的銜接。

考量入眼所及的裙褶走向，畫上些許陰影以增添立體感。

領巾繫於衣領下方，所以要在衣領與領巾之間畫上陰影。

✳ 水手服 B

為大正10（1921）年採用的水手服，是現今同為兩件式水手服的鼻祖。制服帽子採用的是貝雷帽。女袴制服隨著水手服的普及化而漸趨式微。

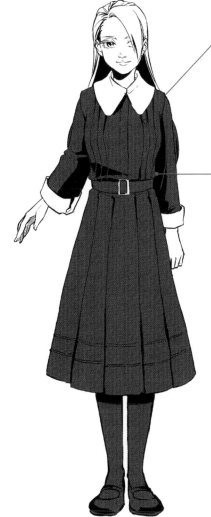

✳ 連身裙款制服

自明治4（1871）年頒布學制以後，女學生便將裙狀女袴當作制服來穿，展開了持續很長一段時間的女袴制服時代。大正8（1919）年初次採用插圖這種連身裙款式西式制服。水手服於翌年登場，後來更是在大正12（1923）年的關東大地震後廢除了不便行動的和服制服，邁入昭和時代以後，女學生制服已然普遍改為西服。

在繫上腰帶所產生的衣服垂皺處畫上皺摺與陰影。

將頭髮整個綁起來的樣子更能表現出運動的氛圍。

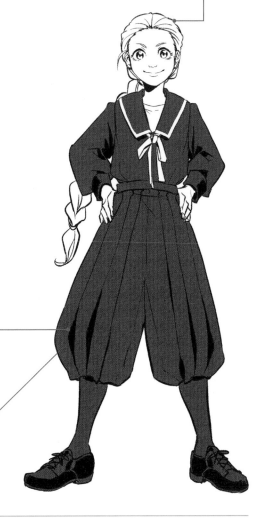

類似袴的燈籠褲會在靠近褲腳處蓬起，而於膝蓋下方收緊，讓裙褶在鼓起形成數道陰影。

✳ 體育服

明治38（1905）年女子高等師範學校井口あくり教授提議將褲管與腰部皆做鬆緊設計的「燈籠褲」運動服作為「女學生運動服」。這是當時還穿著女袴的女學生首次穿到的西服，包含燈籠褲在內的西服得以作為行動方便的運動服引進校園。但礙於當時對女性的保守觀念並不認同女性接受體育課程，燈籠褲是到大正時代才變得普及起來的。

軍隊

被大正時期帝國陸海軍～裁軍時期割裂的日本軍隊。

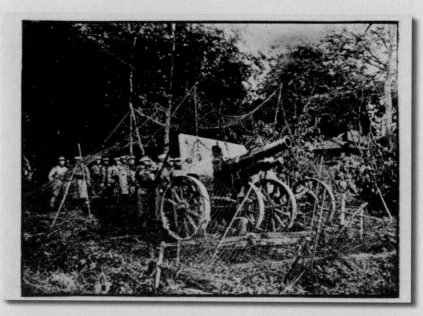

◀大正13（1924）年度的陸軍特別大演習中的重砲部隊。但自大正中後期開始，陸海軍便以裁軍與軍隊近代化為目標。※轉載自國立國會圖書館網站。

在日俄戰爭（明治37～38年／1904～1905年）中戰勝俄羅斯大國的陸海軍，於明治40（1907）年制定了《日本帝國國防方針》。這便是僅憑軍方一己之力就決定了國家整體軍事戰略而備受批評的《帝國國防方針》。儘管此方針的首要假想敵是俄羅斯，但由於俄羅斯艦隊已遭日本海軍殲滅而改將美國列為假想敵。結果就演變成了陸軍以俄羅斯為敵、海軍以美國為敵的目標不一致狀況。而如此一來，為了戰勝各擁強大兵力的陸海軍假想敵就必須要有龐大的軍備才行。

海軍以成立八艘戰艦、八艘巡洋戰艦的「八八艦隊」為主要目標，陸軍則要求平時備有25個師團*、戰時備有50個師團的軍備武力。然而日本國力卻並不足以支撐這種規模的軍隊。

第一次世界大戰（大正3～7年／1914～1918年）後的世界性裁軍中，陸軍便是先在這樣的設想中進行下修，縮小軍事規模進行近代化。其中時任陸軍大臣的宇垣一成一舉裁撤四個師團之舉，更使此裁軍行動冠上了「宇垣軍縮」之名。而海軍方面則是依照華盛頓軍縮會議的結論，限制美英日的主力艦（戰艦等）總噸位比率為5：5：3。

日本政府與國民雖對這樣的裁軍樂見其成，但此番裁軍卻在軍中留下相當大的傷害。遂而導致日後陸海軍一進入昭和時代便圍繞軍備與將來的對戰方式產生激烈的派系爭鬥。

日本在日俄戰爭之後無法預測即將到來的戰爭，在擴與裁減軍備之間不斷左右搖擺，繼而對整個組織造成了莫大傷害。這便是大正時期陸海軍罕為人知的另一面。

*＝約兩萬名規模，由步兵、砲兵、騎兵、工兵、運輸部隊所組成，以軍事行動為基礎單位的部隊。在日本陸軍中被視為戰略單位。

撰文／樋口隆晴

第 8 章

刀劍與槍械
武打姿勢

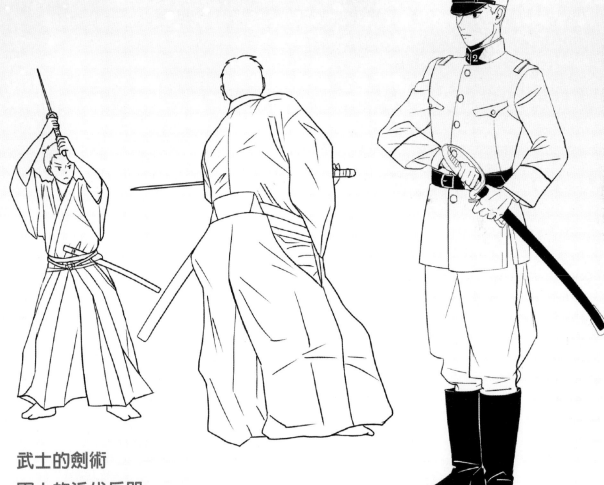

武士的劍術
軍人的近代兵器
還有天馬行空的架空武器

日本刀

人們對日本刀有著各種不同定義，廣義上來說泛指日本的刀劍。日本刀這個稱呼出現於幕末之後，在此之前僅單純稱為「刀」。以玉鋼作為皮鐵（中心材料的外側部分）將較軟的鋼芯部分心鐵（刀心部分）包覆起來的獨特鍛造手法，製作出鋒利度高、刀刃部分又經燒入處理形成深具造型美感刃文的日本刀，堪稱既是武器又是美術品的稀有存在。現今為保留日本刀的鍛造技術而有條件地許可鍛鑄製造。

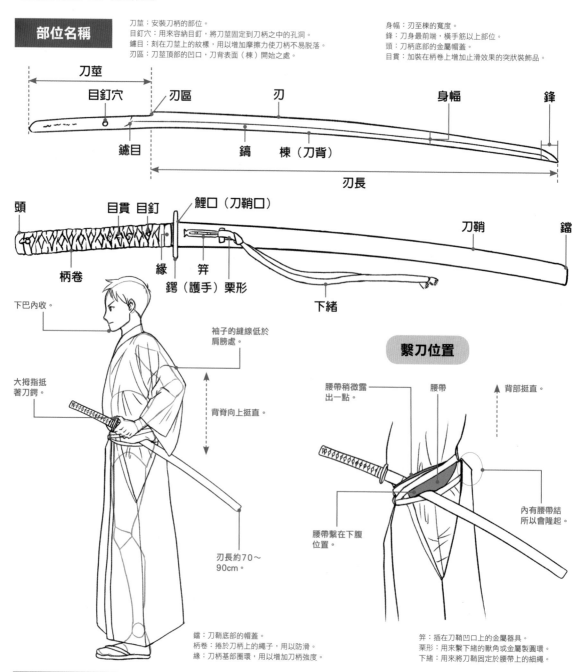

部位名稱

刀莖：安裝刀柄的部位。
目釘穴：用來容納目釘，將刀莖固定到刀柄之中的孔洞。
鑢目：刻在刀莖上的紋樣，用以增加摩擦力使刀柄不易脫落。
刃區：刀莖頂部的凹口，刀背表面（棟）開始之處。

身幅：刃至棟的寬度。
鋒：刀身最前端，橫手筋以上部位。
頭：刀柄底部的金屬帽蓋。
目貫：加裝在柄卷上增加止滑效果的突狀裝飾品。

刀莖
目釘穴
刃區
刃
身幅
鋒
鑢目
鎬
棟（刀背）
刃長

頭
目貫　目釘
鯉口（刀鞘口）
刀鞘
鐺
柄卷
緣
笄
鍔（護手）栗形
下緒

下巴內收。
袖子的縫線低於肩膀處。
大拇指抵著刀鍔。
背脊向上挺直。
刃長約70～90cm。

繫刀位置

腰帶稍微露出一點。
腰帶
背部挺直。
腰帶繫在下腹位置。
內有腰帶結所以會隆起。

鐺：刀鞘底部的帽蓋。
柄卷：捲於刀柄上的繩子，用以防滑。
緣：刀柄基部圍環，用以增加刀柄強度。

笄：插在刀鞘凹口上的金屬器具。
栗形：用來繫下緒的歇角或金屬製圓環。
下緒：用來將刀鞘固定於腰帶上的細繩。

描繪日本刀

描繪日本刀的刀刃部位之時，須留意要帶上一些弧度而非完全筆直。刀身弧度的終點會因刀而異，但絕大多數都落在接近刀尖之處。以自刀柄處開始形成一個弧度的感覺去描繪，就會顯得十分自然。接著再細部描繪鎬、橫手筋的線條，或者進行色調、彩色處理即可。柄卷則是在理解結構以後勾勒輪廓。由於以菱形勾勒輪廓容易導致變形，故而以「×」來勾勒線條會更為漂亮。

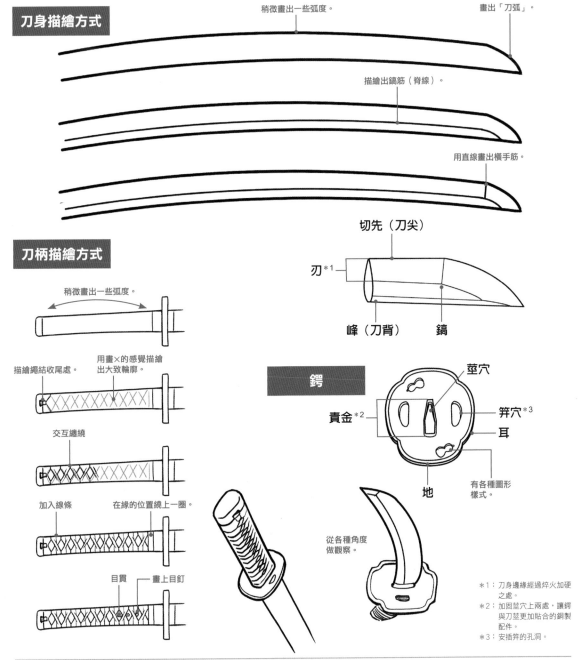

刀身描繪方式

稍微畫出一些弧度。

畫出「刀弧」。

描繪出鎬筋（脊線）。

用直線畫出橫手筋。

切先（刀尖）

刃*1

峰（刀背）　　鎬

刀柄描繪方式

稍微畫出一些弧度。

描繪繩結收尾處。

用畫×的感覺描繪出大致輪廓。

交互纏繞

加入線條

在線的位置繞上一圈。

目貫　　畫上目釘

鍔

莖穴

責金*2

笄穴*3

耳

地

有各種圖形樣式。

從各種角度做觀察。

*1：刀身邊緣經過焠火加硬之處。
*2：加固莖穴上兩處，讓鍔與刀莖更加貼合的銅製配件。
*3：安插笄的孔洞。

第8章　武器

119

握刀姿勢①

身體前傾為ＮＧ姿勢。從握刀狀態開始，描繪出手腕打直並挺直身體與對手形成交戰距離的姿態。背脊挺直、下巴內收，手握刀柄貼近身體，刀柄頭與身體之間留出一個拳頭大小的空隙。以雙手虎口對準刀柄中央的方式握刀，且拇指不交疊其他手指。摹繪出以右手順勢握刀，左手無名指與小指部位出力，利用該反作用力上下揮動刀尖的人物形象。

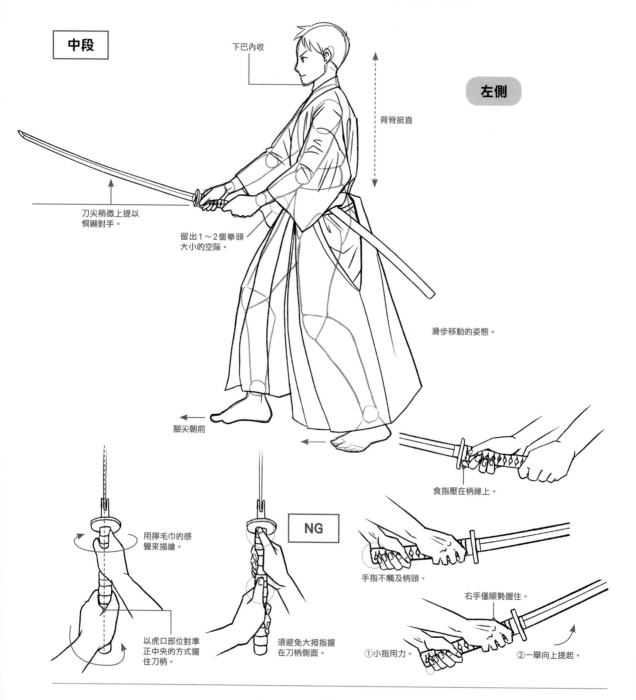

中段

下巴內收

左側

背脊挺直

刀尖稍微上提以恫嚇對手。

留出1～2個拳頭大小的空隙。

滑步移動的姿態。

腳尖朝前

食指壓在柄緣上。

用擰毛巾的感覺來描繪。

NG

手指不觸及柄頭。

以虎口部位對準正中央的方式握住刀柄。

須避免大拇指握在刀柄側面。

右手僅順勢握住。

①小指用力。

②一舉向上提起。

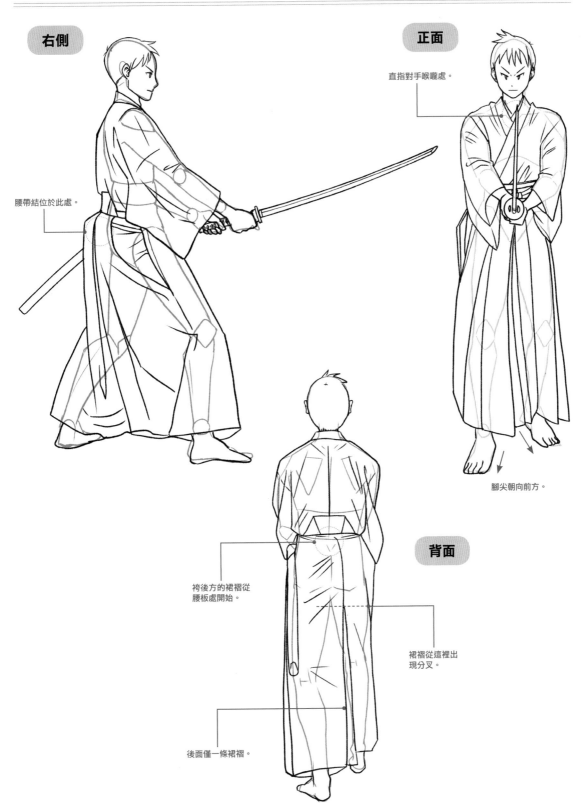

直指對手喉嚨處。

腰帶結位於此處。

背面

袴後方的裙褶從
腰板處開始。

裙褶從這裡出
現分叉。

後面僅一條裙褶。

腳尖朝向前方。

第8章 武器

握刀姿勢②

下段

視線落在對手身上。←

刀身擺得比中段低。

刀尖與地面平行。

上段

高於視線。

刀尖不朝下。

視線落在正前方。←

身體不往前傾。

脇構

下收至從正面看不到刀刃。

身體在面向前方的狀態下轉動上半身。

身體和刀之間留有距離。

肩膀不用力。

八相之構

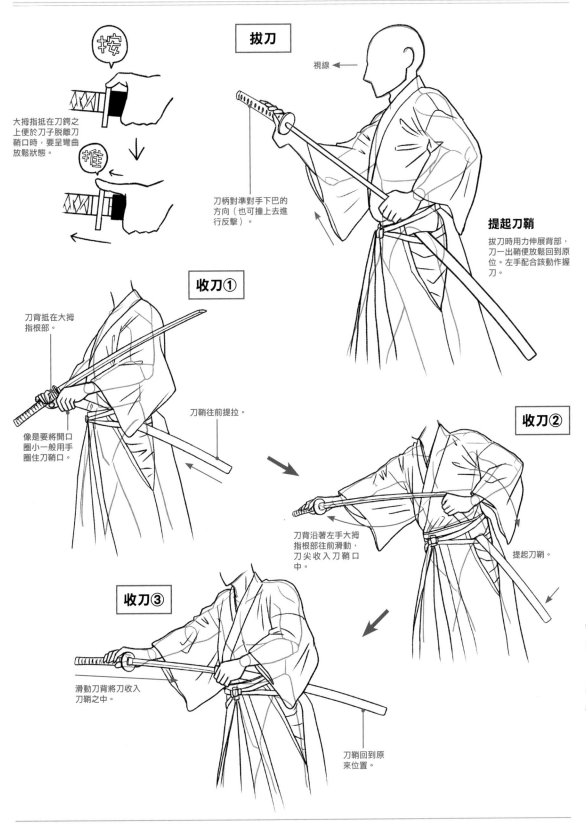

按

推

大拇指抵在刀鍔之上便於刀子脫離刀鞘口時，要呈彎曲放鬆狀態。

拔刀

視線 ←

刀柄對準對手下巴的方向（也可撞上去進行反擊）。

提起刀鞘

拔刀時用力伸展背部，刀一出鞘便放鬆回到原位。左手配合該動作握刀。

收刀①

刀背抵在大拇指根部。

像是要將開口圈小一般用手圈住刀鞘口。

刀鞘往前提拉。

收刀②

刀背沿著左手大拇指根部往前滑動，刀尖收入刀鞘口中。

提起刀鞘。

收刀③

滑動刀背將刀收入刀鞘之中。

刀鞘回到原來位置。

斬擊姿勢

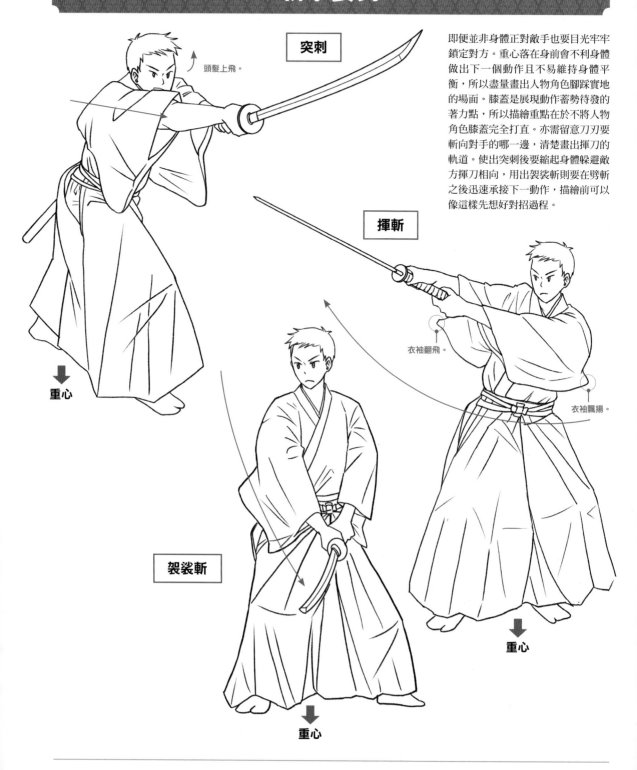

突刺

頭髮上飛。

重心

即便並非身體正對敵手也要目光牢牢鎖定對方。重心落在身前會不利身體做出下一個動作且不易維持身體平衡，所以盡量畫出人物角色腳踩實地的場面。膝蓋是展現動作蓄勢待發的著力點，所以描繪重點在於不將人物角色膝蓋完全打直。亦需留意刀刃要斬向對手的哪一邊，清楚畫出揮刀的軌道。使出突刺後要縮起身體躲避敵方揮刀相向，用出裂裟斬則要在劈斬之後迅速承接下一動作，描繪前可以像這樣先想好對招過程。

揮斬

衣袖翻飛。

衣袖飄揚。

重心

裂裟斬

重心

舉刀劈砍

衣袖隨之飛舞。

飛撲而去

重心

拔刀揮斬姿勢。

壓低身體重心。

拔刀揮斬

重心

對峙姿勢

對峙的姿勢①

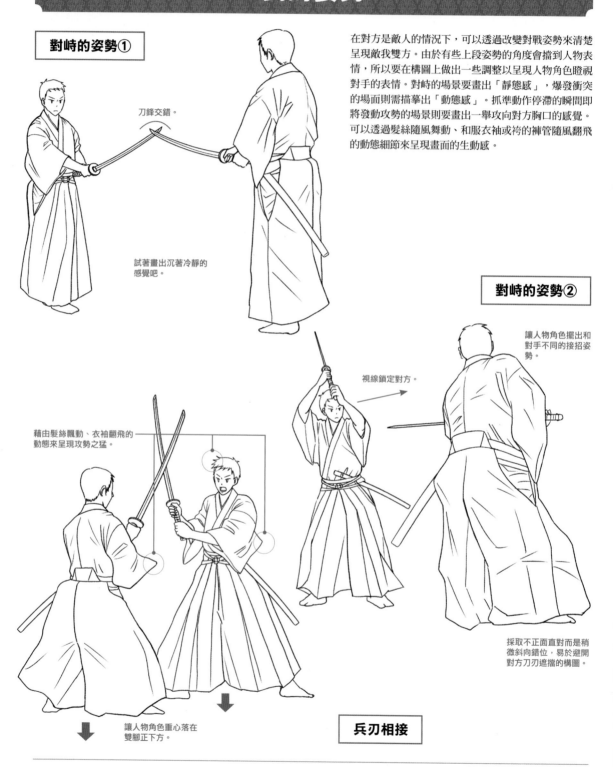

刀鋒交錯。

試著畫出沉著冷靜的感覺吧。

在對方是敵人的情況下，可以透過改變對戰姿勢來清楚呈現敵我雙方。由於有些上段姿勢的角度會擋到人物表情，所以要在構圖上做出一些調整以呈現人物角色瞪視對手的表情。對峙的場景要畫出「靜態感」，爆發衝突的場面則需描摹出「動態感」。抓準動作停滯的瞬間即將發動攻勢的場景則要畫出一舉攻向對方胸口的感覺。可以透過髮絲隨風舞動、和服衣袖或袴的褲管隨風翻飛的動態細節來呈現畫面的生動感。

對峙的姿勢②

讓人物角色擺出和對手不同的接招姿勢。

視線鎖定對方。

藉由髮絲飄動、衣袖翻飛的動態來呈現攻勢之猛。

採取不正面直對而是稍微斜向錯位，易於避開對方刀刃遮擋的構圖。

讓人物角色重心落在雙腳正下方。

兵刃相接

126

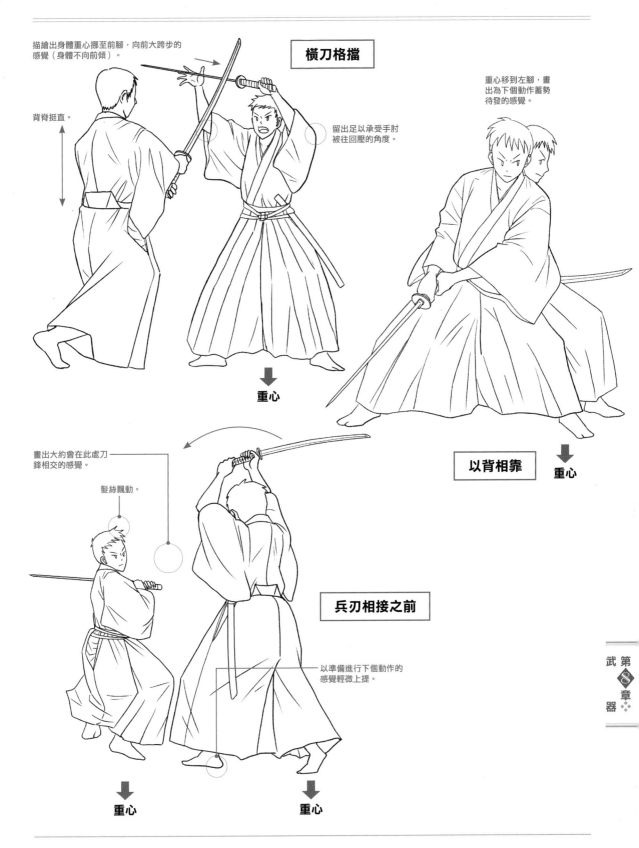

描繪出身體重心挪至前腳，向前大跨步的感覺（身體不向前傾）。

横刀格擋

背脊挺直。

重心移到左腳，畫出為下個動作蓄勢待發的感覺。

留出足以承受手肘被往回壓的角度。

↓
重心

畫出大約會在此處刀鋒相交的感覺。

髮絲飄動。

兵刃相接之前

以背相靠

↓
重心

以準備進行下個動作的感覺輕微上提。

↓
重心

↓
重心

軍刀

軍刀（Sabre）是一種軍隊制式化的軍備用刀，直至20世紀為各國將校與奇兵，甚至是部分上級下士官所用裝備。日本陸軍最初使用的是西式的單手握柄刀，但明治19（1886）年誕生出刀身為日本刀而外觀刀飾為西式的雙手握柄佩刀。此外，日軍將校的軍刀為將校私人所有物品，○○式的命名終歸只是外觀上的區別基準。此處插圖為明治19年式軍刀。

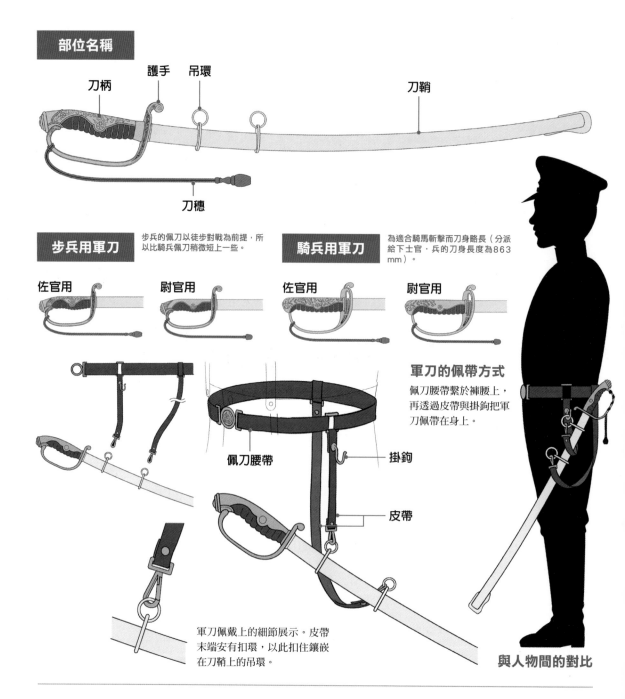

部位名稱

刀柄　護手　吊環　刀鞘　刀穗

步兵用軍刀

步兵的佩刀以徒步對戰為前提，所以比騎兵佩刀稍微短上一些。

佐官用　尉官用

騎兵用軍刀

為適合騎馬斬擊而刀身略長（分派給下士官，兵的刀身長度為863mm）。

佐官用　尉官用

軍刀的佩帶方式

佩刀腰帶繫於褲腰上，再透過皮帶與掛鉤把軍刀佩帶在身上。

佩刀腰帶　掛鉤　皮帶

軍刀佩戴上的細節展示。皮帶末端安有扣環，以此扣住鑲嵌在刀鞘上的吊環。

與人物間的對比

基本姿勢

軍刀一般為刀刃朝下佩帶，但拔刀時要將刀刃朝上。基本上與劍道相同，劍尖直指敵人，而後再使出劍招。而要是上段招式揮動姿勢過大（大上段），身體就會處於無防備狀態。

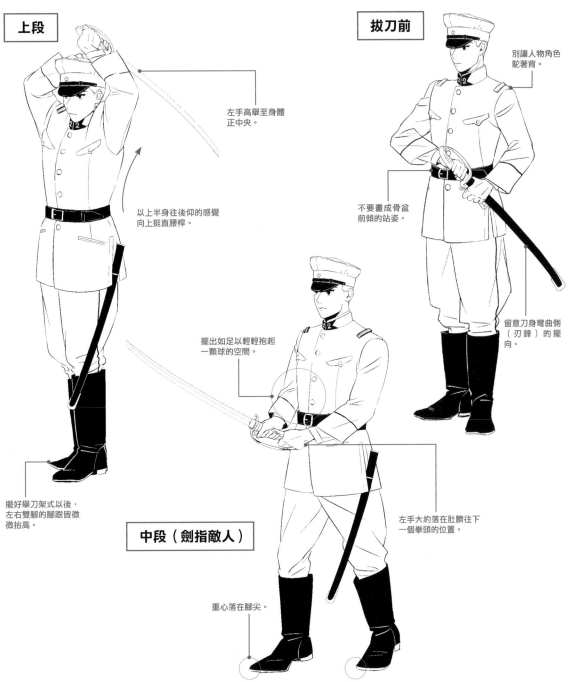

上段

左手高舉至身體正中央。

以上半身往後仰的感覺向上挺直腰桿。

擺好舉刀架式以後，左右雙腳的腳跟皆微微抬高。

拔刀前

別讓人物角色駝著背。

不要畫成骨盆前傾的站姿。

留意刀身彎曲側（刃鋒）的擺向。

中段（劍指敵人）

擺出如足以輕輕抱起一顆球的空間。

左手大約落在肚臍往下一個拳頭的位置。

重心落在腳尖。

軍刀術

陸軍在研究步兵戰技與教育的戶山學校也研習過軍刀的操法。於明治27（1894）年編練出單手軍刀術、大正4（1915）年編練出雙手軍刀術。插圖以此基準繪製完成。

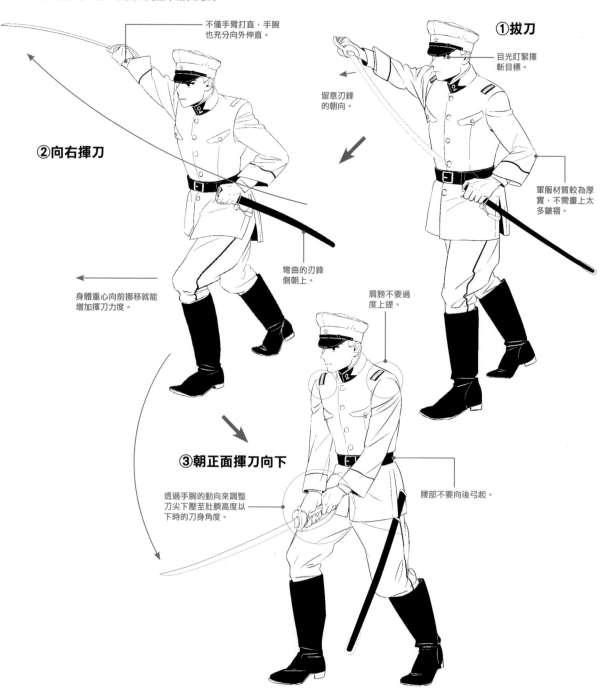

不僅手臂打直，手腕也充分向外伸直。

留意刃鋒的朝向。

① 拔刀

目光盯緊揮斬目標。

② 向右揮刀

軍服材質較為厚實，不需畫上太多皺褶。

彎曲的刃鋒側朝上。

身體重心向前挪移就能增加揮刀力度。

肩膀不要過度上提。

③ 朝正面揮刀向下

透過手腕的動向來調整刀尖下壓至肚臍高度以下時的刀身角度。

腰部不要向後弓起。

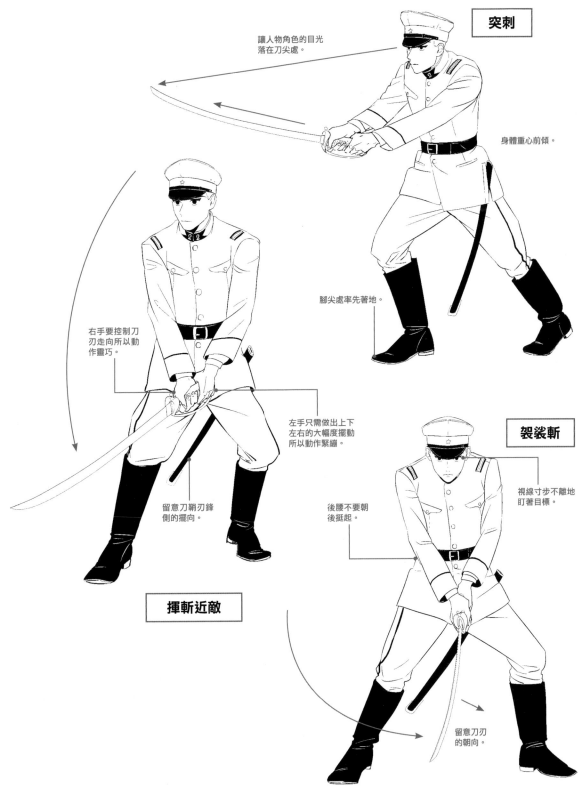

讓人物角色的目光
落在刀尖處。

身體重心前傾。

腳尖處率先著地。

右手要控制刀
刃走向所以動
作靈巧。

左手只需做出上下
左右的大幅度擺動
所以動作緊繃。

留意刀鞘刃鋒
側的擺向。

袈裟斬

視線寸步不離地
盯著目標。

後腰不要朝
後挺起。

揮斬近敵

留意刀刃
的朝向。

武　第
　◇　8
器　章　◇

131

手槍

日本陸軍中，手槍為將校與佩有軍刀的上級下士官的裝備。日本陸軍的手槍初期以史密斯威森3型轉輪手槍為制式手槍，明治26（1893）年改為以俄羅斯納干M1878轉輪手槍為原型的日本國產制式「二六式手槍」。雖因手槍同屬將校私人物品而配備各式手槍，但明治後半開始以約翰・白朗寧與柯爾特等自動手槍較受歡迎，日本甚至還生產出了仿製槍械。

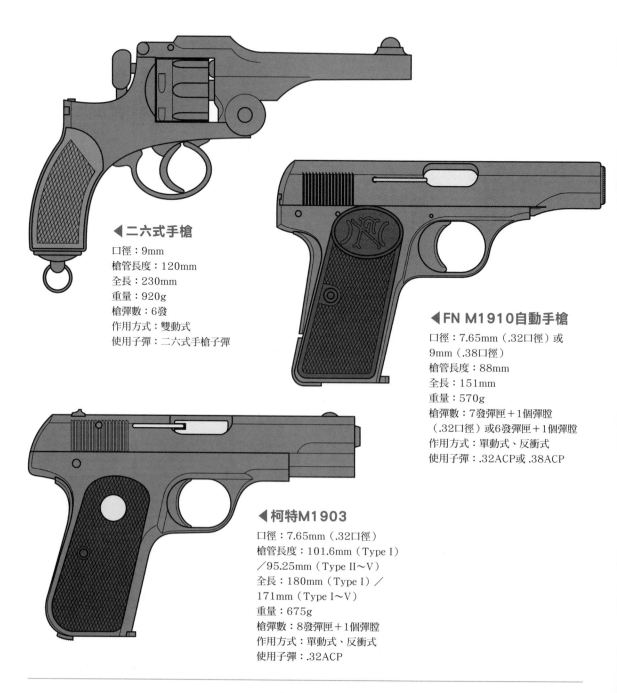

◀二六式手槍

口徑：9mm
槍管長度：120mm
全長：230mm
重量：920g
槍彈數：6發
作用方式：雙動式
使用子彈：二六式手槍子彈

◀FN M1910自動手槍

口徑：7.65mm（.32口徑）或
9mm（.38口徑）
槍管長度：88mm
全長：151mm
重量：570g
槍彈數：7發彈匣＋1個彈膛
（.32口徑）或6發彈匣＋1個彈膛
作用方式：單動式、反衝式
使用子彈：.32ACP或 .38ACP

◀柯特M1903

口徑：7.65mm（.32口徑）
槍管長度：101.6mm（Type I）
／95.25mm（Type II〜V）
全長：180mm（Type I）／
171mm（Type I〜V）
重量：675g
槍彈數：8發彈匣＋1個彈膛
作用方式：單動式、反衝式
使用子彈：.32ACP

射擊姿勢（FN M1910自動手槍）

拿著手槍的右手筆直對準目標。目光看向手槍尾端的照門與槍口上的準星，然後對準目標。

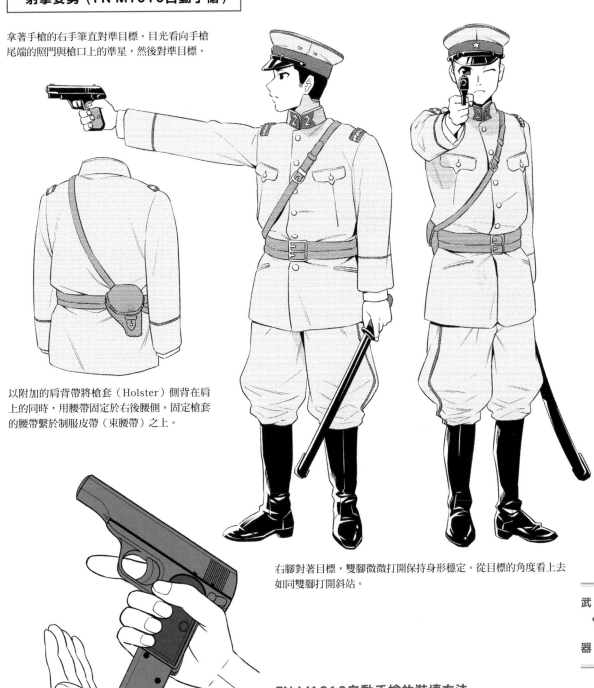

以附加的肩背帶將槍套（Holster）側背在肩上的同時，用腰帶固定於右後腰側。固定槍套的腰帶繫於制服皮帶（束腰帶）之上。

右腳對著目標，雙腳微微打開保持身形穩定。從目標的角度看上去如同雙腳打開斜站。

FN M1910自動手槍的裝填方法

包含FN M1910在內的自動手槍（Automatic pistol）子彈都是裝在彈匣裡面。可在子彈打完以後直接交換彈匣，但拆卸方法會依槍枝而有所不同。彈匣通常都是以左手推入卡榫。

武器 第8章

步槍

直到實用的輕機槍登場出現，並且有了與之相稱的戰術，1930年代之前步兵的主要武器都是來福槍（步槍）。日本陸軍將明治30（1897）年技術研發成功的手動槍機步槍（三十年式步槍）投入日俄戰爭，而後於明治38（1905）年完成的改良款便可謂是日本陸軍代名詞的三八式步槍。

三八式步槍

口徑：6.5mm
槍管長度：767mm
全長：1,276mm（裝上刺刀後1,663mm）

重量：3.730g（裝上刺刀後4,100g）
槍彈數：5發
作用方式：手動槍機

最大射程：2,400m
有效射程：460m
使用子彈：三八式步槍子彈

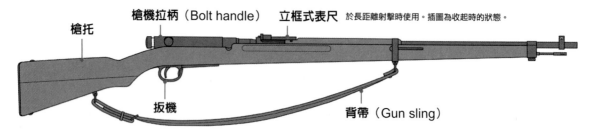

槍機拉柄（Bolt handle）

立框式表尺 於長距離射擊時使用。插圖為收起時的狀態。

槍托

扳機

背帶（Gun sling）

操作方法

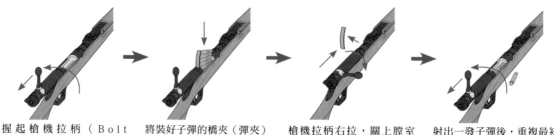

握起槍機拉柄（Bolt handle）拉向身前（拉柄後拉露出膛室）。

將裝好子彈的橋夾（彈夾）填裝上膛。

槍機拉柄右拉，關上膛室（此時彈夾會向外彈出）。完成射擊準備。

射出一發子彈後，重複最初拉動槍機拉柄的動作，彈出已擊發的彈殼。

兵用皮帶

皮帶上面附有子彈盒與刺刀。一套子彈盒分別有兩個5發為一組的30發子彈前盒，以及一個裝有60發子彈與簡單裝備的後盒。每名士兵持有120發步槍子彈。

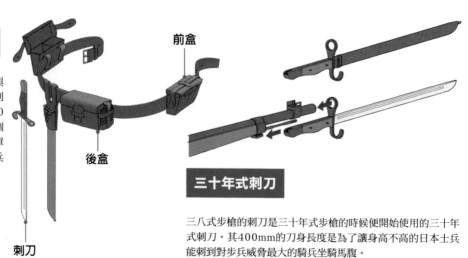

前盒

後盒

刺刀

三十年式刺刀

三八式步槍的刺刀是三十年式步槍的時候便開始使用的三十年式刺刀。其400mm的刀身長度是為了讓身高不高的日本士兵能刺到對步兵威脅最大的騎兵坐騎馬腹。

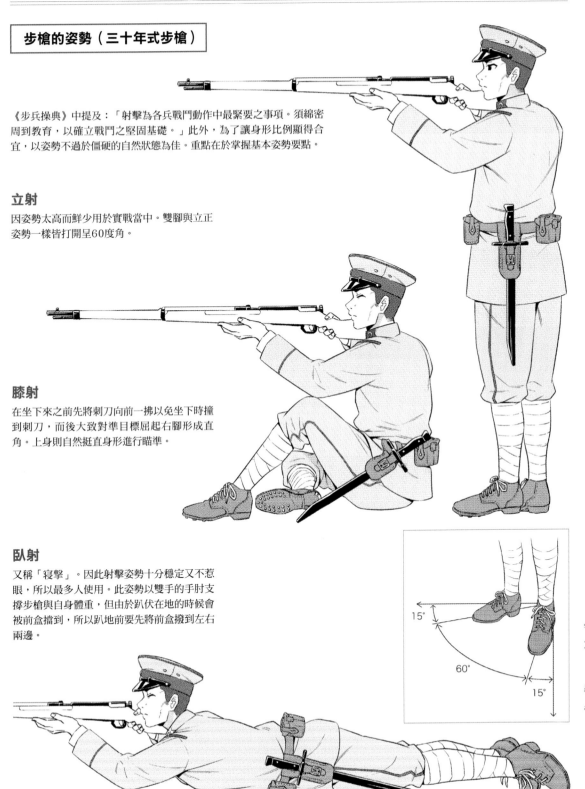

步槍的姿勢（三十年式步槍）

《步兵操典》中提及：「射擊為各兵戰鬥動作中最緊要之事項。須綿密周到教育，以確立戰鬥之堅固基礎。」此外，為了讓身形比例顯得合宜，以姿勢不過於僵硬的自然狀態為佳。重點在於掌握基本姿勢要點。

立射

因姿勢太高而鮮少用於實戰當中。雙腳與立正姿勢一樣皆打開呈60度角。

膝射

在坐下來之前先將刺刀向前一拂以免坐下時撞到刺刀，而後大致對準目標屈起右腳形成直角。上身則自然挺直身形進行瞄準。

臥射

又稱「寢擊」。因此射擊姿勢十分穩定又不惹眼，所以最多人使用。此姿勢以雙手的手肘支撐步槍與自身體重，但由於趴伏在地的時候會被前盒擋到，所以趴地前要先將前盒撥到左右兩邊。

架空武器（西方幻想風格）

在此考察了幾項任憑想像力自由發揮，大膽而天馬行空的武器。首先試著將中世紀歐洲曾用過的武器加上一些和風元素。他們可能是熟練使用江戶時期傳入日本的武器而發展出來的武裝組織。也有可能是即使身處文明開化之世，依舊揮舞著先祖傳下來的奇怪武器，在暗世裡戰鬥……

✳ 刀劍與盾

日本雖有盾牌的存在，但因為武器多以雙手握的單刀或長刀（薙刀）為主流，所以盾牌大多也都是豎立在地面阻擋箭矢或子彈的大盾。相較於此，西方使用的則是一種以輕便柔韌的皮革或木頭加上金屬進行補強的盾牌。他們所採取的是一種以盾牌承受對手的持劍攻擊，再趁對手劍刃卡在盾牌裡動彈不得之際加以反擊的戰術。若是一對一的白刃戰（刀械格鬥）就能發揮出很好的對戰效果。

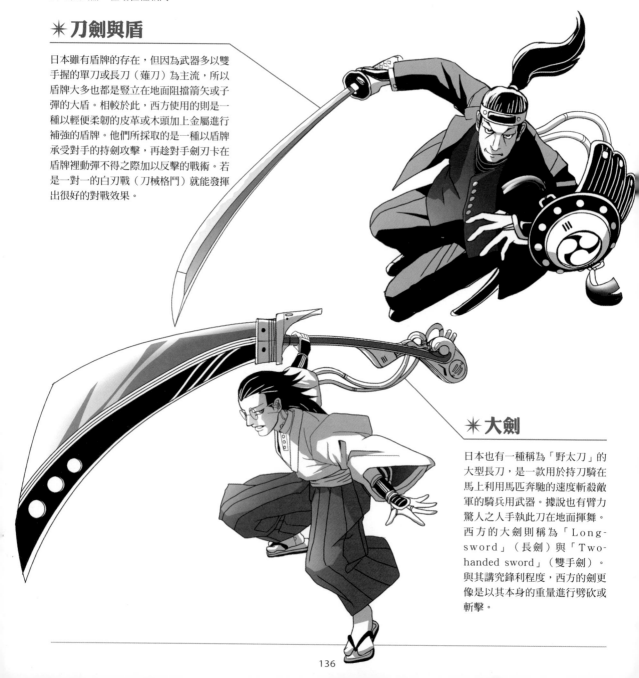

✳ 大劍

日本也有一種稱為「野太刀」的大型長刀，是一款用於持刀騎在馬上利用馬匹奔馳的速度斬殺敵軍的騎兵用武器。據說也有臂力驚人之人手執此刀在地面揮舞。西方的大劍則稱為「Long-sword」（長劍）與「Two-handed sword」（雙手劍）。與其講究鋒利程度，西方的劍更像是以其本身的重量進行劈砍或斬擊。

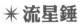

✳ 流星錘

以鎖鏈將手持棍與帶有突刺的鐵球連在一起的擲拋型軟兵器。帶刺鐵球因其外型酷似閃爍星光而被稱為「晨星」（Morning star）。甩動時帶出的離心力與鐵球本身的重量，再加上分布於表面的銳利突刺能帶來破壞力驚人的一擊。流星錘可說是一種必須要有足夠的臂力和相當高超的技巧才能揮舞得如臂使指的武器。

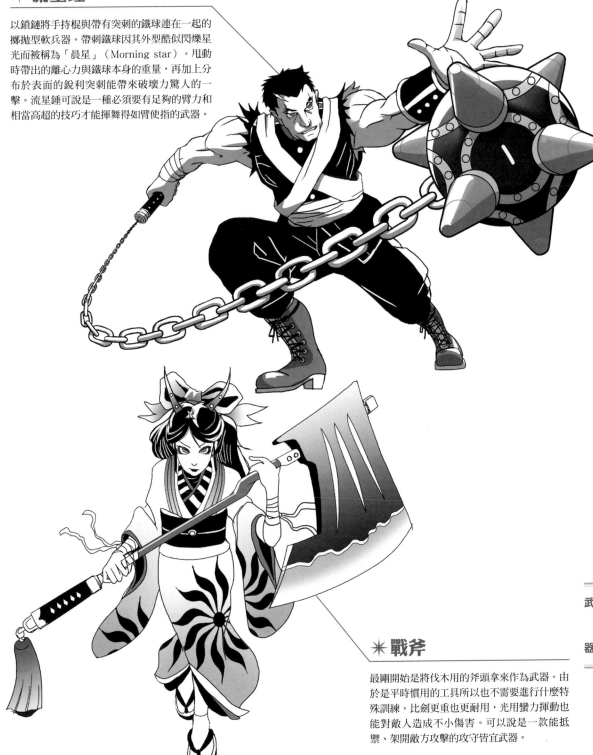

✳ 戰斧

最剛開始是將伐木用的斧頭拿來作為武器。由於是平時慣用的工具所以也不需要進行什麼特殊訓練。比劍更重也更耐用，光用蠻力揮動也能對敵人造成不小傷害。可以說是一款能抵禦、架開敵方攻擊的攻守皆宜武器。

架空武器（蒸汽龐克風格）

此處介紹的武器皆出自編輯部的創作。非真實存在之物。

「蒸汽龐克」是一種描寫工業革命時代的科技完成獨自進化的「另一個世界」的科幻主題。這個主題仿效以人體結合機械為主題的「賽博龐克」，自1980年代誕生至今已博得歷久不衰的愛好者擁戴。蒸汽龐克正如其名，登場的是以蒸汽機械為中心的懷舊樣式精密器械，在日本則是以明治‧大正時代為舞台。

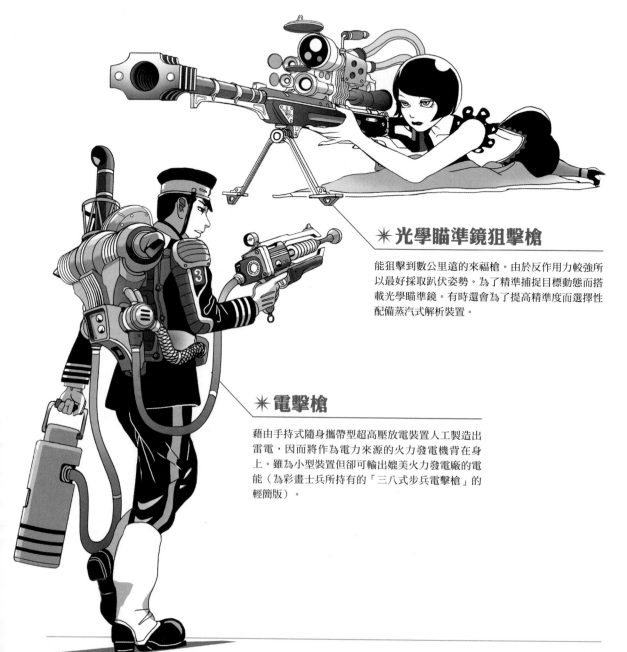

✳ 光學瞄準鏡狙擊槍

能狙擊到數公里遠的來福槍。由於反作用力較強所以最好採取趴伏姿勢。為了精準捕捉目標動態而搭載光學瞄準鏡。有時還會為了提高精準度而選擇性配備蒸汽式解析裝置。

✳ 電擊槍

藉由手持式隨身攜帶型超高壓放電裝置人工製造出雷電，因而將作為電力來源的火力發電機背在身上。雖為小型裝置但卻可輸出媲美火力發電廠的電能（為彩畫士兵所持有的「三八式步兵電擊槍」的輕簡版）。

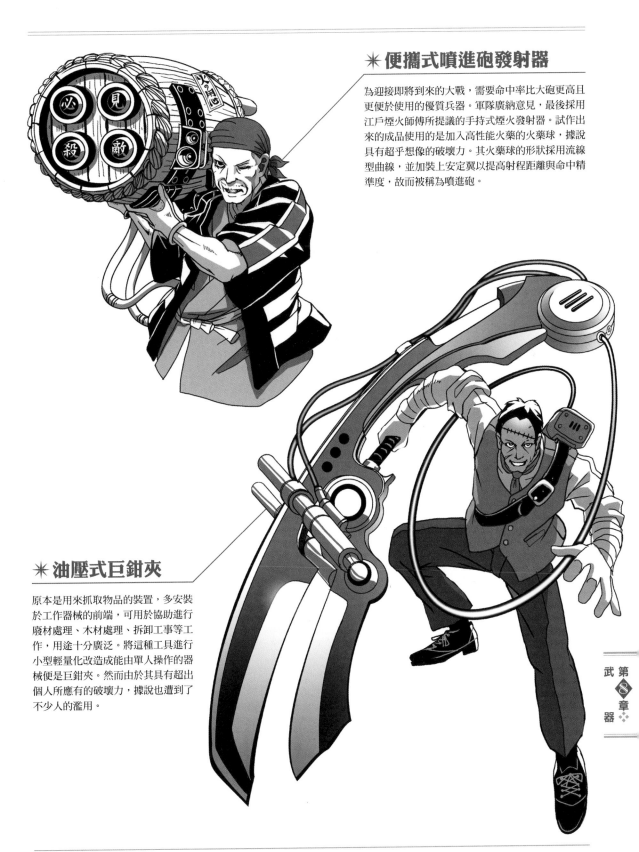

✳ 便攜式噴進砲發射器

為迎接即將到來的大戰，需要命中率比大砲更高且更便於使用的優質兵器。軍隊廣納意見，最後採用江戶煙火師傅所提議的手持式煙火發射器。試作出來的成品使用的是加入高性能火藥的火藥球，據說具有超乎想像的破壞力。其火藥球的形狀採用流線型曲線，並加裝上安定翼以提高射程距離與命中精準度，故而被稱為噴進砲。

✳ 油壓式巨鉗夾

原本是用來抓取物品的裝置，多安裝於工作器械的前端，可用於協助進行廢材處理、木材處理、拆卸工事等工作，用途十分廣泛。將這種工具進行小型輕量化改造成能由單人操作的器械便是巨鉗夾。然而由於其具有超出個人所應有的破壞力，據說也遭到了不少人的濫用。

武器 第8章

電影與娛樂

因新技術而充滿可能性的多元娛樂。

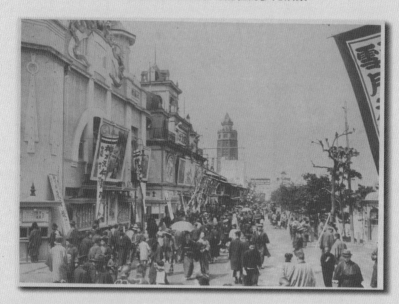

◀熱鬧的淺草六區。能看到淺雲閣（淺草十二階）。都市地區在明治末期至大正時期之間誕生了十分多樣化的大眾娛樂。※轉載自國立國會圖書館網站。

　　就娛樂內容的角度上來看，從明治末期至大正時代，再到昭和初期的娛樂項目，幾乎齊聚目前的電視與網際網路當中。其中當然不乏有些娛樂項目最早可以追溯至江戶時代，然而這些古典技藝被人們經由各種形式重新賦予迎合「新時代」的面貌也是不容否認的事實。

　　明治19（1886）年展開的戲劇改良運動*1隨著傳統歌舞伎的推陳出新，以川上音二郎為中心的新派創造出了有別於古典歌舞伎的大眾娛樂戲劇。此外，明治44（1911）年建設的帝國劇場也令歌劇、芭蕾、莎士比亞的戲劇廣為日本人所知曉。

　　而將這些娛樂帶給社會大眾的正是「新技術」。在印刷、通訊・運輸技術的發展下，新聞與小說等知識性娛樂得以普及，到了大正時代便發展成綜合雜誌或娛樂雜誌。明治20（1887）年《中央公論》創刊，至大正時代亦有《改造》、《文藝春秋》、《キング》（king）創刊。另一方面，明治10（1877）年美國所發明的黑膠唱片（電木唱片）催生出了流行歌曲*2，而明治26（1893）年法國盧米埃兄弟所發明的電影放映機，更可謂是大正時期的娛樂之王，不論是國外電影還是日本自製電影都會在電影院上映。日本全國的電影院數量在大正10（1921）年為470間，進入昭和時代的昭和元（1926）年已增加至1,057間，並於前年開始了電臺廣播。當時間稍微往前推進來到昭和14（1939）年的階段，日本全國各地已有逾400萬家廣播電臺。娛樂普及的背後有著明治至大正時期各種新技術的支持。

＊1＝以身為作家與政治家的福地櫻痴為中心。
＊2＝以新派演員松井須磨子所演唱的〈カチューシャの唄〉尤為知名。

撰文／樋口隆晴

封面&彩畫
繪製過程

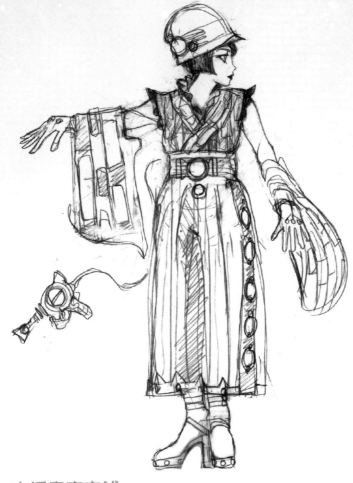

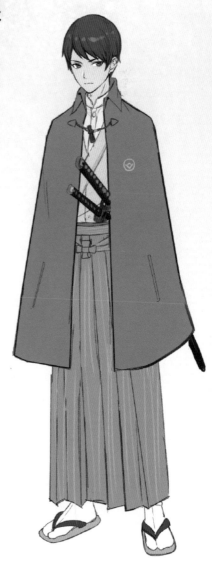

由插畫家自述

繪製過程與明治大正圖繪改良

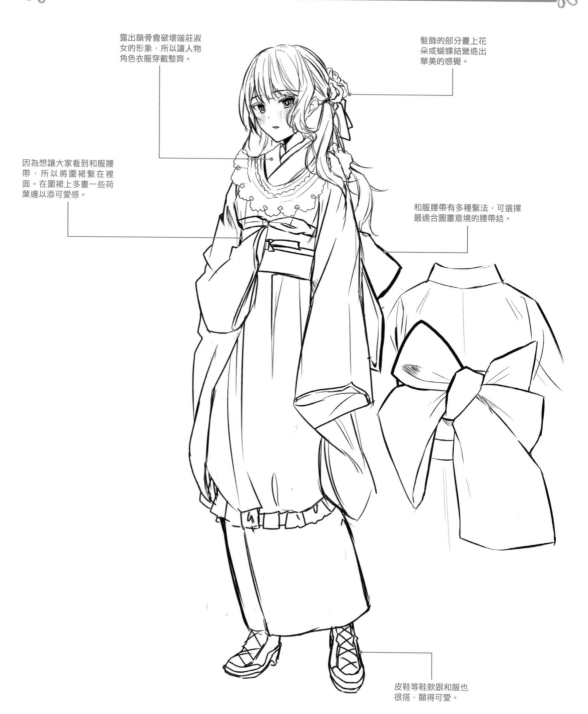

露出鎖骨會破壞端莊淑女的形象，所以讓人物角色衣服穿戴整齊。

髮飾的部分畫上花朵或蝴蝶結營造出華美的感覺。

因為想讓大家看到和服腰帶，所以將圍裙繫在裡面。在圍裙上多畫一些荷葉邊以添可愛感。

和服腰帶有多種繫法，可選擇最適合圖畫意境的腰帶結。

皮鞋等鞋款跟和服也很搭，顯得可愛。

描繪插圖前先在心中構思出故事背景，而後再進行人物形象設計。此幅彩圖主題為「狐狸的新娘」的故事情節，以女孩所傾慕的男小說家，以及訂下婚事已有未婚夫但卻傾心男小說家的女孩二人為主角。男小說家的服裝並不特別進行改良，而是在女孩身上加上帶有荷葉邊的圍裙增加些許華美之感。

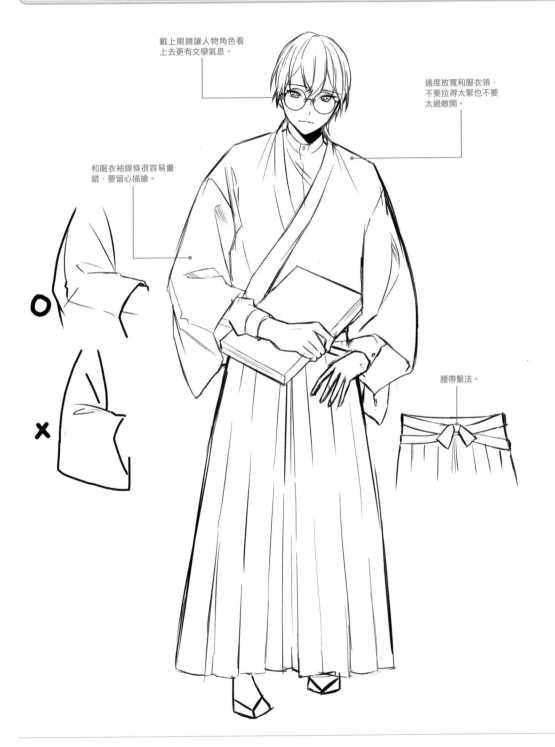

戴上眼鏡讓人物角色看上去更有文學氣息。

適度放寬和服衣領，不要拉得太緊也不要太過敞開。

和服衣袖線條很容易畫錯，要留心描繪。

腰帶繫法。

MAKING OF GRAVURE
―― 彩圖繪製過程 ――

①

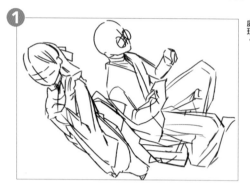

先在腦中整理好整幅插圖的意象，決定出人物角色的站位。在此先簡單勾勒大致輪廓，衣服與髮型等細節部分則留待下個步驟再行處理。

②

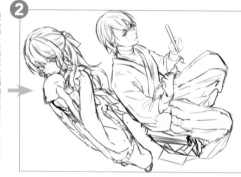

進行人物角色的細節刻劃。實描繪出衣服皺褶與人物表情。於打草稿階段確認整體氛圍，在進入線稿階段之前邊畫邊確認整體氛圍。

③

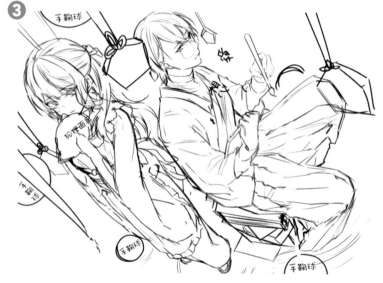

手鞠球

狐狸面

手鞠球

手鞠球

配合人物角色描繪出營造插圖整體氛圍的重要背景底稿。這次我所繪製的插畫主題是「狐狸的新娘」。男人是女孩傾慕的小說家，女孩卻另有婚約又傾心於男人……。在這樣簡單的事故背景構思下，為了同時表現出女孩的憂傷與男人恬靜的溫柔之情，在背景上選用色調明亮的手鞠球（代表女孩的淚珠）、腳邊的水面漣漪、繪馬。

④

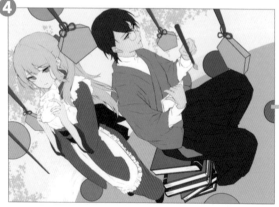

畫成線稿並塗上底色。先在此處定好整體色調。因為用到的顏色較多，所以在上色時特別留意不破壞整體色調平衡。

⑤

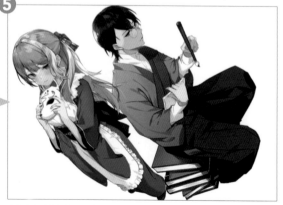

人物上色時依部位分成皮膚、頭髮、衣服的圖層來上色，而後製作出底色圖層的剪裁遮色片描繪陰影。基本上各部位皆僅繪製兩張圖層。

⑥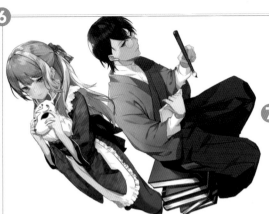

作業環境：Windows 10 HOME　　Intel Core i7-9700

使用軟體：CLIP STUDIO PAINT EX

輸入裝置：Wacom Cintiq 13HD

⑦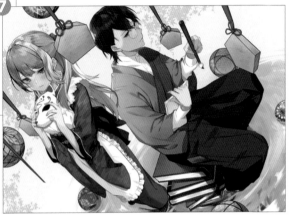

人物上色圖層以圖層資料夾進行彙整，在圖層資料夾追加一個剪裁遮色片，以疊加效果添加少許光源。再接著追加眼瞳裡的光點與細髮絲。

進行背景上色作業時，一邊留意不讓水面顏色過於混濁，一邊調整上色避免色調過亮。使用圖像描繪手鞠球等物的紋理時，要再配合自行加工修改，並謹記不畫得太過簡單粗糙。

完　成

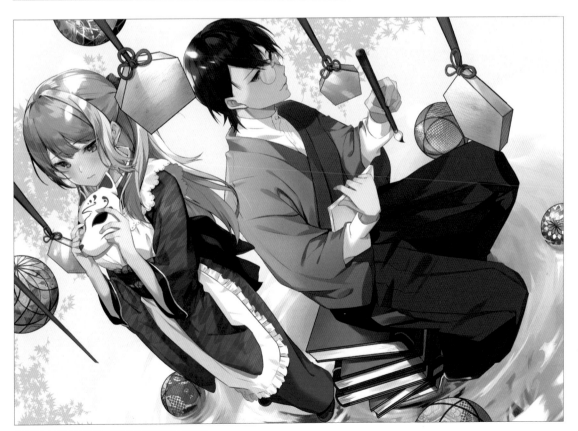

最後從上方添加整體光源，確認沒其他問題即繪製完成。

梅屋ミカ老師的改良和服

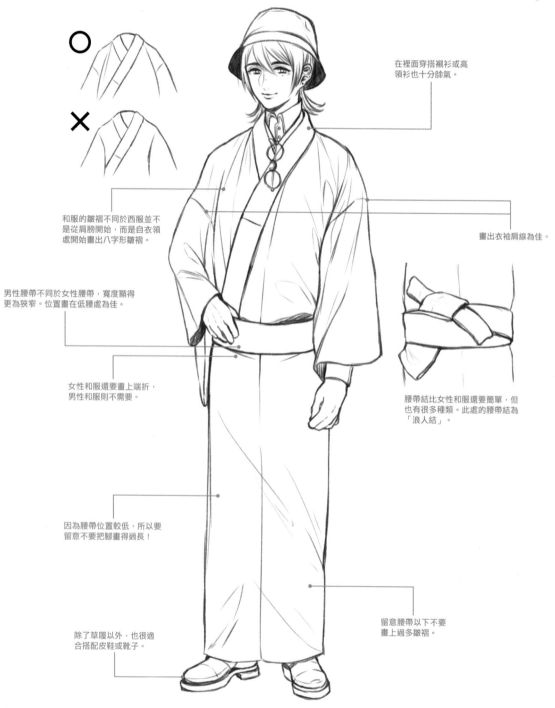

在裡面穿搭襯衫或高領衫也十分帥氣。

和服的皺褶不同於西服並不是從肩膀開始,而是自衣領處開始畫出八字形皺褶。

畫出衣袖肩線為佳。

男性腰帶不同於女性腰帶,寬度顯得更為狹窄。位置畫在低腰處為佳。

女性和服還要畫上端折,男性和服則不需要。

腰帶結比女性和服還要簡單,但也有很多種類。此處的腰帶結為「浪人結」。

因為腰帶位置較低,所以要留意不要把腳畫得過長!

留意腰帶以下不要畫上過多皺褶。

除了草履以外,也很適合搭配皮鞋或靴子。

描繪以日本與西洋相結合的日西合璧為主題的時尚和服。以和服為基礎加進各種小物品，取得日式與西式的絕佳搭配平衡點，更能讓人感受到和服的精妙之處。若採用與西服相同的結構描繪，就會完全埋沒和服的優點。描繪和服最重要的一點，就是要先充分理解和服的結構與穿戴方法再行描繪。或許有人會覺得這樣既複雜又困難，但其實只要一上手，肯定就能在改良和服中找到樂趣。

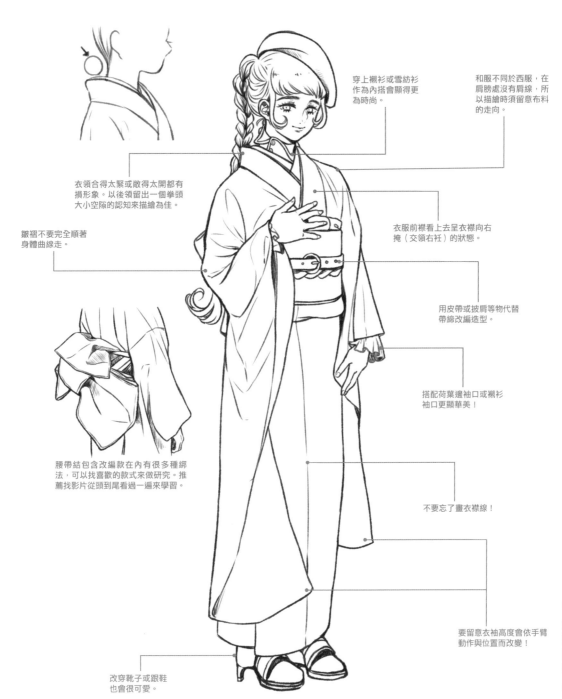

穿上襯衫或雪紡衫作為內搭會顯得更為時尚。

和服不同於西服，在肩膀處沒有肩線，所以描繪時須留意布料的走向。

衣領合得太緊或敞得太開都有損形象。以後領留出一個拳頭大小空隙的認知來描繪為佳。

衣服前襟看上去呈衣襟向右掩（交領右衽）的狀態。

皺褶不要完全順著身體曲線走。

用皮帶或披肩等物代替帶締改編造型。

搭配荷葉邊袖口或襯衫袖口更顯華美！

腰帶結包含改編款在內有很多種綁法，可以找喜歡的款式來做研究。推薦找影片從頭到尾看過一遍來學習。

不要忘了畫衣襟線！

要留意衣袖高度會依手臂動作與位置而改變！

改穿靴子或跟鞋也會很可愛。

MAKING OF GRAVURE
彩畫繪製過程

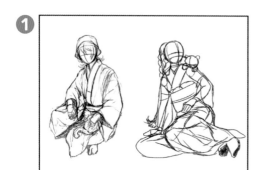

① 決定好身體大致的姿勢。此時先粗略畫出和服的走向可便於後續作業。

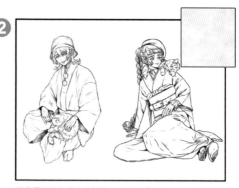

② 並非重新畫上漂亮的描線，而是以「畫出許多輪廓線再用橡皮擦去除多餘線段」的感覺來操作。這樣的做法能營造出手繪的氛圍。在線稿階段就先覆蓋上如右上角的素材，再進行後續作業。（拍攝和紙或砂壁，再以疊加效果疊加使用。）

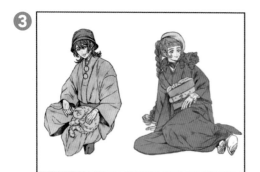

③ 決定配色。將主色調控制在「三種顏色以內」就能營造出統一感，畫出漂亮的成品。巧妙運用這三種色調的明暗變化來統合色調。雖然因圖案而異，但盡量避開原色會比較容易做搭配。

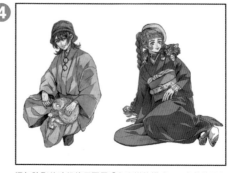

④ 添加陰影的時候使用圖層「色彩增值模式」。與其使用多種陰影色，統一使用一、兩種陰影色會更顯色調連貫（本次以「紫色」為主要陰影色）。使用「水彩邊界」能讓陰影邊界色調稍深，營造出如同用水彩筆畫出來的質感。

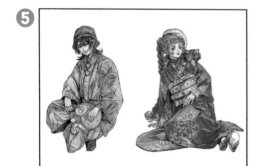

⑤ 描繪和服與小物品的圖紋。雖然使用素材會更簡單，但用手一筆一畫描繪出來的畫法能更貼合皺褶走向，畫出質量更高的插圖。

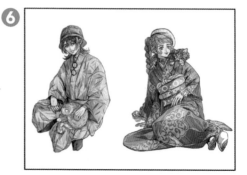

⑥ 決定好光源以後，使用「疊加效果」的噴槍工具畫上黃色光源（這幅彩圖的光源來自右側）。僅僅只是加上這項作業就能讓插圖的氛圍為之一變，完成一幅相當有分量感的彩圖。

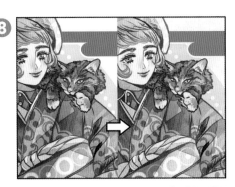

作業環境：Windows 10 pro Intel Core i5-7300U/CPU 2.60GHz 2.71GHz 8.00GB

使用軟體：Adobe Photoshop CS6/CLIP STUDIO

輸入裝置：Wacom Bamboo Comic CTH-470/P2

❼ 完成人物配置後，在人物與人物之間重疊的部分加上陰影。接著描繪出適合插圖氛圍的背景（這幅彩圖主要為幾何圖形的組合）。

❽ 最後整體覆蓋上「圖層分割模式」調整為「淺藍色不透明度20％」的圖層。雖然看上去沒什麼改變，但這麼做能統一個別插圖組合的色調。

完成

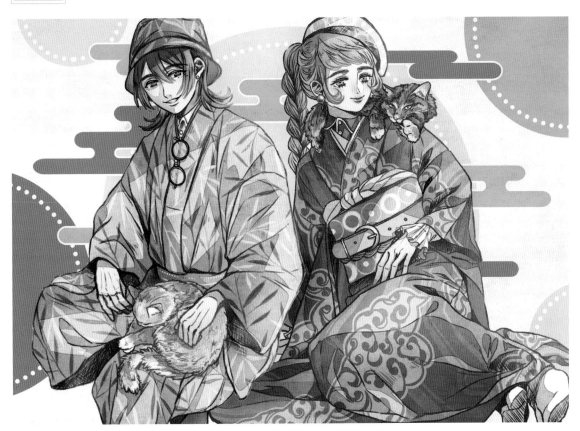

揉合日本與西方元素描繪出「復古流行」色調的意象。我很開心能畫出這幅貓咪與和服組合在一起顯得十分協調的插圖。和服是一種在穿法上有很多講究且一般情況不會穿著的服裝，或許會因而顯得有些高難度。但只要能掌握好和服的基礎要點，就能畫出無限可能的改良和服創作！享受顏色的組合搭配或在精緻小物品上面畫上時尚圖案。只充滿了令人心生雀躍元素的和服世界畫起來真的相當愉快！

繪製過程 第❾章

イトウケイイチロウ老師的改良蒸汽龐克

此次插圖並未用到蒸汽龐克經常出現的「齒輪」細節。若是巨大機械尚且可行，但用在個人裝備上可能會夾住手指或衣服……這是開玩笑的。單純只是個人喜好問題。

「克氏（克魯伯氏）5cm 迫擊砲」
背部的迫擊砲與左手臂的近戰用鉤爪有些繁複，所以不用於彩畫之中。

對火星人用三八式機動步兵

因為想描繪蒸汽龐克風格的日本軍人，故而將時空背景設定在明治時代日俄戰爭期間。實際上是因為科幻小說古典中的古典《世界大戰》（H·G·威爾斯著）發表的時間正好接近日俄戰爭，於是我就自行將時空背景設定為人們在與火星人的戰鬥中獲得的新科技成為了蒸汽龐克技術的起源。（參閱P.151的其他項目）

「生化作戰用防毒面具」
加上防毒面具的理由出自於……對火星人的發起的「細菌戰」設定。請大家去看看威爾斯寫的《世界大戰》。

「三八式步兵電擊槍」

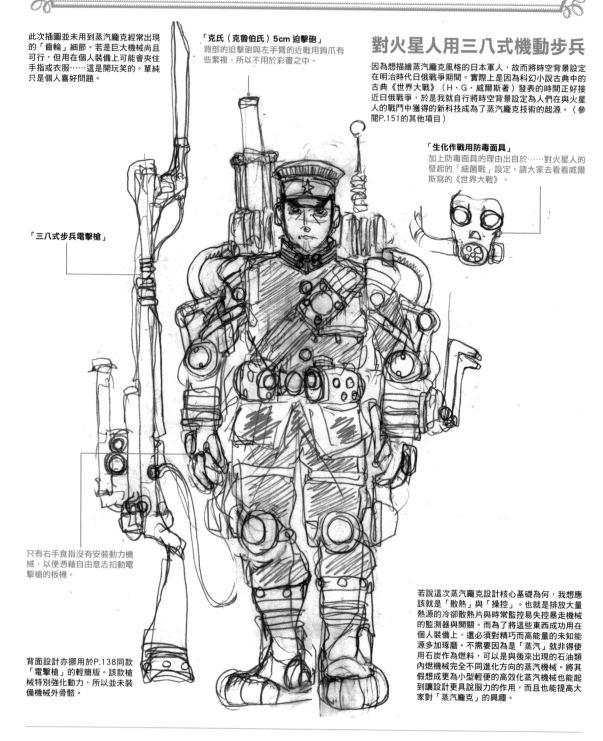

只有右手食指沒有安裝動力機械，以便憑藉自由意志扣動電擊槍的扳機。

背面設計亦挪用於P.138同款「電擊槍」的輕簡版。該款槍械特別強化動力，所以並未裝備機械外骨骼。

若說這次蒸汽龐克設計核心基礎為何，我想應該就是「散熱」與「操控」。也就是排放大量熱源的冷卻散熱片與時常監控易失控暴走機械的監測器與開關。而為了將這些東西成功用在個人裝備上，還必須對精巧而高能量的未知能源多加琢磨。不需要因為是「蒸汽」就非得使用石炭作為燃料，可以是與後來出現的石油類內燃機械完全不同進化方向的蒸汽機械。將其假設成更為小型輕便的高效化蒸汽機械也能起到讓設計更具說服力的作用，而且也能提高大家對「蒸汽龐克」的興趣。

人物角色的世界設定

明治31（1898）年6月，火星人自大英帝國首都倫敦西南地區開始對全球各地展開侵略，這場維持二週有餘的「宇宙戰爭」以火星人接近自取滅亡的形式告終。然而確信火星人會再次展開侵略的列強各國，面對即將捲土重來的「第二次宇宙戰爭」侵略，在恐懼與絕望中開始了前所未有的軍備武裝強化競爭。各國此時尚未萌生人類全體共同防衛地球的意識。

率先回收先前外星人於宇宙戰爭中遺落的武器殘骸，並從中研究出最多人類未曾踏足的超科學技術的國家，當然就是最先遭遇戰火的英國。而明治35（1902）年與復興期間的英國締結「日英同盟」的東洋帝國日本也早早引進這些超科學技術，與周邊國家發生激烈摩擦的同時急邁擴軍並發展技術。

人類嘗試將火星技術與當時作為主要動力來源的蒸汽機械結合運用，轉眼間便如同恐龍進化般確立出嶄新的科技技術體系。這項技術影響了兵器的開發，多元化普及到機械式（差分式）計算機設備、通訊技術至市民服飾、藝術文化層面。後世將此時期快速發展起來的科技改革稱為「蒸汽產業革命」或帶有些許諷刺意味的「蒸汽龐克」。

大正時代女密探

一開始打算畫成間諜動作片風格。設定為年齡稍大一些（雖然身穿振袖）的人物角色。

一提到大正，大家應該都會聯想到少女漫畫《窈窕淑女》吧。所以我便決定要走振袖和服加女袴搭配靴子這條路線。雖然我覺得穿無袖洋裝會像是間諜，但這樣一來會像是昭和初期的穿著而打消了這個想法。鮑伯短髮與皮靴的搭配對我來說是略微強勢的行動派美女標準形象。

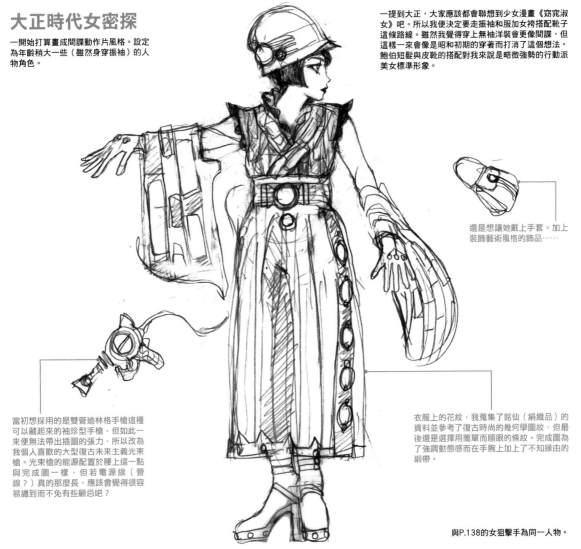

還是想讓她戴上手套。加上裝飾藝術風格的飾品……

當初想採用的是雙管迪林格手槍這種可以藏起來的袖珍型手槍，但如此一來便無法帶出插圖的張力，所以改為我個人喜歡的大型復古未來主義光束槍。光束槍的能源配置於腰上這一點與完成圖一樣，但若電源線（管線？）真的那麼長，應該會覺得很容易纏到而不免有些顧忌吧？

衣服上的花紋，我蒐集了銘仙（絹織品）的資料並參考了復古時尚的幾何學圖紋，但最後還是選擇用簡單而順眼的條紋。完成圖為了強調動態感而在手腕上加上了不知緣由的緞帶。

與P.138的女狙擊手為同一人物。

MAKING OF GRAVURE
─ 彩畫繪製過程 ─

對火星人用三八式機動步兵

① 邊思索明治時期帝國陸軍的制服與機械外骨骼相結合的樣子邊繪製出草稿。制服基本參考實際軍裝，但作為陸軍象徵的步槍則採用不同於實物外型的科幻設計，所以並不相像。

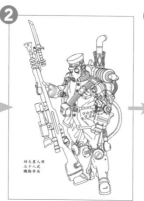

② 畫成線稿的同時調整細節設計。調整機械外骨骼與步槍的尺寸。

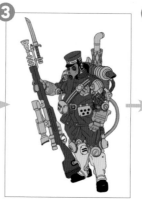

③ 塗上基本底色。以原有軍裝與蒸汽龐克的黃銅象徵色調為基準進行上色，在選色方面並未有任何糾結。小腿部分以白色裝甲取代白色綁腿套。

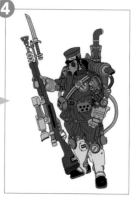

④ 以色調濃淡的黃銅色與紅棕色增添重點色。輸送能源的管線用布進行隔熱。

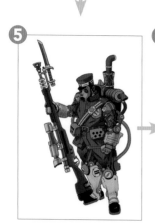

⑤ 以圖層色彩增值模式加上陰影。再另外建立一個圖層描繪布料的皺褶、細節，以及整體的立體感。光是畫陰影大概就用到了三張圖層。

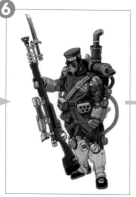

⑥ 以加亮顏色圖層與濾色圖層添加局部高光。黃銅的金屬感是蒸汽龐克的靈魂所在。

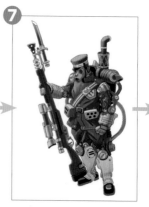

⑦ 考量整體平衡調整各處配色。追加整體陰影與整體高光部分。雖然乍看之下並沒有什麼大大的變化，但這部分的調整卻是最有趣的。能以明亮度與彩度的增減來呈現強調靠近身側的地方或走向深處強調距離感的地方，有必要時也能改變色相來調整出期望效果。

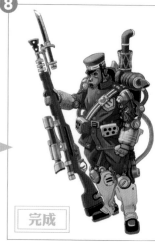

完成

⑧ 最後於完成前覆蓋水彩筆觸素材。安裝在步槍上的刺刀依個人愛好改為日本刀款，而原有的刺刀更為厚實，故而這幅彩圖中刀鋒銳利的樣式或許並不像把刺刀。還請接受這是因為敵人是章魚型外星人的這個說法。

作業環境：iMac 2019 Intel Core i5 3.0GHz 6 Core ／ Memory 32GB

使用軟體：Adobe Photoshop CC 2020

輸入裝置：Wacom Intuos Pro PTH-651

大正時代女密探

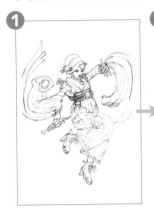

❶ 草圖。因為想呈現振袖的飄逸感所以讓人物角色起舞。

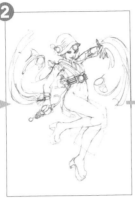

❷ 回到裸身狀態確認是否有不合理的破綻。至此為在素描簿上進行的手繪作業。

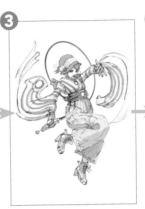

❸ 掃描以後在Photoshop進行後續作業。先在黑白模式下添加明暗變化讓人物形象變得具體。甩繞光束槍長軟管的想法就是在這個時候想出來的。

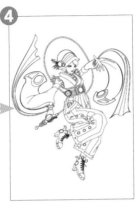

❹ 描好的線稿。其實這是我最不擅長的作業，希望我有一天也能畫出更有感情的線條。光束槍管子與手腕緞帶的美麗曲線則是使用路徑工具進行描繪。此時才終於完成人物角色設計。

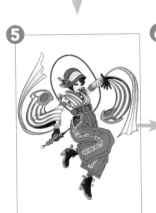

❺ 塗上基本底色。由於顏色尚未定調，所以邊畫邊決定顏色。這種情況下的上色鐵則便是「從確定的地方開始上色」，而這張彩圖便是從黃銅色的地方開始上色。最開始是想用藤紫色調表現成熟女性的形象……

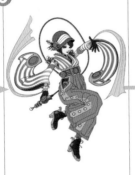

❻ 振袖的條紋以向量圖遮色片進行描繪。這樣的形狀很容易在後續進行微調整。變換了幾種顏色以後，漸漸朝輕快可愛的方向調整。

❼ 處理臉部上色。肌膚的部分我通常都會在另一個圖層上色。肌膚用色較為細緻，畫在專用圖層可以便於顏色調整。嘴唇部分我個人喜歡仔細描繪出來。而在眼睛部位所花費的心思也會呈現在效果上面。在上色時做了各種嘗試。

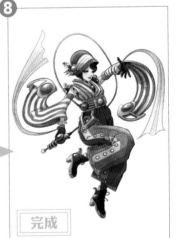

完成

❽ 畫上影子，加上水彩筆觸素材進行各部位的微調。接著更進一步添加細部修潤。

第9章 ❖ 繪製過程

洋步老師的改良和服與軍裝

由於是刊登在封面的人物角色，如果在鍔（護手）上頭畫上太多點綴，會讓人們的視線集中到刀子上頭，所以採用簡單的款式。
刊於封面之際，鍔的顏色要配合刀柄與進行微調。

羽織繩帶畫成點綴用的紅繩。

和服男子

為了和軍裝男子做出區別，設計成髮型與相貌都顯得沉穩內斂的清秀男子。

重點在於披在身上的外衣背後印有國徽。

外衣上面也有口袋。

胸前也加上國徽作為亮點。

國徽
群山之間露出朝陽的意象。分別放在三名人物角色衣服上的某處。

軍徽
以國徽為基礎加上鳥居的意象。

封面採用的是A款外衣的服裝與C款的髮型。

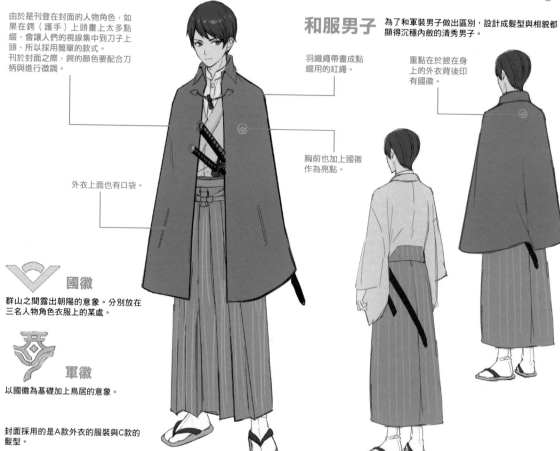

和服男子提案

既然畫了標準型袴的款式，自然也就設計了能帶出劍客感的羽織與外衣的款式。

A

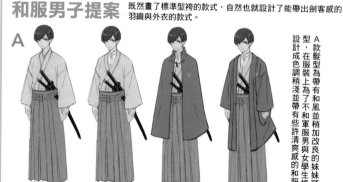

A款髮型設計為帶有和風並稍加改良的妹妹頭系髮型，在服裝上為了不和軍服男子與女學生撞色，設計成色調稍淺並帶有些許清爽感的和服。

B　C

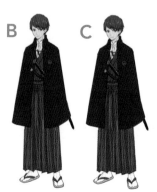

B款髮型設計成稍微有些自然捲的運動風短髮。和服也採用靛藍色這種沉穩的樸素色調。
C款髮型為短直髮。和服則和B款同樣配色。

明治‧大正時期的服裝雖具樣式上的美感，但也已是完成度很高的服裝，要是做出太大的改變就會變成不同的服裝而失去其本身的魅力。充其量也只是在和服的基礎加上一些世界背景的改編設定。因此也設計出了國徽與軍徽，並將其反映在服裝的別出心裁上。

女學生

因為男性角色走了沉穩內斂路線，所以女學生便以大眼睛且個性活潑的形象來做設計。

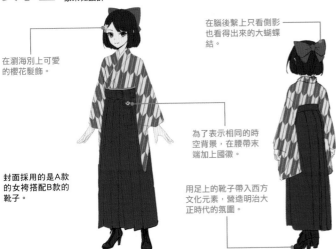

在瀏海別上可愛的櫻花髮飾。

在腦後繫上只看側影也看得出來的大蝴蝶結。

為了表示相同的時空背景，在腰帶末端加上國徽。

用足上的靴子帶入西方文化元素，營造出明治大正時代的氛圍。

封面採用的是A款的女袴搭配B款的靴子。

軍裝男子

原本封面只打算畫女學生跟軍裝男子兩人。所以在面容與服裝上的細節刻畫較多，也有比較多髮色深的提案。

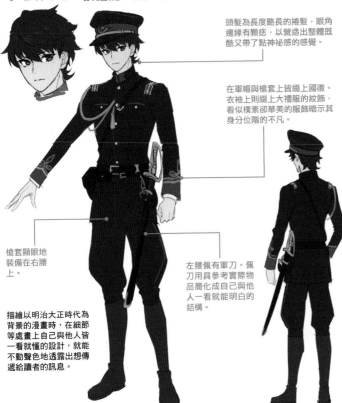

頭髮為長度略長的捲髮，眼角邊緣有顆痣，以營造出整體既酷又帶了點神祕感的感覺。

在軍帽與槍套上皆綴上國徽。衣袖上則綴上大禮服的紋飾，看似樸素卻華美的服飾暗示其身分位階的不凡。

槍套顯眼地裝備在右腰上。

左腰佩有軍刀。佩刀用具參考實際物品簡化成自己與他人一看就能明白的結構。

描繪以明治大正時代為背景的漫畫時，在細節等處畫上自己與他人皆一看就懂的設計，就能不動聲色地透露出想傳遞給讀者的訊息。

女學生提案

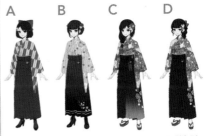

A　B　C　D

A款服裝為一瞧便知幾近標準的和服樣式，在瀏海別上髮飾做出一些變化。在腦後裝飾上大大的蝴蝶結作為亮點。
B款在服裝上選用落落大方的亮色營造活潑形象。髮型採用雙耳丸髻。
C、D款用上了許多的花朵圖紋帶出華美之感。髮型也採用雙紮尾辮，營造出淑女風。

軍裝男子提案

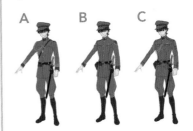

A　B　C

A款為現實中的軍服加上禮服的設計。
B款服裝設計成幻想元素更強的西方風格樣式。
C款在騎乘於機器人等機械的改編設定，從「騎乘」這個元素聯想到騎士夾克，在軍服裡頭加進騎士夾克的設計巧思，例如在袖子加上拉鍊、在肩部加上紉縫元素等。斜向上衣口袋會偏離明治大正時代軍服的形象，所以維持平行。

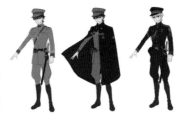

軍裝顏色則準備了正統的褐色、綠色以及給人洗鍊感的黑色，共三種顏色。
因為要上封面，所以也設計了更上相的外衣穿搭與銀髮等造型。

MAKING OF BOOK COVER
彩圖繪製過程

和服男子

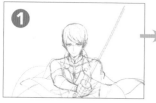

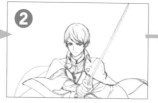

線稿…基本上以粗輪廓線、細內側線的
方式描線。

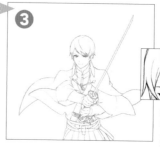

大致框架…在嚴守「人物洗鍊俐落。雖然出刀但看上去嘴角上揚並未發怒，披風隨風飄揚舞動」角色設定要求的同時調整人物結構。一開始先畫出人體構圖，而後為易於辨識而用不同顏色的線來描繪每個大致部位。也在這個階段確認好刀刃角度。

草稿…為了更便於後續線稿的進行，於打草稿階段就先畫出視線方向、刀鞘插在腰帶的方式、手的握法等部位的正確輪廓。畫手的時候參考了我自己的手。也用線段畫出飛舞的披風、衣服上的皺褶，確認和服走向、結構有無矛盾之處。

髮流、衣服皺褶等處藉由變更筆刷描繪出猶如用鉛筆勾勒出來的飄逸筆觸。

女學生

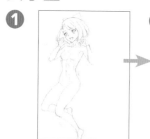

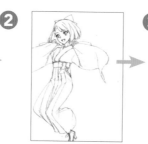

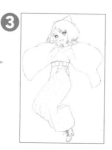

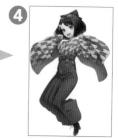

大致框架…由於人物形象指定為「洋溢笑容，雙手不拿武器的女生」，所以讓人物角色做出比其他兩人還要身形輕盈而活潑的向上跳躍姿勢

草稿…女袴的結構較為特殊，所以一邊仔細確認查證資料一邊進行繪製。尤其要留意手臂到衣袖的部分。

線稿…與和服男子一樣，基本上以粗輪廓線、細內側線的方式描線。髮流、衣服皺褶等處藉由變更筆刷描繪出猶如用鉛筆勾勒出來的飄逸筆觸。不畫出和服紋樣的線稿。

上色…因為衣服上沒有比其他兩人更顯質感英挺之處，故而增加眼部與頭髮的色調，追求輕快與華美的感覺。

軍裝男子

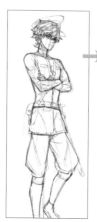

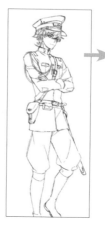

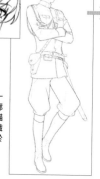

大致框架…在嚴守「雙手環胸的軍人」角色設定要求的同時調整人物結構。跟和服男子一樣，先畫出人體構圖，而後為易於辨識而用不同顏色的線來描繪每個大致部位。

草稿…調整人物草稿以避免雙手環胸姿勢出現違和感。此外，由於人物裝備比其他兩人還多，所以在繪製時要更留意結構上有無矛盾之處。

線稿…與和服男子一樣，基本上以粗輪廓線、細內側線的方式描線。右肩上的飾緒編織紋路畫得簡要而不過於細緻。

作業環境：Windows 10 Pro 64bit Intel Core i9-9900K／Memory 32GB

使用軟體：Adobe Photoshop CC 2020　CLIP STUDIO PAINT EX

輸入裝置：Wacom Intuos 3

以事先準備好的人物大致框架為基礎，慎重地繪製出足以刊在封面上的畫作。由於採取正面的和服男子為主角，其餘二人分別立於後側的構圖，所以在上色時將和服男子畫得更為醒目一點，也加上一些能營造出明治・大正時代和風浪漫情境的效果。

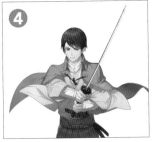

❹

眼瞳畫上互補色的高光（眼瞳為暖色系，所以加上冷色系的高光），頭髮的高光以黃色至藍紫色的色調變化追加相應顏色與透明感。

上色…由於擺在正面醒目位置，所以如右圖這般畫得比其餘兩人還要更加細緻。

刀身打上略帶藍色調的高光，護手也畫出粗糙的質感。同樣在描繪衣服上的陰影時加上一絲紅色，描摹出被光線照到的景象。

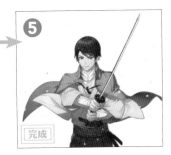

❺

最後加工：透過疊加效果與實光加強人物配色於有一部分與後方兩個角色重疊，為了讓主要人物看上去更突出而在外圍打上一層光圈。最後畫上飛舞的櫻花營造出明治大正浪漫情境便繪製完成。

完成

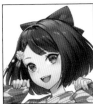

眼瞳畫上互補色的高光（眼瞳為暖色系，所以加上冷色系的高光），頭頂周圍的高光以暖色系為主追加相應顏色與透明感。

以尺規工具隨衣服結構與走向描繪圖紋。這是一項十分勞心勞力的大工程。

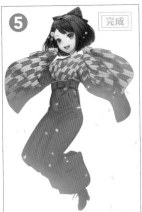

❺　完成

最後加工…為了讓人物看上去處在和服男子後方而加上一層紫色的濾色。

跟和軍裝男子一樣，在與和服男子重疊的下半身加上模糊加工處理以避免過於搶眼。

最後畫上飄舞的櫻花，營造出更顯輕盈與鮮明的感覺。繪製完成。

❹

上色…跟和服男子一樣，上色畫出裝備與其他部位的質感差異。

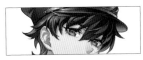

眼瞳畫上互補色的高光（眼瞳為暖色系，所以加上冷色系的高光），頭頂周圍的高光以暖色系為主追加相應顏色與透明感。

皮帶一類的皮革製品畫上不光滑的低光澤度高光與細微刮傷。

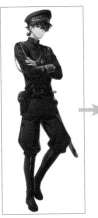

❺

最後加工…為了讓人物看上去處在和服男子後方而加上一層淡藍色的濾色。

跟和服男子重疊的下半身加上模糊加工處理以避免過於搶眼。

最後畫上飛舞的櫻花即大功告成。

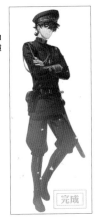

完成

第❻章　繪製過程

插畫家簡介

イトウケイイチロウ

電影《瘋狂麥斯：憤怒道》、《巨齒鯊》電影手冊插畫家。曾參與《幻獸神話展VII》。為寶可夢卡牌公認作家。

P6-7、P136-139、P150-153

- HP：https://k-1654.wixsite.com/streamliners-go-go
- Twitter ID：@sitapata
- Facebook：https://www.facebook.com/takowiener

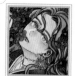

梅屋ミカ

歷經於遊戲公司從事設計師的職務經歷後，現作為一名自由插畫家自主接案工作。喜愛日西合璧‧和服等日式服飾。

P4-5、P50-51、P96-103、P146-149

- HP：https://umeyamika.wixsite.com/umeyamika
- Pixiv ID：21419219
- Twitter ID：@umeya_mika

馨

擅描繪備受女性青睞的插畫。非常榮幸有這個機會畫出向來十分喜愛的維多利亞時代與鹿鳴館服裝！

P104-107

- PixivID：265770
- TwitterID：@kaoru8809

北のぐみん

大家好我是北の。2020年起於東京漫畫社「fig」進行電子版漫畫連載。

P129-131

- Pixiv ID：741643
- Twitter ID：@saikyoumiso

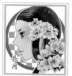

長月〜 kugatu 〜

多使用clipstudio進行電繪創作。現正參與企畫展、ART BOOK OF SELECTED ILLUSTRATION系列書籍。

P78-83、P108-111

- Pixiv ID：2408027
- Twitter ID：@bu9n

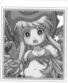

K. 春香

傾盡全力在興趣上，投身於漫畫與插畫的工作當中。亦於專門學校與文化教室擔任指導老師。

P32-41

- Pixiv ID：168724
- Twitter ID：@haruharu_san

小宮山サト

作為一名自由插畫家自主接案工作。畫風平易近人而筆觸輕快，擅長繪製兒童讀物插畫、建築物或風景畫、漫畫等繪畫作品。

P72-73、P90-93、P133、P135

- HP：sato-komiyama.com
- Twitter ID：@pensmiler
- PixivID：2168807

友山

於此略盡我的棉薄之力。

P84-89、P112-115

- Twitter ID：@tmympict467

戸森あさの

以繪製女性取向類別（BL、少女）讀物插畫與漫畫&遊戲人物角色設計為主。

P2-3、P142-145

- HP：https://tomoliasano00.wixsite.com/mysite
- Pixiv ID：13418589

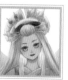

なつき明希

插畫家&作家。以電腦繪圖工具及透明水彩等方式繪製書籍與手冊的插畫、用於周邊商品的商用畫作、公募展的展示畫作。

P58-69

- HP：https://natsukiaki.wixsite.com/home
- Pixiv ID：24644128
- Twitter ID：@keithdiamond_jp

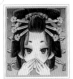

貓月ユキ

插畫家。從事書籍插畫與角色設計等工作。非常開心地在此摹繪了最喜歡的花魁與和服。

P52-53

・HP：https://yukinkzk.tumblr.com/
・Twitter ID：@yukinkzk

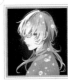

hana

繪製以男性為主的CD封面、角色設計等工作。擅畫手控、閃亮亮的繪畫作品。

P26-27、P74-77

・Pixiv ID：442843
・Twitter ID：@hana38147020

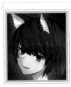

洋歩

插畫家。繪製社群網路遊戲與書籍中的美男子與美少女。
邀畫請至shibarts@gmail.com。

カバーイラスト、P8-9、P154-157

・HP：https://shibarts.wixsite.com/hiromu
・Pixiv ID：125048
・Twitter ID：@shibaction

渡辺信吾

專門繪製軍事相關作品的插畫家。著有《西洋甲冑＆武器作畫資料集》（玄光社）、《圖解武器＆甲冑》（ワン・パブリッシング）。

P128、P132-134

・Pixiv ID：2388383
・Twitter ID：@seimeinohiyaku

監修者簡介

【和服監修】すずき孔

繪製歷史學習漫畫。繪有《マンガで読む 新研究 織田信長》（看漫畫學織田信長新研究）、《マンガで読む戦国の徳川武将列伝》（看漫畫學戰國的德川武將列傳）（戎光祥出版）等書籍。

P20-25、P30-31、P44-49、P56-57

・Twitter ID：@kou_mikabushi

【日本刀監修】みかめゆきよみ

善於繪製活用拔刀斬、火繩槍等具實踐經驗的插畫・漫畫。代表作為《ふぅ～ん、真田丸》（實業之日本社）、《北条太平記》（英雲社）。

P118-127

・HP：http://zwei.lomo.jp/mikame/
・Twitter ID：@mikameyukiyomi

【西服監修】井伊あかり

時尚記者，服飾文化研究家。於文化學園大學、文化服裝學院擔任外聘講師。完成東京大學研究所碩士課程、巴黎第一大學DEA課程。曾任職於《哈潑時尚》編輯部，現為自由工作者。著有共同著作《ファッション都市論》（時尚都市論）、《ファッションは語り始めた》（時尚已暢言）、《相対性コム デ ギャルソン論》（相對性COMME des GARÇONS論）；譯有《モードの物語》（時尚物語）等書籍。

P16-17、P72-93、P96-115

【軍裝監修・專欄執筆】樋口隆晴

1966年生於東京。軍事作家／編輯。以作家身分廣泛撰寫投遞《歷史群像》（ワン・パブリッシング）為主的戰史、歷史記事稿件。著有《戰鬥戰史》（作品社）；共同著作《武器與甲冑》（ワン・パブリッシング）、《戰國時代的軍師們》（含大綱在內。辰巳出版）等書籍。

P14-15、P18、P28、P42、P54、P70、P94、P116、P128-135、P140

・Twitter ID：@saemonhiguchi

參考文獻

深井晃子監修『ファッション辞典』（文化出版局 1999年）／C.M. Calasibetta『新版 フェアチャイルド ファッション辞典』（鎌倉書房 1992年）／遠藤武・石山彰『写真で見る日本洋装史』（日本図書センター 2014年）／Cally Blackman『メンズウェア 100年史』（トゥーヴァージンズ 2020年）／渡辺直樹『日本の制服 150年』（青幻舎 2016年）／難波知子『近代日本学校制服図録』（創元社 2016年）／御厨貴『日本の近代3 明治国家の完成』（中央公論新社 2001年）／桜井良樹『日本の近代④ 国際化時代「大正」』（吉川弘文館 2017年）／戸部良一『日本の近代9 逆説の軍隊』（中央公論新社 1998年）／高橋典幸・山田邦明・保谷徹・一ノ瀬俊也『日本軍事史』（吉川弘文館 2006年）／大江志乃夫『昭和の歴史③ 天皇の軍隊』（小学館ライブラリー 1994年）／中西立太『改訂版 日本の軍装―幕末から日露戦争―』（大日本絵画 2006年）／中西立太『改訂版 日本の軍装 1930～1945』（大日本絵画 1991年）／中西立太『日本の歩兵火器』（大日本絵画 1998年）／運輸経済研究中心・近代日本運送史研究會

『近代日本輸送史―論考・年表・統計』（成山堂 1979年）／若林宣『日本を動かした50の乗物 幕末から昭和まで』（原書房 2018年）／原口隆行『ドラマチック鉄道史』（交通新聞社 2014年）／久保田博『日本の鉄道車両』グランプリ出版（2001年）／小風英雄『帝国主義下の日本海運』（山川出版社 1995年）／遠藤信介『航空輸送100年 安全性向上の歩み』（公益法人 日本航空安全協会 2019年）／藤森照信『日本の洋風建築 栄華編』（筑摩書房 2017年）／小菅桂子『カレーライスの誕生』（講談社選書メチエ 2002年）／伊藤隆監修・百瀬孝著『事典 昭和戦前期の日本 制度と実態』（吉川弘文館 1990年）／竹内洋『日本の近代12 学歴貴族の栄光と挫折』（中央公論新社 1999年）／橋本美保・田中智志編著『大正教育の思想 生命の躍動』（東信堂 2015年）／網站：文部科学省『学制百年史』／網站：國立公文書館亞洲歷史中心：国立公文書館アジア歴史センター「日本の学校制度」『明治大正昭和初期の生活と文化』

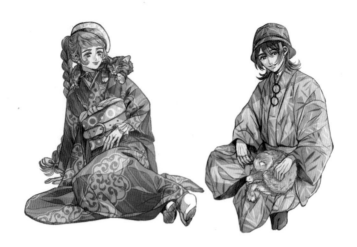

TITLE

明治・大正時代　西服&和服　繪畫技法

STAFF

		ORIGINAL JAPANESE EDITION STAFF	
出版	瑞昇文化事業股份有限公司		
作者	ジェネット	カバーイラスト	洋歩
監修	飯野高廣	編集・構成	木川明彦・真木圭太（ジェネット）
譯者	黃美玉	執筆	樋口隆晴・井伊あかり・松田孝宏
		裝丁・本文デザイン	野澤由香（STUDIO恋珠）
總編輯	郭湘齡		
文字編輯	張聿雯　徐承義		
美術編輯	許菩真		
排版	二次方數位設計　翁慧玲		
製版	明宏彩色照相製版有限公司		
印刷	龍岡數位文化股份有限公司		
法律顧問	立勤國際法律事務所　黃沛聲律師		
戶名	瑞昇文化事業股份有限公司		
劃撥帳號	19598343		
地址	新北市中和區景平路464巷2弄1-4號		
電話	(02)2945-3191		
傳真	(02)2945-3190		
網址	www.rising-books.com.tw		
Mail	deepblue@rising-books.com.tw		
初版日期	2022年12月		
定價	400元		

國家圖書館出版品預行編目資料

明治.大正時代西服&和服繪畫技法/ジ
ェネット作；黃美玉譯. -- 初版. -- 新
北市：瑞昇文化事業股份有限公司,
2022.12
18.2面；23.4公分
譯自：デジタルツールで描く!明治・大
正時代の洋裝・和裝の描き方
ISBN 978-986-401-598-6(平裝)

1.CST: 插畫 2.CST: 繪畫技法

947.45　　　　　　　　　111018211